A PICTORIAL HISTORY OF CHINESE ARCHITECTURE

圖 像 中 國 建 築 史

A PICTORIAL HISTORY OF CHINESE ARCHITECTURE

圖像中國建築史

A Study of the Development of Its Structural System and the Evolution of Its Types

關於中國建築結構體系的發展及其形制演變的研究

第二版

by Liang Ssu-ch'eng

梁思成 英文原著

Edited by Wilma Fairbank

費慰梅　編

Translated by Liang Cong Jie

梁從誡　譯

Translation checked by Sun Zong Fan

孫增蕃　校

責任編輯　蔡嘉蘋
封面設計　吳冠曼
版式設計　彭若東

書　　　名	圖像中國建築史
英文原著	梁思成
編　　者	費慰梅
譯　　者	梁從誡
校　　者	孫增蕃
出　　版	三聯書店（香港）有限公司 香港北角英皇道 499 號北角工業大廈 20 樓 Joint Publishing (H.K.) Co., Ltd. 20/F., North Point Industrial Building, 499 King's Road, North Point, Hong Kong
香港發行	香港聯合書刊物流有限公司 香港新界荃灣德士古道 220-248 號 16 樓
印　　刷	陽光（彩美）印刷公司 香港柴灣祥利街 7 號 11 樓 B15 室
版　　次	2001 年 5 月香港第一版第一次印刷 2015 年 10 月香港第二版第一次印刷 2021 年 6 月香港第二版第八次印刷
規　　格	12 開（242×242mm）216 面
國際書號	ISBN 978-962-04-3838-7

© 2001, 2015 Joint Publishing (H.K.) Co., Ltd.

Published & Printed in Hong Kong

紀念梁思成、林徽因和他們在中國營造學社的同事們。經過他們在**1931**年至**1946**年那些多災多難的歲月中堅持不懈的努力，發現了一系列珍貴的中國古建築遺構，並開創了以科學方法研究中國建築史的事業。

To the memory of Liang Ssu-ch'eng, Lin Whei-yin, and their coworkers at The Institute for Research in Chinese Architecture, whose perseverance through times of disaster from 1931 to 1946 discovered a sequence of surviving Chinese monumental structures and pioneered the scientific study of Chinese architectural development.

目 錄

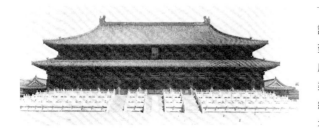

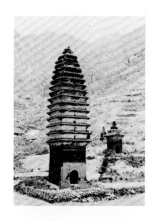

譯敘

先父梁思成四十多年前所著的這部書，經過父母生前摯友費慰梅女士多年的努力，歷盡周折，1984年終於在美國出版了。出版後，受到各方面的重視和好評。對於想了解中國古代建築的西方讀者來說，由中國專家直接用英文寫成的這樣一部書，當是一種難得的入門讀物。然而，要想深入研究，只通過英文顯然是不夠的，在此意義上，本書有其特殊價值。

正如作者和編者所曾反復說明的，本書遠非一部完備的中國建築史。今天看來，書中各章不僅詳略不夠平衡，而且如少數民族建築、民居建築、園林建築等等都未能述及。但若考慮到它是在怎樣一種歷史條件下寫成的，也就難以苛求於前人了。

作為針對西方一般讀者的普及性讀物，原書使用的是一種隔行易懂的非專業性語言。善於深入淺出地解釋複雜的古代中國建築技術，是先父在學術工作中的一個特色。為了保持這一特色，譯文中也有意避免過多地使用專門術語，而盡量按原文直譯，再附上術語，或將後者在方括號內註出〔圓括號則是英文本中原有的〕。為了方便中文讀者，還在方括號內作了少量其他註釋。英文原書有極個別地方與作者原手稿略有出入，還有些資料，近年來已有新的研究發現，這些在譯校中都已作了訂正或說明，並以方括號標出。

先父的學術著作，一向寫得瀟灑活潑，妙趣橫生，有其獨特的文風。可惜這篇譯文遠未能體現出這種特色。父母當年曾望子成"匠"，因為仰慕宋《營造法式》修撰者將作監李誡的業績，命我"從誡"。不料我竟然沒有考取建築系，使他們非常失望。今天，我能有機會作為隔行勉力將本書譯出，為普及中國建築史的知識盡一份微薄的力量，父母地下有知，或許會多少感到一點安慰。

先父在母親和莫宗江先生的協助下撰寫本書的時候，正值抗日戰爭後期，我們全家困居於四川偏遠江村，過着宿不蔽風雨，食只見菜糰的生活。他們雖嘗盡貧病交加，故人寥落之苦，卻仍然孜孜不倦於學術研究，陋室青燈，發奮著述。那種情景，是我童年回憶中最難忘的一頁。四十年後，我譯此書，也可算是對於他們當時那種艱難的生活和堅毅的精神的一種紀念吧！遺憾的是，我雖忝為"班門"之後，卻愧無"弄斧"之功，譯文中錯誤失當之處一定很多，尚請父輩學者，本行專家不吝指正。

繼母林洙，十年浩劫中忠實地陪伴父親度過了他生活中最後的，也是最悲慘的一段歷程，這些年來，又為整理出版他的遺著備嚐辛勞。這次正是她鼓勵我翻譯本書，並為我核閱譯文，還和清華大學建築系資料室的同志一道為這個版重新提供了全套原始圖片供製版之用，我對她的感激是很深的。同時我也要對建築系資料室的有關同志表示感謝。

2001年是先父誕辰一百週年，本書能在今年再次出版，更有其紀念意義。

費慰梅女士一向對本書的漢譯和在中國出版一事十分關心，幾年來多次來信詢問我的工作進展情況。1986年初冬，我於美國與費氏二老在他們的坎布里奇家中再次相聚。四十年前，先父就是在這棟鄰近哈佛大學校園的古老小樓中把本書原稿和圖紙、照片託付給費夫人的。他們和我一道，又一次深情地回憶了這

段往事。半個多世紀以來，他們對先父母始終不渝的友誼和對中國文化事業的積極關注，不能不使我感動。

　　本書譯出後，曾由出版社聘請孫增蕃先生仔細校閱，在校閱過程中，又得到陳明達先生的具體指導和幫助，解決了一些專業術語的譯法問題，使譯文質量得以大大提高。在此謹向他們二位表示我的衷心感謝。

　　最後，我還要向打字員張繼蓮女士致謝。這份譯稿幾經修改，最後得以謄清完成，與她耐心、細緻的勞動也是不可分的。

<div style="text-align: right">

梁從誡　謹識

1987 年 2 月於北京

1991 年 5 月補正

</div>

致謝

為了使梁思成的這部丟失了多年的著作能夠如他生前所期望的那樣奉獻給西方讀者，許多欽慕他和中國建築的人曾共同作出過努力。其中，首先應歸功於清華大學建築系主任吳良鏞教授。1980年，是他委託我來編輯此書並設法在美國出版。我非常高興能重新承擔起三十三年前梁思成本人曾託付給我的這個任務。

美國馬薩諸塞州理工學院出版社，向以刊行高質量的建築書籍而負盛名，蒙他們同意出版本書，使這個項目得以着手進行。然而，海天相隔，怎樣編好這麼一部複雜的書，卻是一大難題。幸運的是，我們得到了梁思成後妻林洙女士的竭誠合作。她也是清華大學建築系的一員，對她丈夫的工作非常有認識並深情地懷念着他。我同她於1979年在北京相識，隨後，在1980和1982兩年中又在那裡一道工作。她利用自己的業餘時間，三年中和我一起不厭其煩地做了許多諸如插圖的核對、標碼、標題、補缺之類的細緻工作，並解答了我無數的問題。我們航信頻繁，她寫中文，我寫英文，幾年中未曾間斷。這裡，我首先要對這位親愛的朋友表示我的感激。

1980年夏，本書的圖稿與文稿在北京得以重新合璧。此後，我曾二訪北京。這些資料奇迹般的失而復得，為我敞開了回到老朋友那裡去的大門。我的老友，梁思成的妹妹梁思莊，梁思成的兒子梁從誡和他的全家，還有他們的世交金岳霖都熱情地接待了我，並給了我極大的幫助。我還有幸拜訪了三位老一輩的建築師，後來又和他們通信。他們是梁思成在美國賓夕法尼亞大學求學時代的同窗，又是他的至交，即現在已經故去的楊廷寶和童寯，還有陳植。在三十年代曾參加過中國營造學社實地調查的較年輕的建築史學家中，我曾見到了莫宗江、陳明達、羅哲文、王世襄和劉敦楨的兒子和學生劉敘杰。戰爭時期，當營造學社避難到雲南、四川這些西南省份的時候，他們都在那裡。還有一些更晚一輩的人，即戰後五十年代以來梁思成在清華大學的學生們。他們在本書付印前的最後階段曾給了我特殊的幫助，特別是奚樹祥、殷一和、傅熹年和他在北京中國建築技術發展中心的同事孫增蕃等幾位。本書書末的詞彙表主要依靠他們四位的幫助；傅熹年和他的同事們提供了一些新的照片；奚樹祥為編者註釋繪製了示意圖並提供了多方面的幫助。

倫敦的安東尼·蘭伯特爵士和蒂姆·羅克在重新尋得的這批丟失了的圖片的過程中起了重要作用。丹麥奧胡斯大學的愛爾瑟·格蘭曾對我有過重要影響。她是歐洲首屈一指的中國建築專家，也是一位欽慕梁思成的著作的人。她曾同我一道為促使本書出版而努力。我在開始編輯本書之前，就曾從她那裡受到過很多的教益。

在美國，我曾得到賓夕法尼亞大學、普林斯頓大學、耶魯大學和哈佛大學檔案室的慷慨幫助。在普林斯頓大學，羅伯特·索普和梁思成過去的學生黃芸生曾給了我指導和鼓勵。我在耶魯大學的朋友喬納森·斯彭斯，瑪麗斯·賴特，瑪麗·加德納·尼爾以及建築師鄔勁旅始終支持我的工作，特別是後者介紹給我海倫·奇爾曼女士，她是梁思成1947年在耶魯大學講學時所用的中國建築照片的幻燈複製片的保管者。哈佛大學是我的根據地，我經常利用哈佛—燕京學社圖書館和福格藝術博物館，我應向前者的主任吳尤金（譯音）和後者的代理主

任約翰·羅森菲爾德致以特別的謝意。日本建築史專家威廉·科爾德雷克對我總是有求必應。這裡的建築學家們也都樂於幫助我，特別是孫保羅（譯音）和戴維·漢德林兩位，他們一開始就是這本書的積極鼓吹者，而羅賓·布萊索則為我的編輯工作又作了校閱和加工。我的朋友瓊·希爾兩次為我打印謄清。我的妹妹海倫·坎農·邦德曾給予我親切的鼓勵和許多實際幫助。

美國哲學會和全國人文學科捐贈基金會資助了我的研究工作和旅行。我的北京之行不僅富於成果，而且充滿樂趣，這主要應歸功於加拿大駐華使館的阿瑟·孟席斯夫婦和約翰·希金波特姆夫婦對我的熱情招待。

我的丈夫費正清(John K. Fairbank)一直呆在家裡，這是他唯一可以擺脫一下那個斗栱世界的地方，在我編輯此書的日子裡，這個斗栱世界攪得我們全家不得安生。像往常一樣，他那默默的信賴和當我需要時給予我的內行的幫助總使我感激不盡。

費慰梅（Wilma Fairbank）

序[*]

傑出的中國建築學家梁思成，是中國古建築史研究的奠基人之一。他的這部著作〔係用英文〕撰寫於第二次世界大戰期間，當時，他剛剛完成了在華北和內地的實地調查。梁思成教授本來計劃將此書作為他的《中國藝術史》這部巨著的一部分；另一部分是中國雕塑史，他已寫好了大綱。但這個計劃始終未能實現。

現在的這部書，是他早年研究工作的一個可貴的簡要總結，它可使讀者對中國古建築的偉大寶庫有一個直觀的概覽；並通過比較的方法，了解其"有機"結構體系及其形制的演變，以及建築的各種組成部分的發展。對於中國建築史的初學者來説，這是一部很好的入門教材，而對於專家來説，這部書也同樣有啟發意義。在研究中，梁思成從不滿足於已有的理解，並善於深入淺出。特別值得指出的是，由梁思成和莫宗江教授所親手繪製的這些精美插圖，將使讀者獲得極大的審美享受。

梁思成終身從事建築事業，有着多方面的貢獻。他不僅留給我們大量以中文寫成的學術論文和專著（幾年內將在北京出版或重刊），而且他還是一位倍受尊敬的、有影響的教育家。他曾經創建過兩個建築系——1928年遼寧省的東北大學建築系和1946年的清華大學建築系，後者至今仍在蓬勃發展。他桃李滿天下，在中國許多領域裡都有他的學生在工作。1949年以後，梁思成又全身心地投入了中國的社會主義建設事業，在中華人民共和國國徽和後來的人民英雄紀念碑的設計工作中，被任命為負責人之一。此外，他還為北京市的城市規劃和促進全國文物保護作了大量有益的工作。他逝世至今雖然已經十多年，但人們仍然懷着極大的敬意和深厚的感情紀念着他。

這部書終於得以按照作者生前的願望在西方出版，應當歸功於梁思成的老朋友費慰梅(Wilma Fairbank)女士。是她，在梁思成去世之後，幫助我們追回了這些已經丟失了二十多年的珍貴圖版，並仔細地將文稿和大量的圖稿編輯在一起，使這部書能夠以現在這樣的形式問世。

<div align="right">

吳良鏞

清華大學建築系主任
中國科學院技術科學部委員

</div>

[*]譯註：這篇序是吳良鏞教授應費慰梅之請，為1984年在美國出版的本書英文原作而寫的。

梁思成傳略

1935年考察古建築時的梁思成〔梁思成教授1935年測繪河北正定隆興寺時留影〕

Liang Ssu-ch'eng at work, around 1935

　　長久以來，對於我們西方人來說，中國的傳統建築總因其富於異國情趣而令人神往。那些佛塔廟宇中的翼展屋頂，宮殿宅第中的格子窗櫺、庭園裡的月門和拱橋，無不使十八世紀初的歐洲設計家們為之傾倒，以致創造了一種專門模仿中國裝飾的藝術風格，即所謂Chinoiserie。他們在壁紙的花紋、瓷器的彩繪、家俱的裝飾上，到處模仿中國建築的圖案，還在闊人住宅的庭院裡修了許多顯然是仿中國式樣的東西。這種上流階層的時尚1763年在英國可謂登峰造極，竟在那裡的"克歐花園"中建起了一座中國塔；而且此風始終不衰。

　　在中國，工匠們千百年來發展出這些建築特徵，則是為了適應人們的日常之需，從蔽風遮雨直到奉侍神明或宣示帝王之威。奇怪的是，建築卻始終被鄙薄為匠作之事而引不起知識界的興趣去對它作學術研究。直到二十世紀，中國人才開始從事於本國建築史的研究工作，而其先驅者就是梁思成。

　　梁思成(1901～1972)的家學和教育，注定使他成為充當中國第一代建築史學家領導者的最適合人選。他是著名的學者和改革家梁啟超的長子。他熱愛父親並深受其影響。將父親關於中國的偉大傳統及其前程的教誨銘記在心。他的身材不高，卻有着縝於觀察，長於探索，細緻認真和審美敏銳的天資，喜愛繪畫並工音律。雖是在父親被迫流亡日本時出生於東京，他卻在北京長大。在這裡，他受到了兩個方面的早期教育，後來的事實表明，它們對於他未來的成就是極其重要的。首先，是在他父親指導下的傳統教育，也就是對於中國古文的修養，這對於日後他研讀古代文獻，辨識碑刻銘文等等都是不可少的；其次，是在清華學校中學到的扎實的英語、西方自然科學和人文學科知識。這些課程是專為準備出國留學的學生開設的。他和他的同學們都屬於中國知識分子中那傑出的一代，具有兩種語言和兩種文化的深厚修養，而能在溝通中西文化方面成績卓著。

　　梁思成以建築為其終身事業也有其偶然原因。這個選擇是一位後來同他結為夫妻的姑娘向他建議的。這位姑娘名叫林徽因，是學者、外交家和名詩人林長民之女。1920年〔此處英文原文有誤〕，林長民奉派赴英，年甫十六歲的林徽因被攜同行，她非常聰穎、敏捷和美麗。當時就已顯示出對人具有一種不可抗拒的吸引力，這後來成了她一生的特色。她繼承了自己父親的詩才，但同樣愛好其他藝術，特別是戲劇和繪畫。她考入了一所英國女子中學，迅速地增長了英語知識。在會話和寫作方面達到了非常流利的程度。從一個以設計房子為遊戲的英國同學那裡，她獲知了建築師這種職業。這種將日常藝術創造與直接實用價值融為一體的工作深深地吸引了她，認定這正是她自己所想要從事的職業。回國以後，她很快就使梁思成也下了同樣的決心。

　　他們決定同到美國賓夕法尼亞大學建築系學習。這個系的領導者是著名的保羅‧克雷特，一位出身於巴黎美術學院的建築家。梁思成的入學由於1923年5月在北京的一次摩托車車禍中左腿骨折而被推遲到1924年秋季。這條傷腿後來始終沒有完全復原，以致落下了左腿略跛的殘疾。年輕時，梁思成健壯、好

動，這個殘疾對他損害不大；但是後來它卻影響了他的脊椎，常使他疼痛難忍。

賓大的課程繼承了巴黎美術學院的傳統，旨在培養開業建築師，但同樣適合於培養建築史學家。它要求學生鑽研希臘、羅馬的古典建築柱式以及歐洲中世紀和文藝復興時期的著名建築。系裡常以繪製古代遺址的復原圖或為某未完成的大教堂作設計圖為題，舉行作業評比，以測驗學生的能力。對學生的一項基本要求是繪製整潔、美觀的建築渲染圖，包括書寫。梁思成在這方面成績突出。在他回國以後，對自己的年青助手和學生也提出了同樣高標準的要求。

梁思成在賓大二年級時，父親從北京寄來的一本書決定了他後來一生的道路。這是1103年由宋朝一位有才華的官員輯成的一部宋代建築指南——《營造法式》，其中使用了生僻的宋代建築術語。這部書已失傳了數百年，直到不久前它的一個抄本才被發現並重印。梁思成立即着手研讀它，然而如他後來所承認的那樣，卻大半沒有讀懂。在此之前，他很少想到中國建築史的問題，但從此以後，他便下了決心，非把這部難解的重要著作弄明白不可。

林徽因也在1924年的秋季來到了賓大，卻發現建築系不收女生。她只好進入該校的美術學院，設法選修建築系的課程。事實上，1926年她就被聘為"建築設計課兼任助教"，次年又被提升為"兼任講師"。1927年6月，在同一個畢業典禮上，她以優異成績獲得美術學士學位，而梁思成也以類似的榮譽獲得建築學碩士學位。

在費城克雷特的建築事務所裡一同工作了一個暑假之後，他們兩人暫時分手，分別到不同的學校深造。由於一直對戲劇感興趣，林徽因來到耶魯大學喬治·貝克著名的工作室裡學習舞台設計；梁思成則轉入哈佛大學，以研究西方學者關於中國藝術和建築的著作。

就在這一時期，正當梁思成二十多歲的時候，第一批專談中國建築的比較嚴肅的著作在西方問世了。1923年和1925年，德國人厄恩斯特·伯希曼出版了兩卷中國各種類型建築的照片集。1924年和1926年，瑞士一位藝術史專家喜龍仁發表了兩篇研究北京的城牆、城門以及宮殿建築的論文。多年以後，作為事後的評論，梁思成曾經指出："他們都不了解中國建築的'文法'；他們對於中國建築的描述都是一知半解。在兩人之中，喜龍仁較好。他儘管粗心大意，但還是利用了新發現的《營造法式》一書。"

由於梁思成的父親堅持要他們完成學業後再結婚，梁思成和林徽因的婚禮直到1928年3月才在渥太華舉行，當時梁思成的姊夫任當地中國總領事。他們回國途中，繞道歐洲作了一次考察旅行，在小汽車裡走馬看花地把當年學過的建築物都瀏覽了一遍，遊蹤遍及英、法、西、意、瑞士和德國等地。這是他們第一次一同進行對建築的實地考察，而在後來的年月中，這種考察旅行他們曾進行過多次。同年仲夏他們突然獲知國內已為梁思成找到了工作，要求他立即到職。而直到此時，他們才得知梁思成的父親病重，不久，梁父便於1929年1月過早地去世了。

1928年9月，梁思成應聘籌建並主持瀋陽東北大學建築系。在妻子和另外兩位賓大畢業的中國建築師的協助下，他建立了一套克雷特式的課程和一個建築事務所。中國的東北地區是一片尚待開發的廣袤土地，資源豐富。若不是受到日本軍國主義的威脅，在這裡進行建築設計和施工本來是大有可為的。這幾位青年建築師很快就為教學工作、城市規劃、建築設計和施工監督而忙得不亦樂乎。然而，1931年9月，僅在梁思成到校三年之後，日本人就通過一次突然襲擊攫取了東北三省。這是日本對華侵略的第一階段。這種侵

略此後又延續了十四年，而從 1937 年起爆發為武裝衝突。

這個多事之秋卻標誌着梁思成在事業上的一次決定性的轉折。當年 6 月，他接受了一個新職務，這使他後來把自己精力最旺盛的年華都獻給了研究中國建築史的事業。1929 年，一位有錢的退休官員朱啟鈐由於發現了《營造法式》這部書而在北京建立了一個學會，名叫中國營造學會（以後改稱中國營造學社）。在他的推動下這部書被發現和重印，曾在學術界引起了很大的反響。為了解開書中之謎，他曾羅致了一小批老學究來研究它。但是這些人和他自己都根本不懂建築。所以，朱啟鈐便花了幾個月的時間來動員梁思成參加這個學社並領導其研究活動。

學社的辦公室就設在天安門內西側的一個庭院裡。1931 年秋天，梁思成在這裡又重新開始了他早先對這部宋代建築手冊的研究。這項工作看來前途廣闊，但他對其中大多數的技術名詞仍然迷惑不解。然而，過去所受實際訓練和實踐經驗使他深信，要想把它們弄清楚，"唯一可靠的知識來源就是建築物本身，而唯一可求的教師就是那些匠師"。他想出這樣一個主意，即拜幾位在宮裡幹了一輩子修繕工作的老木匠為師，從考察他周圍的宮殿建築構造開始研究。這裡多數的宮室都建於清代(1644～1912)。1734 年〔清雍正十二年〕曾頒佈過一部清代建築規程手冊——《工程做法則例》，其中也同樣充滿了生僻難懂的術語。但是老匠師們諳於口述那些傳統的術語。在他們的指點下，梁思成學會了如何識別各種木料和構件，如何看懂那些複雜的構築方法，以及如何解釋則例中的種種規定。經過這種第一手的研究，他寫成了自己的第一部著作——《清式營造則例》。這是一部探討和解釋這本清代手冊的書（雖然在他看來，這部則例不能同 1103 年刊行的那本宋代《營造法式》相比）。

梁思成就是通過這樣的途徑，初步揭開了他所謂的"中國建築的文法"的奧秘。但這時他仍舊讀不懂《營造法式》和其中那些十一世紀的建築資料，這對他是一個挑戰。然而，根據經驗，他深信關鍵仍在於尋找並考察那個時代的建築遺例。進行大範圍的實地調查已提到日程上來了。

梁氏夫婦的歐洲蜜月之行也是某種實地考察，是為了親眼看一看那些他們已在賓大從書本上學到過的著名建築實物。在北京同匠師們一起鑽研清代建築的經驗，也是一次類似的取得第一手資料的實地考察，無非是沒有外出旅行而已。顯然，要想進一步了解中國建築的文法及其演變，只能靠搜集一批年份可考而盡可能保持原狀的早期建築遺構。

梁氏注重實地調查的看法得到了學社的認可。1931 年，他被任命為法式部主任。次年，另一位新來的成員劉敦楨被任命為文獻部主任。後者年齡稍長於梁思成，曾在日本學習建築學，是一位很有才能的學者。在此後的十年中，他們兩人和衷共濟，共同領導了一批較年輕的同事。當然，兩人都是既從事實地調查，也進行文獻研究，因為兩者本來就密不可分。

尚存的清代以前的建築到哪裡去找呢？相對地說，在大城市裡，它們已為數不多。許多早已毀於火災戰亂，其餘則受到宗教上或政治上的敵人的故意破壞。這樣，調查便須深入鄉間小城鎮和荒山野寺。在作這種考察之前，梁氏夫婦總要先根據地方志，在地圖上選定自己的路線。這種地方性的史志總要將本地引以為榮的寺廟、佛塔、名勝古迹加以記載。然而，其年代卻未必可靠，還有一些讀來似頗有價值，但經長途跋涉來到實地一看，卻發現早已面目全非，甚至湮滅無尋了。儘管如此，依靠這些地方志的指引，仍可以在廣大地區中，直至全省範圍內進行調查，而不致有重要的遺構被漏掉。當然，也有某些發現是根據人

們的傳說、口頭指引，乃致歷來民謠中所稱頌的渺茫的古建築而得到的。在三十年代，中國建築史還是一個未知的領域，在這裡一些空前的發現常使人驚喜異常。

那個時代，外出調查會遇到嚴重的困難。旅行若以火車開始，則往往繼之以顛簸擁擠的長途汽車，而以兩輪硬板騾車告終。寶貴的器材——照相機、三角架、皮尺、各種隨身細軟，包括少不了的筆記本，都得帶上。只能在古廟或路旁小店中投宿，虱子成堆，茅廁裡爬滿了蛆蟲。村邊茶館中常有美味的小吃，但是那碗筷和生冷食品的衛生卻十分可疑。在華北的某些地區還要提防土匪對無備的旅客作突然襲擊。

只要林徽因能把兩個年幼的孩子安排妥當，梁氏夫婦總是結伴同行，陪同他們的常是梁思成培養的一位年輕同事莫宗江，此外就是一個捎行李和跑腿的僕人。他們去的那種地方電話是很罕見的，地方衙門為了和在別處的上司聯繫，可能有一部；小城裡也就再沒有其他線路了。這樣，在對於某個重大發現能夠進行詳盡考察之前，往往要花費許多時間去找地方官員、佛教高僧和其他人聯繫、交涉。

當所有這些障礙都終於被克服了之後，這支小小的隊伍便可以着手工作了。他們拉開皮尺，丈量着建築的大小構件以及周圍環境。這些數字和畫在筆記本上的草圖對於日後繪製平面、立面和斷面圖是必不可少的，間或還要利用它們來製作主體模型。同時，梁思成除了拍攝全景照片之外，還要背着他的萊卡相機攀上樑架去拍攝那些重要的細部。為了測量和拍照，常要搭起臨時腳手架，驚動無數蝙蝠，揚起千年塵埃。寺廟的院裡或廊下常常立着石碑，上面記着建造或重修寺廟的經過和年代，多半是由林徽因煞費苦心地去抄錄下來。所有這些寶貴資料都被記在筆記本上，以便帶回北京整理、發表。

1932年，梁思成的首次實地調查就獲得了他的最大成果之一。這就是座落在北京以東六十英里〔約100公里〕處的獨樂寺觀音閣，閣中有一尊五十五英尺〔約16米〕高的塑像。這座建於984年的木構建築及其中塑像已歷時近千年而無恙。

1941年，梁思成曾在一份沒有發表的文稿中簡述了三十年代他們的那些艱苦的考察活動：

> 過去九年，我所在的中國營造學社每年兩次派出由研究員率領的實地調查小組，遍訪各地以搜尋古建遺構，每次二至三個月不等。其最終目標，是為了編寫一部中國建築史。這一課題，向為學者們所未及，可資利用的文獻甚少，只能求諸實例。

> 迄今，我們已踏勘十五省二百餘縣，考察過的建築物已逾兩千。作為法式部主任，我曾對其中的大多數親自探訪。目前，雖然距我們的目標尚遠，但所獲資料卻具有極重要的意義。

對於梁、林兩人來說，這種考察活動的一個高潮，是1937年6月間佛光寺的發現。這座建於公元857年的美麗建築，座落在晉北深山之中，千餘年來完好無損，經過梁氏考察，鑒定為當時中國所見最早的木構建築，是第一座被發現的唐代原構實例。他在本書41至47頁關於這座建築的敘述，雖然簡略，卻已表達出他對於這座"頭等國寶"的特殊珍愛。

三十年代中國營造學社工作的一個值得稱道的特色，是迅速而認真地將他們在古建調查中的發現，在《中國營造學社彙刊》（季刊）上發表。這些以中文寫成的文章對這些建築都作了詳盡的記述，並附以大量圖版、照片。《彙刊》還有英文目錄，可惜當時所出七卷如今已成珍本。

本書是梁思成在第二次世界大戰末期，在四川省李莊這個偏遠的江村中寫成的。1937年夏，在北京淪陷前夕，梁氏一家和學社的部分成員撤離了北京。經過長途跋涉，來到當時尚在中國政府控制下的西南山

區省份避難。此時，學社已成為中央研究院的一個研究所〔校註一〕，接受了"國立中央博物館"的補助經費，由梁思成負責。他們對四川和雲南的古建築也作了一些調查。然而，在八年抗戰中，封鎖和惡性通貨膨脹，使他們貧病交加。劉敦楨離開了學社，去到重慶中央大學任教；年輕人也紛紛各奔前程。但梁思成和他的家人仍留在李莊，追隨他們的，只有他忠實的助手莫宗江和其他少數幾人。林徽因患肺結核病而臥床不起。就在這種情況之下，1946年，梁思成在妻子始終如一的幫助之下完成了他們這本唯一的英文著作，目的在於向國外介紹過去十五年來中國營造學社所獲得的研究成果。

第二次世界大戰結束後，從與世隔絕飽經憂患的情況下解脫出來的梁思成於1946年受到了普林斯頓和耶魯兩所大學的熱情邀請，赴美就中國建築講學。他的中文著作早已為西方所知，此時已成為一位國際知名的學者。他把全家安頓在北京，於1947年春季作為耶魯大學的訪問教授到了美國。這是他一生中第二次，也是最後一次訪問美國。

到此為止，我的敘述沒有涉及個人關係。這是為了說明梁思成、林徽因作為學科帶頭人的重要作用，而避免干擾。但是，以上所寫的大部分內容，都是我作為梁氏的親密朋友而了解到的第一手材料，我們的友情對於我的敘述有密切關係。1932年夏，我和我的丈夫〔費正清〕作為一對新婚的學生住在北京，經朋友介紹，我們結識了梁氏夫婦。他們的年齡稍長，但離留學美國的時代尚不遠。可能正因為這樣，彼此一見如故。我們既是鄰居，又是朋友，全都喜好中國藝術和歷史。不管由於什麼原因，在我和丈夫住在北京的四年期間，我們成了至交。當我們初次相識時，梁思成剛剛完成了他的第一次實地調查。兩年後，當我們在暑假中在山西（汾陽縣峪道河）租了一棟古老的磨坊度假時，梁氏訪問了我們並邀我們作伴，在一些尚未勘察過的地區作了一次長途實地調查。那次的經歷使我終生難忘。我們共同體驗了那些原始的旅行條件，也一同體驗了按照地方志的記載，滿懷希望地去探訪某些建築後那種興奮或失望之情，還有那些饒有興味的測量工作。我們回到美國之後，繼續和他們書信往還。第二次世界大戰中，我們作為政府官員回到中國供職，同他們的友誼也進一步加深了。當時我們和他們都住在中國西南內地，而日軍則佔據着北京和沿海諸省。

我們曾到李莊看望過梁思成一家，親眼看到了戰爭所帶給他們的那種貧困交加的生活。而就在這種境遇之中，既是護士、又是廚師，還是研究所長的梁思成，正在撰寫着一部詳盡的中國建築史，以及這部簡明的《圖像中國建築史》。他和助手們為了這些著作，正在根據照片和實測記錄繪製約七十大幅經他們研究過的最重要的建築物的平面、立面及斷面圖。本書所複製的這些圖版無疑是梁思成為了使我們能夠理解中國建築史而作出的一種十分重要的貢獻。

當梁思成等遷往西南避難時，他們曾將實地調查時用萊卡相機拍攝的底片存入天津一家銀行〔的地下金庫〕以求安全。但是八年抗戰結束後他才發現，這無數底片已全部毀於〔1939年的〕天津大水。現在，只剩下了他曾隨身帶走的照片。

1947年，當梁思成來到耶魯大學時，帶來了這些照片，還有那些精彩的圖紙和這部書的文稿，希望能

〔校註一〕：原文不確。當時營造學社只是接受了"國立中央博物院"
的補助經費，為其收集、編製古代建築資料。

在美國予以出版。當時，他在耶魯執教，還在普林斯頓大學講學並接受了一個名譽學位，此外，還同一小批國際知名的建築師一道，擔任了聯合國總部大廈設計工作的顧問，工作十分繁忙。他曾利用工作的空隙，和我一道修改他的文稿。1947年6月，他突然獲知林徽因需要作一次大手術，立即動身回到北京。行前，他把這批圖紙和照片交給了我，卻帶走了那僅有的一份文稿，以便"在回國的長途旅行中把它改定"，然後寄來給我。但從此卻音信杳然。

妻子病情的惡化使梁思成憂心忡忡，無心顧及其他。不久，家庭的憂患又被淹沒在革命和中國人的生活所發生的翻天覆地的變化之中了。1950年，新生的中華人民共和國請梁思成在國家重建、城市規劃和其他建築事務方面提供意見並參與領導。甚至重病之中的林徽因也應政府之請參與了設計工作，直到1955年〔原文誤為1954年〕她過早地去世時為止。

也許正是她的死使得梁思成重新想到了他這擱置已久的計劃。他要求我把這些圖紙和照片送還給他。我按照他所給的地址將郵包寄給了一個在英國的學生以便轉交給他。1957年4月，這個學生來信說郵包已經收妥。但直到1978年秋我才發現，這些資料竟然始終未曾回到梁思成之手。而他在清華大學執教多年後已於1972年去世，卻沒有機會出版這部附有插圖和照片的研究成果。

現在的這本書是這個故事的一個可喜的結局。1980年，那個裝有圖片的郵包奇蹟般地失而復得。一位倫敦的英國朋友為我追查到了那個學生後來的下落，得到了此人在新加坡的地址。這個郵包仍然原封未動地放在此人的書架上。經過一番交涉，郵包被送回了北京，得以同清華大學建築系所保存的梁思成的文稿重新合璧。雖然這部《圖像中國建築史》的出版被耽擱了三十多年，它仍使西方的學者、學生和廣大讀者有機會了解在這個領域中中國這位傑出的先驅者的那些發現以及他的見解。

費慰梅（Wilma Fairbank）

於馬薩諸塞州坎布里奇

編輯方法

作為本書的編者，我注意到它由於其原稿的奇特經歷而造成的某些自身缺陷。最基本的事實當然是：本書是由梁思成在四十年代寫成的，而他卻在其出版前十多年便去世了。如果作者健在，很可能會將本書的某些部分重新寫過或加以補充。特別引人注意的，是他在對木構建築和塔作了較為詳盡的闡述之後，卻只對橋、陵墓和其他類型的建築作了非常簡略的評論。在這種情況下，我的責任在於嚴格忠於他的原意，盡量採用他的原文而不去擅自改動他的打字原稿。我插入的一段解釋是特別標明了的（見 9 至 11 頁）。

當梁思成決定將中國營造學社 1931 至 1937 年間在華北地區以及 1938 至 1946 年抗戰期間在四川和雲南的考察成果向西方讀者作一個簡明介紹的時候，曾打算採用圖像歷史的形式。本書的標題可能使人以為這是一部全面的建築史，但事實上這本書僅僅簡介了營造學社在華北地區和其他省份中曾經考察過的某些重要的古建築。作者原來只準備選用學社檔案中的一些照片，附以根據實測繪製的這些古建築的平面、立面和斷面圖，以此來說明中國建築結構的發展，因而只在圖版中作一些英漢對照的簡要註釋而未另行撰文。1943 年，這些圖版按計劃繪製完畢，梁氏將其攜至重慶，由他在美國軍事情報處攝影室工作的朋友們代他翻拍成兩卷縮微膠片。其中一卷他交給我保管以防萬一，我後來曾將其存入哈佛—燕京學社圖書館；而當 1947 年他將原圖帶到美國時，又把另一個膠卷留在了國內。這種防範措施後來導致了有趣的結果。

與此同時，梁氏承認，"在圖版繪成之後，又感到幾句解說可能還是必要的"。這部文稿，闡述了他對自己多年來所作的開創性的實地考察工作的分析和結論。它簡明扼要，卻涉及了數量驚人的實例。既是摘要，就不可能把梁氏在營造學社《匯刊》中探討這些建築的文章中關於中國建築的許多方面的論點都包括進去，他為各個時期所標的名稱反映了當時他對這各時期的評價。自那時迄今已近四十年。但人們期待這書已久，看來最好還是將它作為一份歷史文獻而保留其原貌，不作改動。原稿最後有兩頁介紹皇家園林的文字，因尚未完稿而且離開建築結構的發展這一主題較遠，所以刪去了。

梁氏的原稿是用簡單明瞭的英文寫成的，其中重要的建築術語都按威妥瑪系統拼音，現除個別專門名詞因個人的取捨而有不同之外，均照原樣保留。

書後技術名詞對照表是為了向〔西方〕讀者解釋它們的含義，並附有漢字。這種英漢對照的形式十分重要。圖版中以兩種文字書寫圖註及說明，其含義是使那些想認真研究中國建築的西方學生明白，他們必須熟悉那些術語、重要建築及其所在地的中文名稱。梁思成在賓大時曾學過那些西方建築史上類似的英、法對照名詞，在這個基礎上，他又增加了自己經過艱苦鑽研而獲得的關於中國建築史的知識。同樣，西方未來幾代的學生們要想經常方便地到中國旅行，就需懂得那裡的語言和以往被人忽視的建築藝術。

本書所用的大部分照片反映了那些建築物在三十年代的面貌。幾座現已不存的建築都在說明中註明"已毀"，但那究竟是由於自然朽壞，還是意外事故乃至有意破壞，則不得而知。在圖版中手書的圖註裡有若干小錯誤，個別英文、羅馬拼音或年代不確，都有意識地不予更改。遺憾的是，1947 年梁思成由於個人原

因，未及在全書之後略作提要。但他那些首次發表於此的"演變圖"（圖 20, 21, 32, 37, 38, 63）已清楚地概括了他在書中所述及的那些關鍵性的演變。書中其他各圖三十年來曾在東、西方多次發表，卻從未說明其作者是梁思成或營造學社。它們的來源就是梁氏 1943 年翻拍的第二卷縮微膠片。1952 年，在一份供清華學生使用的標明"內部參考"的小冊子中，曾將這些圖版翻印出來。而這個小冊子後來卻流傳到了歐洲和英國。由於小冊子有圖無文，所以，也許不能指責有些人為剽竊。無論如何，本書的出版應當使上述做法就此打住。

地圖——本書所提到的重要建築物所在地

圖中的國界和省界、地名，以及華北地區鐵路線路，都按三十年代梁思成進行其考察時的情況標出和繪出。

〔這兩幅地圖是英文版編者為不熟悉中國地理和地名的西方讀者準備的。說明中關於地名發音的解釋這裡不再譯出。本書寫成於四十年代，其漢字註音用的是威妥瑪—翟理斯拼音法。——譯者〕

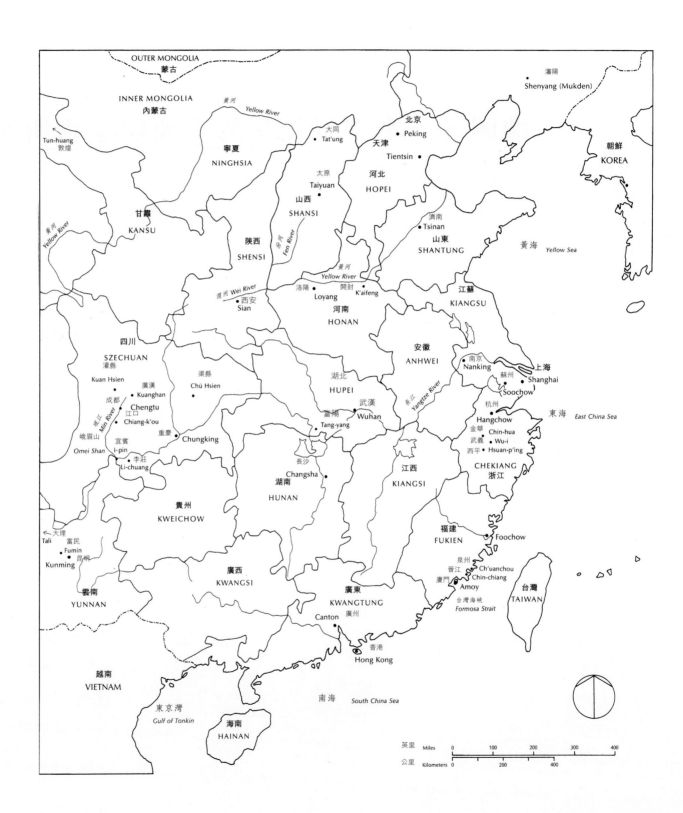

內蒙古
INNER MONGOLIA

遼寧
LIAONING

黃河 Yellow River

長城
Great Wall

熱河
JEHOL

朝陽
Ch'ao-yang •

義縣
• I Hsien

瀋陽
Shenyang
(Mukden)

Tat'ung •
大同
雲岡 Yun-kang

昌平
Ch'ang-p'ing

蓟縣
• Chi Hsien

應縣
Ying Hsien •

房山
Fang Shan

Peking
北京

寶坻
Pao-ti •

代縣
• Tai Hsien

涿縣
Cho Hsien •

天津
Tientsin

五台山
Wu-t'ai Shan

易縣
I Hsien •

定興
Ting-hsing

山西
SHANSI

曲陽
Ch'u-yang •

HOPEI
河北

行唐
Hsing-t'ang •

定縣
Ting Hsien •

太原
Taiyuan

正定
Cheng-ting

晉祠
Chin-tz'u •

榆次
Yu-t'zu

趙縣
• Chao Hsien

陝西
SHENSI

汾陽
Fen-yang •

刑台
Hsing-t'ai •

濟南
Tsinan

長清
Ch'ang-ch'ing •

黃海 Yellow Sea

趙城
Chao-ch'eng •

磁縣
Tz'u Hsien •

肥城
Fei-ch'eng •

山東
SHANTUNG

臨汾
Lin-fen •

Yellow River

新絳
Hsin-chiang •

安陽
Anyang •

清寧
Tsining •

曲阜
Ch'ü-fu •

咸陽
• Ching-yang

修武
Hsiu-wu •

嘉祥
Chia-hsiang •

金鄉
Chin-hsiang •

洛陽
Loyang

開封
K'aifeng

江蘇
KIANGSU

嵩山
Sung Shan

西安 Sian

登封
Teng-feng •

河南
HONAN

安徽
ANHWEI

英里 Miles 0 100 200 300 400

公里 Kilometers 0 200 400

圖 像 中 國 建 築 史

關 於 中 國 建 築 結 構 體 系 的 發 展 及 其 形 制 演 變 的 研 究

前言

　　這本書全然不是一部完備的中國建築史，而僅僅是試圖藉助於若干典型實例的照片和圖解來說明中國建築結構體系的發展及其形制的演變。最初我曾打算完全不用釋文，但在圖紙繪成之後，又感到幾句解說可能還是必要的，因此，才補寫了這篇簡要的文字。

　　中國的建築是一種高度"有機"的結構。它完全是中國土生土長的東西：孕育並發祥於遙遠的史前時期；"發育"於漢代（約在公元開始的時候）；成熟並逞其豪勁於唐代（七至八世紀）；臻於完美醇和於宋代（十一至十二世紀）；然後於明代初葉（十五世紀）開始顯出衰老羈直之象。雖然很難說它的生命力還能保持多久，但至少在本書所述及的三十個世紀之中，這種結構始終保持着自己的機能，而這正是從這種條理清楚的木構架的巧妙構造中產生出來的；其中每個部件的規格、形狀和位置都取決於結構上的需要。所以，研究中國的建築物首先就應剖析它的構造。正因為如此，其斷面圖就比其立面圖更為重要。這是和研究歐洲建築大相異趣的一個方面；也許哥特式建築另當別論，因為它的構造對其外形的制約作用比任何別種式樣的歐洲建築都要大。

　　如今，隨着鋼筋混凝土和鋼架結構的出現，中國建築正面臨着一個嚴峻的局面。誠然，在中國古代建築和最現代化的建築之間有着某種基本的相似之處，但是，這兩者能夠結合起來嗎？中國傳統的建築結構體系能夠使用這些新材料並找到一種新的表現形式嗎？可能性是有的。但這決不應是盲目地"仿古"，而必須有所創新。否則，中國式的建築今後將不復存在。

　　對中國建築進行全面研究，就必須涉及日本建築。因為按正確的分類來說，某些早期的日本建築應被認為是自中國傳入的。但是，關於這個問題，在這本簡要的著作中只能約略地提到。

　　請讀者不要因為本書所舉的各種實例中絕大多數是佛教的廟宇、塔和墓而感到意外。須知，不論何時何地，宗教都曾是建築創作的一個最強大的推動力量。

　　本書所用資料，幾乎全部選自中國營造學社的學術檔案，其中一些曾發表於《中國營造學社彙刊》。這個研究機構自1929年創建以來，在社長朱啟鈐先生和戰爭年代(1937～1946)中的代理社長周貽春博士的富於啟發性的指導之下，始終致力於在全國系統地尋找古建築實例，並從考古與地理學兩個方面對它們加以研究。到目前為止，已對十五個省內的二百餘縣進行了調查，若不是戰爭的干擾使實地調查幾乎完全停頓，我們肯定還會搜集到更多的實例。而且，當我此刻在四川省西部這個偏僻的小村中撰寫本書時，由於許多資料不在手頭，也使工作頗受阻礙。當營造學社遷往內地時，這些資料被留在北平。同時，書中所提及的若干實例，肯定已毀於戰火。它們遭到破壞的程度，只有待對這些建築物逐一重新調查時才能知道。

　　營造學社的資料，是在多次實地調查中收集而得的。這些實地調查，都是由原營造學社文獻部主任、現中央大學工學院院長、建築系主任劉敦楨教授或我本人主持的。蒙他惠允我在書中引用他的某些資料，謹在此表示深切的謝意。我也要對我的同事、營造學社副研究員莫宗江先生致謝。我的各次實地考察幾乎

都有他同行；他還為本書繪製了大部分圖版。

　　我也要感謝中央研究院歷史語言研究所考古部主任李濟博士和該所副研究員石璋如先生，承他們允許我複製了安陽出土的殷墟平面圖；同時對於作為中央博物院院長的李濟博士，我還要感謝他允許我使用中國營造學社也曾參加的江口漢墓發掘中的某些材料。

　　我還要感謝我的朋友和同事費慰梅女士〔費正清夫人〕。她是中國營造學社的成員，曾在中國作過廣泛旅行，並參加過我的一次實地調查活動。我不僅要感謝她所做的武梁祠和朱鮪墓石室的復原工作，而且要感謝她對我的大力支持和鼓勵，因而使得本書的編寫工作能夠大大加快。我也要感謝她在任駐重慶美國大使館文化參贊期間，百忙中抽時間耐心審讀我的原稿，改正我英文上的錯誤。她在上述職務中為加強中美兩國之間的文化交流作出了極有價值的貢獻。

　　最後，我要感謝我的妻子、同事和舊日的同窗林徽因。二十多年來，她在我們共同的事業中不懈地貢獻着力量。從在大學建築系求學的時代起，我們就互相為對方“幹苦力活”，以後，在大部分的實地調查中，她又與我作伴，有過許多重要的發現，並對眾多的建築物進行過實測和草繪。近年來，她雖罹重病，卻仍葆其天賦的機敏與堅毅；在戰爭時期的艱難日子裡，營造學社的學術精神和士氣得以維持，主要應歸功於她。沒有她的合作與啟迪，無論是本書的撰寫，還是我對中國建築的任何一項研究工作，都是不可能成功的。＊

梁思成

識於四川省李莊

中國營造學社戰時社址

1946 年 4 月

＊（英文本）編者註：1946年梁思成對之表示感謝的人們，多數都已故去。目前，除我本人之外，只有北京清華大學的莫宗江和台北中央研究院的石璋如尚在。

中國建築的結構體系

起 源

　　中國的建築與中國的文明同樣古老。所有的資料來源——文字、圖像、實例——都有力地證明了中國人一直採用着一種土生土長的構造體系，從史前時期直到當代，始終保持着自己的基本特徵。在中國文化影響所及的廣大地區裡——從新疆到日本，從東北三省到印支半島北方，都流行着這同一種構造體系。儘管中國曾不斷地遭受外來的軍事、文化和精神侵犯，這種體系竟能在如此廣袤的地域和長達四千餘年的時間中常存不敗，且至今還在應用而不易其基本特徵，這一現象，只有中華文明的延續性可以與之相提並論，因為，中國建築本來就是這一文明的一個不可分離的組成部分。

　　在河南省安陽市市郊，在經中央研究院發掘的殷代帝王們(約公元前1766～約公元前1122)的宮殿和墓葬遺址中，發現了迄今所知最古老的中國房屋遺迹(圖10)。這是一些很大的黃土台基，台上以有規則的間距放置着一些未經加工的礎石，較平的一面向上，上面覆以青銅圓盤(後世稱之為櫍)。在這些銅盤上，發現了已經炭化的木材，是一些木柱的下端，它們曾支承過上面的上層建築。這些建築是在周人征服殷王朝(約公元前1122)並掠奪這座帝都時被焚毀的。這些柱礎的佈置方式證明當時就已存在着一種定型，一個偉大的民族及其文明從此注定要在其庇護之下生存，直到今天。

　　這種結構體系的特徵包括：一個高起的台基，作為以木構樑柱為骨架的建築物的基座，再支承一個外檐伸出的坡形屋頂(圖1, 2)。這種骨架式的構造使人們可以完全不受約束地築牆和開窗。從熱帶的印支半島到亞寒帶的東北三省，人們只需簡單地調整一下牆壁和門窗間的比例就可以在各種不同的氣候下使其房屋都舒適合用。正是由於這種高度的靈活性和適應性，使這種構造方法能夠適用於任何華夏文明所及之處，使其居住者能有效地躲避風雨，而不論那裡的氣候有多少差異。在西方建築中，除了英國伊麗沙白女王時代的露明木骨架建築這一有限的例外，直到二十世紀發明鋼筋混凝土和鋼框架結構之前，可能還沒有與此相似的做法。

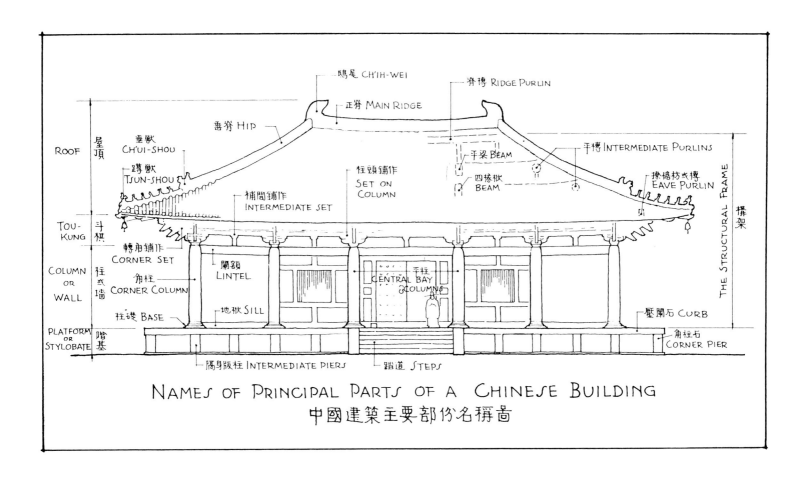

NAMES OF PRINCIPAL PARTS OF A CHINESE BUILDING
中國建築主要部份名稱畵

圖 1
中國木構建築主要部分名稱圖

1

Principal parts of a Chinese timber-frame building

圖2

中國建築之"柱式"（斗拱、檐柱、柱礎）（本圖是梁氏所繪圖版中最常被別人複製的一張）

2

The Chinese "order" (the most frequently reprinted of Liang's drawings)

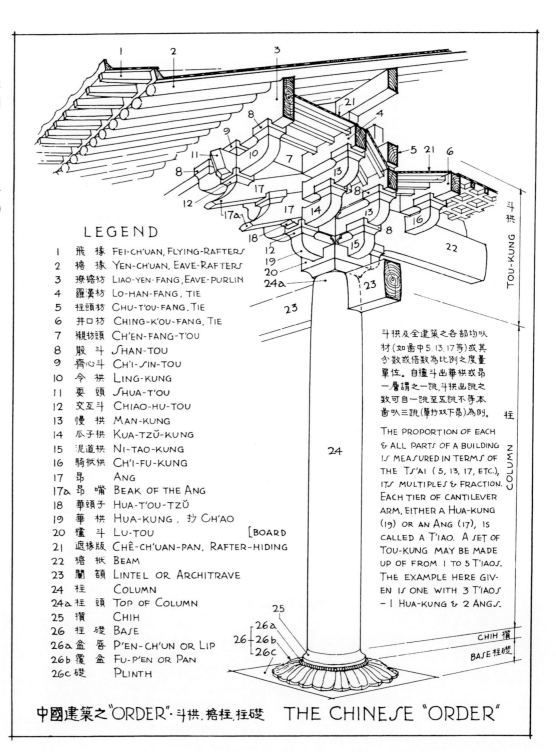

LEGEND

No.	中文	Romanization
1	飛 椽	FEI-CH'UAN, FLYING-RAFTERS
2	檐 椽	YEN-CH'UAN, EAVE-RAFTERS
3	撩檐枋	LIAO-YEN-FANG, EAVE-PURLIN
4	羅漢枋	LO-HAN-FANG, TIE
5	柱頭枋	CHU-T'OU-FANG, TIE
6	井口枋	CHING-K'OU-FANG, TIE
7	襯枋頭	CH'EN-FANG-T'OU
8	散 斗	SHAN-TOU
9	齊心斗	CH'I-SIN-TOU
10	令 拱	LING-KUNG
11	耍 頭	SHUA-T'OU
12	交互斗	CHIAO-HU-TOU
13	慢 拱	MAN-KUNG
14	瓜子拱	KUA-TZŬ-KUNG
15	泥道拱	NI-TAO-KUNG
16	騎栿拱	CH'I-FU-KUNG
17	昂	ANG
17a	昂 嘴	BEAK OF THE ANG
18	華頭子	HUA-T'OU-TZŬ
19	華 拱	HUA-KUNG，抄 CH'AO
20	櫨 斗	LU-TOU
21	遮椽版	CHÊ-CH'UAN-PAN, RAFTER-HIDING [BOARD
22	栿 栿	BEAM
23	闌 額	LINTEL OR ARCHITRAVE
24	柱	COLUMN
24a	柱 頭	TOP OF COLUMN
25	櫍	CHIH
26	柱 礎	BASE
26a	盆 唇	P'EN-CH'UN OR LIP
26b	覆 盆	FU-P'EN OR PAN
26c	礎	PLINTH

斗拱及全建築之各部均以材（如圖中5.13.17等）或其分數或倍數為比例之度量單位。自櫨斗出華拱或昂一層謂之一跳，斗拱此跳之數可自一跳至五跳不等本圖以三跳（單拱雙下昂）為例。

THE PROPORTION OF EACH & ALL PARTS OF A BUILDING IS MEASURED IN TERMS OF THE TS'AI (5, 13, 17, ETC.), ITS MULTIPLES & FRACTION. EACH TIER OF CANTILEVER ARM, EITHER A HUA-KUNG (19) OR AN ANG (17), IS CALLED A T'IAO. A SET OF TOU-KUNG MAY BE MADE UP OF FROM 1 TO 5 T'IAOS. THE EXAMPLE HERE GIVEN IS ONE WITH 3 T'IAOS — 1 HUA-KUNG & 2 ANGS.

中國建築之"ORDER"·斗拱,檐柱,柱礎 THE CHINESE "ORDER"

（英文版）編者註釋：曲面屋頂和托架裝置

圖1和圖2表示了中國傳統建築的基本特徵，其表現方式對於熟悉中國建築的人來說是明白易懂的。然而，並不是每一位讀者都有看到中國建築實物或研究中國木框架建築的機會，為此，我在這裡再作一點簡要的說明。

中國殿堂建築最引人注目的外形，就是那外檐伸出的曲面屋頂。屋頂由立在高起的階基上的木構架支承。圖3顯示了五種屋頂構造類型的九種變形。關於這些形制，梁思成在本書第83頁上都已列出。為了了解這些屋檐上翹的曲面屋頂是怎樣構成的，以及它們為什麼要造成這樣，我們就必須研究這種木構架本身。按照梁思成的說法，"研究中國的建築物首先就應剖析它的構造。正因為如此，其斷面圖就比其立面圖更為重要"。

從斷面圖上我們可以看到，在中國木構架建築的構造中，對屋頂的支承方式根本上不同於通常的西方三角形屋頂桁架，而正是由於後者，西方建築的直線形的坡屋頂才會有那樣僵硬的外表。與此相反，中國的框架則有明顯的靈活性（圖4）。木構架由柱和樑組成。樑有幾層，其長度由下而上逐層遞減。平槫〔檁條〕，即支承椽的水平構件，被置於層層收縮的構架的肩部。椽都比較短，其長度只有槫與槫之間距。工匠可通過對構架高度與跨度的調整，按其所需而造出各種大小及不同弧度的屋頂。屋頂的下凹曲面可使半筒形屋瓦嚴密接合，從而防止雨水滲漏。

屋檐向外出挑的深度也是值得注意的。例如，由梁氏所發現的唐代佛光寺大殿(857)，其屋檐竟從下面的檐柱向外挑出約十四英尺〔4米〕（圖24）。能夠保護這座木構建築歷經一千一百多年的風雨而不毀，這種屋檐所起的重要作用是顯而易見的。例如，它可以使沿曲面屋頂瓦槽順流而下的雨水瀉向遠處。

然而，屋檐上翹的直接功能還在於使房屋雖然出檐很遠，但室內仍能有充足的光線。這就需要使支承出挑屋檐的結構一方面必須從內部構架向外大大延伸，另一方面又必須向上抬高以造成屋檐的翹度。這些是怎樣做到的呢？

正如梁氏指出的："是斗栱〔托架裝置〕起了主導作用。其作用是如此重要，以致如果不徹底了解它，就根本無法研究中國建築。它構成了中國建築'柱式'中的決定性特徵。"圖5是一組斗栱的等角投影圖，圖6則是一置於柱頭上的斗栱。這裡我們又遇到了一個陌生的東西。在西方建築中，我們習慣於那種簡單的柱頭，這種柱頭直接承重並將荷載傳遞到柱上，而斗栱卻是一個十分複雜的部件。雖然其底部只是柱頭上的一塊大方木，但從其中卻向四面伸出十字形的橫木〔栱〕。後者上面又置有較小的方木〔斗〕，從中再次向四面伸出更長的橫木以均衡地承托更在上的部件。這種前伸的橫木〔華栱〕以大方木塊為支點一層層向上和向外延伸，即稱為"出跳"，以支承向外挑出的屋檐的重量。它們在外部所受的壓力由這一托架〔斗栱〕內部所承受的重量來平衡。在這套托架中有與華栱交叉而與牆面平行的橫栱。從內面上部結構向下斜伸的懸臂長木稱為昂，它以櫨斗為支點，穿過斗栱向外伸出，以支承最外面的橑檐枋（圖6），這種外面的荷載是以裡面上部的槫或樑對昂尾的下壓力來平衡的。向外突出的尖形昂嘴使它們很容易在斗栱中被識別出來。梁思成在本書中對於這種構造在其演變過程中的各種複雜情況都作了較詳盡的解釋——〔英文本〕編者。

圖 3

屋頂的五種類型

1- 懸山；2- 硬山；3- 廡殿；4 及 6-
歇山；5- 攢尖；7-9- 分別為 5 和 4
〔原文誤為 6〕及 3 的重檐式。

3

Five types of roof

1. overhanging gable roof, 2. flush
gable roof, 3. hip roof, 4 and 6.
gable-and-hip roofs, 5. pyramidal
roof, 7-9. double-eaved versions of
5, 6, and 3 respectively.

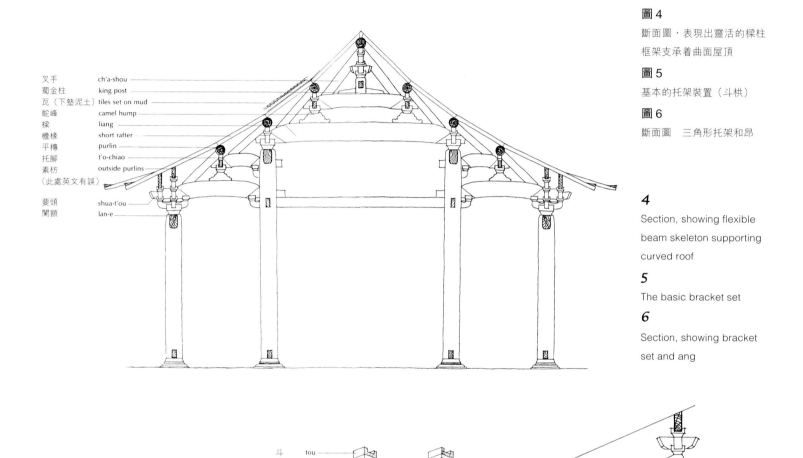

叉手　　　　　　ch'a-shou
蜀金柱　　　　　king post
瓦（下墊泥土）　tiles set on mud
駝峰　　　　　　camel hump
樑　　　　　　　liang
檐椽　　　　　　short rafter
平槫　　　　　　purlin
托腳　　　　　　t'o-chiao
素枋　　　　　　outside purlins
（此處英文有誤）

要頭　　　　　　shua-t'ou
闌額　　　　　　lan-e

斗　　　　　　　tou
華拱　　　　　　hua-kung
與牆平
行的橫　　　　　transverse
向拱　　　　　　kung along
　　　　　　　　the wall line
櫨斗　　　　　　lu-tou

昂尾　ang tail

昂嘴　ang beak
櫨斗　lu-tou fulcrum

圖 4

斷面圖，表現出靈活的樑柱
框架支承着曲面屋頂

圖 5

基本的托架裝置（斗栱）

圖 6

斷面圖　三角形托架和昂

4

Section, showing flexible
beam skeleton supporting
curved roof

5

The basic bracket set

6

Section, showing bracket
set and ang

兩部文法書

隨着這種體系的逐漸成熟，出現了為設計和施工中必須遵循的一整套完備的規程。研究中國建築史而不懂得這套規程，就如同研究英國文學而不懂得英文文法一樣。因此，有必要對這些規程作一簡略的探討。

幸運的是，中國歷史上兩個曾經進行過重大建築活動的時代曾有兩部重要的書籍傳世：宋代(960～1280)的《營造法式》和清代(1644～1912)的《工程做法則例》，我們可以把它們稱之為中國建築的兩部“文法書”。它們都是官府頒發的工程規範，因而對於研究中國建築的技術來說，是極為重要的。今天，我們之所以能夠理解各種建築術語，並在對不同時代的建築進行比較研究時有所依據，都因為有了這兩部書。

《營造法式》

《營造法式》是宋徽宗（1101～1125）在位時朝廷中主管營造事務的將作監李誡編撰的。全書共三十四卷，其中十三卷是關於基礎、城寨、石作及雕飾，以及大木作（即木構架、柱、樑、枋、額、斗栱、槫、椽等），小木作（即門、窗、槅扇、屏風、平棊、佛龕等），磚瓦作（即磚瓦及瓦飾的官式等級及其用法）和彩畫作（即彩畫的官式等級和圖樣）的；其餘各卷是各類術語的釋義及估算各種工、料的數據。全書最後四卷是各類木作、石作和彩畫的圖樣。

本書出版於1103年〔崇寧二年〕。但在以後的八個半世紀中，由於建築在術語和形式方面都發生了變化，更由於在那個時代的環境中，文人學者輕視技術和體力勞動，竟使這部著作長期湮沒無聞，而僅僅被一些收藏家當作稀世奇書束諸高閣。對於今天的外行人來說，它們極其難懂，其中的許多章節和術語幾乎是不可理解的。然而，經過中國營造學社同人們的悉心努力，首先通過對清代建築規範的掌握，以後又研究了已發現的相當數量的建於十至十二世紀木

構建築實例，書中的許多奧秘終於被揭開，從而使它現在成為一部可以讀得懂的書了。

由於中國建築的主要材料是木材，對於理解中國建築結構體系來說，書中的"大木作"部分最為重要。其基本規範我們已在圖2至7中作了圖解，並可歸納如下。

一、量材單位——材和栔

材這一術語，有兩種含義：

（甲）　某種標準大小的，用以製作斗栱中的栱的木料，以及所有高度和寬度都與栱相同的木料。材分為八種規格。視所建房屋的類型和官式等級而定。

（乙）　一種度量單位，其釋義如下：

材按其高度均分為十五，各為一分。材的寬度為十分。房屋的高度和進深。所使用的全部構件的尺寸，屋頂舉折的高度及其曲線，總之，房屋的一切尺寸，都按其所用材的等級中相應的分為度。

當一材在使用中被置於另一材之上時，通常要在兩材之間以斗墊托其空隙，其空隙距離為六分，稱為栔。材的高度相當於一材加一栔的，稱為足材。在宋代，一棟房屋的規格及其各部之間的比例關係，都以其所用等級木料的材、栔、分來表示〔校註二〕。

二、斗栱

一組斗栱〔宋代稱為——"朵"，清代稱為——"攢"〕是由若干個斗（方木）和栱（橫材）組合而成的。其功能是將上面的水平構件的重量傳遞到下面的垂直構件上去。斗栱可置於柱頭上，也可置於兩柱之間的闌額上或角柱上。根據其位置它們分別被稱為"柱頭鋪作"、"補間鋪作"或"轉角鋪作"〔"鋪

〔校註二〕：根據後來的研究，《營造法式》在結構上所用的基本度量單位實際上是"分"，即"材"高的十五分之一。

圖 7

宋營造法式大木作制度圖樣要略

7

Sung dynasty rules for structural carpentry

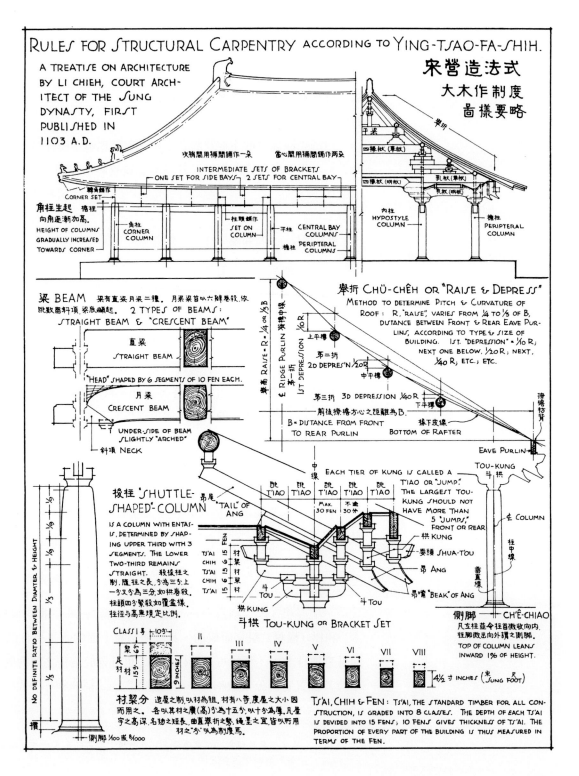

RULES FOR STRUCTURAL CARPENTRY ACCORDING TO YING-TSAO-FA-SHIH.

A TREATISE ON ARCHITECTURE BY LI CHIEH, COURT ARCHITECT OF THE SUNG DYNASTY, FIRST PUBLISHED IN 1103 A.D.

宋營造法式
大木作制度
圖樣要略

次稍間用補間鋪作一朵　當心間用補間鋪作兩朵
INTERMEDIATE SETS OF BRACKETS ONE SET FOR SIDE BAYS · 2 SETS FOR CENTRAL BAY

鵲角鋪作 CORNER SET

角柱生起 桥程 向角逐漸加高.
HEIGHT OF COLUMNS GRADUALLY INCREASED TOWARDS CORNER

角柱 CORNER COLUMN
平柱 CENTRAL BAY COLUMNS
柱頭鋪作 SET ON COLUMN
椽柱 PERIPTERAL COLUMNS

舉折
平梁
四椽栿(草栿)
四椽栿(明栿)
乳栿(草栿)
乳栿(明栿)
內柱 HYPOSTYLE COLUMN
椽柱 PERIPTERAL COLUMN

梁 BEAM　梁有直梁月梁二種. 月梁梁首以六瓣卷殺. 依挑數圓斜項, 梁底顫起.
2 TYPES OF BEAMS: STRAIGHT BEAM & "CRESCENT BEAM"

直梁 STRAIGHT BEAM

"HEAD" SHAPED BY 6 SEGMENTS OF 10 FEN EACH.

月梁 CRESCENT BEAM

UNDER-SIDE OF BEAM SLIGHTLY "ARCHED"

斜項 NECK

舉折 CHÜ-CHÊH OR "RAISE & DEPRESS"
METHOD TO DETERMINE PITCH & CURVATURE OF ROOF: R. "RAISE", VARIES FROM ¼ TO ⅓ OF B, DISTANCE BETWEEN FRONT & REAR EAVE PURLINS, ACCORDING TO TYPE & SIZE OF BUILDING. IST "DEPRESSION" = ⅒ R; NEXT ONE BELOW, 1/20 R; NEXT, 1/40 R; ETC.; ETC.

舉高 RAISE = R = ¼ OR ⅓ B
℄ RIDGE PURLIN 脊榑中線
第一折 IST DEPRESSION ⅒R
上平榑
第二折 2D DEPRES'N 1/20R
中平榑
第三折 3D DEPRESSION 1/40R
下平榑
前後撩榑方心之距離為B. B= DISTANCE FROM FRONT TO REAR PURLIN
椽下皮線 BOTTOM OF RAFTER
撩檐枋背
EAVE PURLIN
撩檐枋背

梭柱 "SHUTTLE-SHAPED"-COLUMN
IS A COLUMN WITH ENTASIS, DETERMINED BY SHAPING UPPER THIRD WITH 3 SEGMENTS. THE LOWER TWO-THIRD REMAINS STRAIGHT. 殺梭柱之制, 隨柱之長, 分為三分, 上一分又分為三分, 如拱卷殺, 柱頭四分緊殺如覆盆樣. 柱徑與高無規定比例.

昂尾 "TAIL" OF ANG
中線
EACH TIER OF KUNG IS CALLED A T'IAO OR "JUMP." THE LARGEST TOU-KUNG SHOULD NOT HAVE MORE THAN 5 "JUMPS," FRONT OR REAR

挑 T'IAO 挑 T'IAO 挑 T'IAO 挑 T'IAO 挑 T'IAO
Max. 30 FEN 不逾 30分

生 COLUMN
柱中線
拱 KUNG
要頭 SHUA-TOU
昂 ANG
昂嘴 "BEAK" OF ANG

材 TS'AI
契 CHIH 6 FEN 15 FEN
材 TS'AI
契 CHIH 6 FEN 15 FEN
材 TS'AI 15

斗 TOU
拱 KUNG
斗 TOU
拱 KUNG

斗拱 TOU-KUNG OR BRACKET SET

側腳 CH'Ê-CHIAO
尺立柱並令柱首微收向內, 柱腳微出向外謂之側腳.
TOP OF COLUMN LEANS INWARD 1% OF HEIGHT.

NO DEFINITE RATIO BETWEEN DIAMETER & HEIGHT

⅓ ⅓ ⅓ ⅓ ⅓ ⅓

CLASS I 号 = 103"
尺 契 6寸
材 15寸
9 INCHES

II III IV V VI VII VIII

4½ 寸 INCHES (宋 尺 SUNG FOOT)

側腳 1/100 或 8/1000

材契分 造屋之制, 以材為祖. 材有八等, 度屋之大小因而用之. 各以其材之廣(高)分為十五分, 以十分為厚. 凡屋宇之高深, 名物之短長, 曲直舉折之勢, 繩墨之宜皆以所用材之分以為制度焉.

TS'AI, CHIH & FEN: TS'AI, THE STANDARD TIMBER FOR ALL CONSTRUCTION, IS GRADED INTO 8 CLASSES. THE DEPTH OF EACH TS'AI IS DIVIDED INTO 15 FENS; 10 FENS GIVES THICKNESS OF TS'AI. THE PROPORTION OF EVERY PART OF THE BUILDING IS THUS MEASURED IN TERMS OF THE FEN.

作"即斗栱的總稱〕。組成斗栱的構件又分為斗、栱和昂三大類。根據位置和功能的差異，共有四種斗和五種栱。然而從結構方面說，最重要的還是櫨斗（即主要的斗）和華栱。後者是從櫨斗向前後挑出的，與建築物正面成直角的栱。有時華栱之上還有一個斜向構件，與地平約成30度交角，稱為昂。它的上端，稱為昂尾，常由樑或榑的重量將其下壓，從而成為支承挑出的屋檐的一根槓桿。

華栱也可以上下重疊使用，層層向外或向內挑出，稱為出跳。一組斗栱可含一至五跳。橫向的栱與華栱在櫨斗上相交叉。每一跳有一至二層橫向栱的，稱為"計心"；沒有橫向栱的出跳稱為"偷心"。只有一層橫向栱的，稱為單栱；有兩層橫向栱的，稱為重栱。依出跳的數目、計心或偷心的安排、華栱和昂的懸挑以及單栱和重栱的使用等不同情況，可形成斗栱的多種組合方式。

三、樑

樑的尺寸和形狀因其功能和位置的不同而異。天花下面的樑栿稱為明栿，即"外露的樑"；它們或為直樑，或為稍呈弓形的月樑，即"新月形的樑"。天花以上不加刨整的樑稱為草栿，用以承受屋頂的重量。樑的周徑依其長度而各不相同，但作為一種標準，其斷面的高度與寬度總保持着三與二之比。

四、柱

柱的長度與直徑沒有什麼嚴格的規定。其直徑可自一材一栔至三材不等。柱身通直或呈梭形，後者自柱的上部三分之一處開始依曲線收縮〔"卷殺"〕。用柱之制中最重要的規定是：(1)柱高自當心間往兩角逐漸增加〔"生起"〕；(2)各柱都以約 1:100 的比率略向內傾〔"側腳"〕。這些手法有助於使人產生一種穩定感。

五、曲面的屋頂（舉折）

屋頂橫斷面的曲線是由舉（即脊槫〔檩〕的升高）和折（即椽線的下降）所造成的。其坡度決定於屋脊的升高程度，可以從一般小房子的1:2到大殿堂的2:3不等。升高的高度稱為舉高。屋頂的曲線是這樣形成的：從脊槫到橑檐枋背之間畫一直線，脊槫以下第一根槫的位置應按舉高的十分之一低於此線；從這槫到橑檐枋背再畫一直線，第二槫的位置應按舉高的二十分之一低於此線；依此類推，每槫降低的高度遞減一半。將這些點用直線連接起來，就形成了屋頂的曲線。這一方法稱為折屋，意思是"將屋頂折彎"。

除以上這些基本規範外，《營造法式》中還分別詳盡地敘述了宋代關於闌額、枋、角樑、槫、椽和其他部件的用法和做法。仔細研究本書以後各章中關於不同時代大木作演化情況，可以使我們對中國建築結構體系的發展歷史有一個清楚的了解。

《營造法式》中小木作各章，是有關門、窗、槅扇、屏風以及其他非結構部件的設計規範。其傳統做法後世大體繼承了下來而無重大改變。平槫都呈正方或長方形，藻井常飾以小斗栱。佛龕和道帳也常富於建築特徵，並以斗栱作為裝飾。

在有關瓦及瓦飾的一章裡，詳述了依建築的規定的大小等級，屋頂上用以裝飾屋脊的鴟、尾、蹲獸應取的規格和數目。雖然至今在中國南方仍然通行用板瓦疊成屋脊的做法，但在殿堂建築中則久已不用了。

在關於彩畫的各章裡，列出了不同等級的房屋所應使用的各種類別的彩畫；說明了其用色規則，主要是冷暖色對比的原則。從中可以了解，色彩的明暗是以不同深淺的同一色並列疊暈而不是以單色的加深來表現的。主要的用色是藍、紅和綠，綴以墨、白；有時也用黃色。用色的這種傳統自唐代(618～907)一直延續至今。

《營造法式》還以不少篇幅詳述了各種部件和構件的製作細節。如斗、栱

和昂的斫造和卷殺；怎樣使樑成為弓形並使其兩側微凸；怎樣為柱基和勾欄雕刻飾紋；以及不同類型和等級的彩畫的用色調配，等等。按現代的涵義，《營造法式》在許多方面確是一部教科書。

《工程做法則例》

《工程做法則例》是 1734 年〔清雍正十二年，原圖注誤為 1733 年〕由工部刊行的。前二十七卷是二十七種不同建築如大殿、城樓、住宅、倉庫、涼亭等等的築造規則。每種建築物的每個構件都有規定的尺寸。這一點與《營造法式》不同，後者只有供設計和計算時用的一般規則和比例。次十三卷是各式斗栱的尺寸和安裝法，還有七卷闡述了門、窗、槅扇、屏風、以及磚作、石作和土作的做法。最後二十四卷是用料和用工的估算。

這部書只有二十七種建築的斷面圖共二十七幅。書中沒有關於具有時代特徵的建築細節的說明，如栱和昂的成型方法、彩畫的繪製等等。幸而大量的清代建築實物仍在，我們可以方便地對之加以研究，從而彌補了本書之不足。

從《工程做法則例》的前四十七卷中，可以歸結出若干原則來，而其中與大木作或結構設計有關的，主要是以下幾項。圖 8 對這幾項作了圖解。

一、材的高度減少

如上所述，依宋制，材高 15 分（寬 10 分），栔為 6 分，故足材的高度為 21 分。而清代，關於材、栔、分的概念在匠師們頭腦中似已不存，而作為承受栱的部位——斗口，即斗上的卯口，卻成了一個度量標準。它與栱同寬，因此即相當於材寬（宋制為 10 分）。斗栱各部分的尺寸及比例都以斗口的倍數或分數為度。上、下兩栱之間仍為 6 分（清代稱為 0.6 斗口），栱的高度由 15 分減為 14 分（稱為 1.4 斗口）。此時，足材僅高 20 分，即 2 斗口。

宋、清兩代的斗栱還有一個重要區別。沿着與建築物正面平行的柱心線上放置的斗，稱為櫨斗，櫨斗中交叉地放着伸出的栱，其上則支承着幾層材。在

圖 8

清工程做法則例大式大木圖樣要略

8

Ch'ing dynasty rules for structural
carpentry

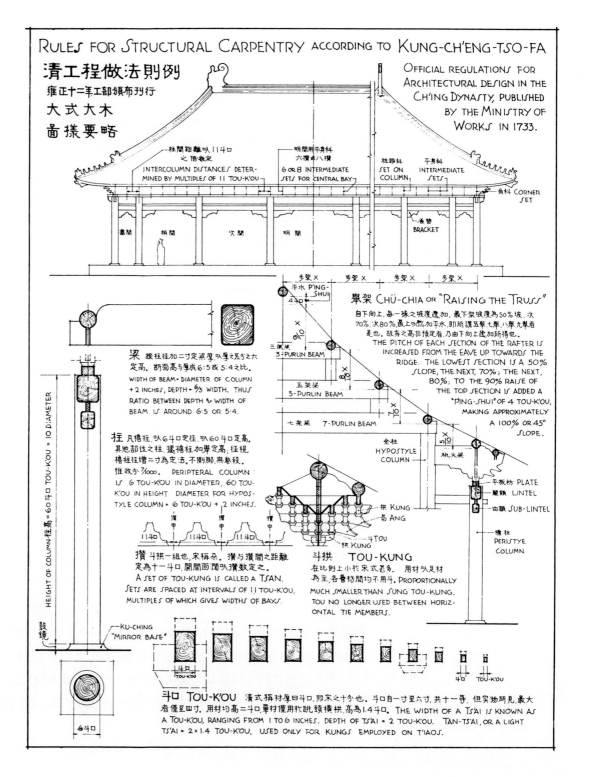

RULES FOR STRUCTURAL CARPENTRY ACCORDING TO KUNG-CH'ENG-TSO-FA

清工程做法則例
雍正十二年工部頒布刊行
大式大木
圖樣要略

OFFICIAL REGULATIONS FOR
ARCHITECTURAL DESIGN IN THE
CH'ING DYNASTY, PUBLISHED
BY THE MINISTRY OF
WORKS IN 1733.

柱間距離以11斗口之倍數定
INTERCOLUMN DISTANCES DETERMINED BY MULTIPLES OF 11 TOU-K'OU

明間用平身科六攢或八攢
6 OR 8 INTERMEDIATE SETS FOR CENTRAL BAY

柱頭科 SET ON COLUMN

平身科 INTERMEDIATE SETS

角科 CORNER SET

套獸 BRACKET

盡間　梢間　次間　明間

步架X　步架X　步架X　步架X

平水 P'ING-SHUI

舉架 CHÜ-CHIA OR "RAISING THE TRUSS"

自下向上，每一檁之坡度遞加，最下架坡度為50%坡，次70%，次80%，最上90%加平水，即所謂五舉七舉八舉九舉者是也。故脊之高非預定者，乃由下向上遞加舉揚也。

THE PITCH OF EACH SECTION OF THE RAFTER IS INCREASED FROM THE EAVE UP TOWARDS THE RIDGE. THE LOWEST SECTION IS A 50% SLOPE; THE NEXT, 70%; THE NEXT, 80%; TO THE 90% RAISE OF THE TOP SECTION IS ADDED A "P'ING-SHUI" OF 4 TOU-K'OU, MAKING APPROXIMATELY A 100% OR 45° SLOPE.

三架梁 3-PURLIN BEAM

五架梁 5-PURLIN BEAM

七架梁 7-PURLIN BEAM

梁 按柱徑加二寸定梁厚，以厚之系分之大定高。斷面高與厚成6:5或5:4之比。
WIDTH OF BEAM = DIAMETER OF COLUMN + 2 INCHES; DEPTH = 6/5 WIDTH. THUS RATIO BETWEEN DEPTH & WIDTH OF BEAM IS AROUND 6:5 OR 5:4.

柱 凡檐柱，以6斗口定徑，以60斗口定高。其他部位之柱，據檐柱加舉定高；徑視檐柱徑增二寸為定法。不側腳，無卷殺。惟收分7/1000。PERIPTERAL COLUMN IS 6 TOU-K'OU IN DIAMETER, 60 TOU-K'OU IN HEIGHT. DIAMETER FOR HYPOSTYLE COLUMN = 6 TOU-K'OU + 2 INCHES.

HEIGHT OF COLUMN 柱高 = 60斗口 TOU-K'OU = 10 DIAMETER

金柱 HYPOSTYLE COLUMN

挑尖梁

平板枋 PLATE

闌額 LINTEL

由額 SUB-LINTEL

檐柱 PERISTYE COLUMN

攢 斗拱一組也，宋稱朵。攢與攢間之距離定為十一斗口，開間面濶以攢數定之。
A SET OF TOU-KUNG IS CALLED A TSAN. SETS ARE SPACED AT INTERVALS OF 11 TOU-K'OU, MULTIPLES OF WHICH GIVES WIDTHS OF BAYS.

拱 KUNG

昂 ANG

斗 TOU

拱 KUNG

斗拱 TOU-KUNG
在比例上小於宋式甚多。用材以斗材為主，各魯枋間均不用斗。PROPORTIONALLY MUCH SMALLER THAN SUNG TOU-KUNG. TOU NO LONGER USED BETWEEN HORIZONTAL TIE MEMBERS.

鼓鏡 KU-CHING "MIRROR BASE"

6斗口

斗口 TOU-K'OU
清式猜材厚曰斗口，即宋之十分也。斗口自一寸至六寸，共十一等，但實物所見，最大者僅至四寸。用材均高二斗口，單材偶用枕頭跳頭橫拱高為1.4斗口。THE WIDTH OF A TS'AI IS KNOWN AS A TOU-K'OU, RANGING FROM 1 TO 6 INCHES, DEPTH OF TS'AI = 2 TOU-K'OU. TAN-TS'AI, OR A LIGHT TS'AI = 2 × 1.4 TOU-K'OU, USED ONLY FOR KUNGS EMPLOYED ON T'IAOS.

宋代，這幾層材之間用斗托墊，其間的空隙，或露明，或用灰泥填實。在清代，這幾層材卻直接疊放在一起，每層厚度相當於2斗口。這樣，材與材之間放置斗的空隙，即栔，便被取消了。這些看來似乎是微不足道的變化使斗栱的外形大為改觀，人們可一望而知。

二、柱徑與柱高之間的規定比例

清代則例規定，柱徑為6斗口（即宋制4材），高60斗口，即徑的十倍。據《營造法式》，宋代的柱徑從不超過3材，其高度則由設計者任定。這樣，從比例上看：清代的柱比宋代加大很多，而斗栱卻縮小很多，以致竟纖小得成為無關緊要的東西。其結果，兩柱之間的斗栱〔宋稱"補間鋪作"，清稱"平身科"〕數比過去大大增加，有時竟達七、八攢之多；而在宋代，依《營造法式》的規定和所見實例，其數目從不超過兩朵。

三、建築的面闊及進深取決於斗栱的數目

由於兩柱間斗栱攢數增加，兩攢斗栱之間的距離便嚴格地規定從中到中為11斗口。其結果，柱與柱的間距，進而至於全屋的面闊和進深，都必須相當於11斗口的若干倍數。

四、建築物立面所有柱高都相等〔"角柱不生起"〕

宋代那種柱高由中央向屋角逐步增加的作法〔"生起"〕已不再繼續。柱身雖稍呈錐形，但已成直線，而無卷殺。這樣，清代建築比之宋代，從整體上顯得更僵直一些，但各柱仍遵循略向內傾〔"側腳"〕的規定。

五、樑的寬度增加

在宋代，樑的高度與寬度之比大體上是3:2。而依清制，這一比例已改為

5:4或6:5，顯然是對材料力學的無知所致；更有甚者，還規定樑寬一律為"以柱徑加二寸定厚"。看來這是最武斷、最不合理的規定。清代所有的樑都是直的，在其官式建築中已不再使用月樑。

六、屋頂的坡度更陡

宋代稱為"舉折"的做法，在清代稱為"舉架"即"舉起屋架"之意。兩種做法的結果雖大體相仿，但其基本概念卻完全相異。宋代建築的脊槫高度是事先定好了的，屋頂坡形曲線是靠下折以下諸槫而形成的；清代的匠師們卻是由下而上，使其第一步即最低的兩根槫的間距的舉高為"五舉"，即5:10的坡度；第二步為"六舉"，即6:10的坡度；第三步為$6\frac{1}{2}$:10；第四步為$7\frac{1}{2}$:10；如此直到"九舉"，即9:10的坡度，而脊槫的位置要依各步舉高的結果而定。由此形成的清代建築屋頂的坡度，一般都比宋代更陡。這一點使人們很容易區分建築物的年代。

下面我們將會看到，清代建築一般的特徵是：柱和過樑外形刻板、僵直；屋頂坡度過份陡峭；檐下斗栱很小。可能是《工程做法則例》中那些嚴格的、不容變通的規矩和尺寸，竟使《營造法式》時代的建築那種柔和秀麗的動人面貌喪失殆盡。

這兩部書都沒有提到平面佈局問題。《營造法式》中有幾幅平面圖，但不是用以表明內部空間的分割，而只是表明柱的配置。中國建築與歐洲建築不同，無論是廟宇還是住宅，都很少在平面設計時將獨立單元的內部再行分割。由於很容易在任何兩根柱子之間用槅扇或屏風分割，所以內部平面設計的問題幾乎不存在，總體平面設計則是涉及若干獨立單位的群體組合。一般的原則是，將若干建築物安排在一個庭院的四周，更確切地說，是通過若干建築物的安排來形成一個庭院或天井。各建築物之間有時以走廊相聯，但較小的住宅則沒有。一所大住宅常由沿着同一條中軸線的一系列庭院所組成，鮮有例外。這個原則同樣適用於宗教和世俗建築。從平面來說，廟宇住宅並無基本的不同。因此，古代常有一些達官巨賈"舍宅為寺"。

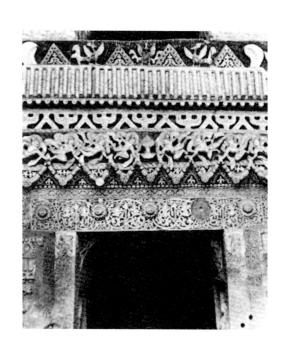

佛教傳入以前和石窟中所見的
木構架建築之佐證

間接資料中的佐證

前章曾提到過的安陽附近的殷墟僅僅是一處已毀的遺址（圖10）。當時的中國結構體系基本上與今日相同這個結論，是我們通過推論得出的。其證明還在於晚些時間的實例。反映木構架建築面貌的最早資料，是戰國時期（公元前468～221）一尊青銅鈁上的雕飾（圖9）。圖為一座台基上的一棟二層樓房，有柱、出檐屋頂、門和欄桿。從結構的角度看，其平面佈局應與殷墟遺址基本相同。特別重要的是圖中表現出柱端具有斗栱這一特徵，後來斗栱形成了嚴格的比例關係，很像歐洲建築中的"柱式"。除了這個雛形和殷墟遺址，以及其他幾個刻畫在銅器及漆器上的不那麼重要、也不説明問題的圖像之外，公元以前的中國建築究竟是怎樣的，人們還很不清楚。今後的考古發掘是否有可能把如此遠古時期的中國建築上部結構的面貌弄清楚，很令人懷疑。

圖9
採桑獵鈁拓本宮室圖（戰國時代）

9

Early pictorial representation of a
Chinese house

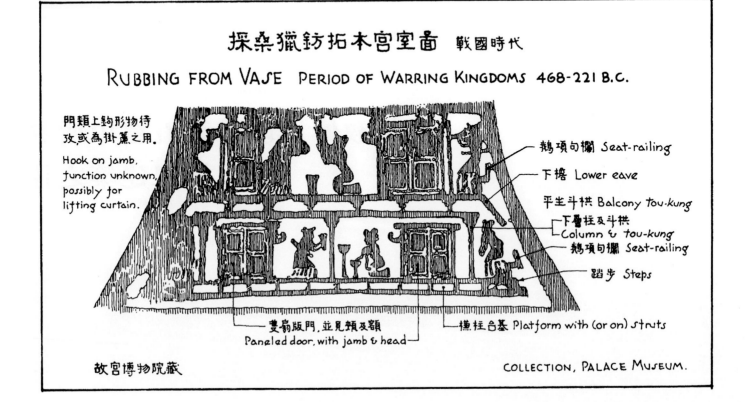

採桑獵鈁拓本宮室畵 戰國時代

RUBBING FROM VASE PERIOD OF WARRING KINGDOMS 468-221 B.C.

門頰上鈎形物待
攷或為掛簾之用.
Hook on jamb,
function unknown,
possibly for
lifting curtain.

鵝項句欄 Seat-railing
下搪 Lower eave
平坐斗栱 Balcony tou-kung
下曡柱及斗栱
Column & tou-kung
鵝項句欄 Seat-railing
踏步 Steps

蔓扇版門,並見頰及額
Paneled door, with jamb & head

橕柱台基 Platform with (or on) struts

故宮博物院藏

COLLECTION, PALACE MUSEUM.

圖 10

河南安陽殷墟 "宮殿" 遺址

10

Indications of Shang-Yin period architecture

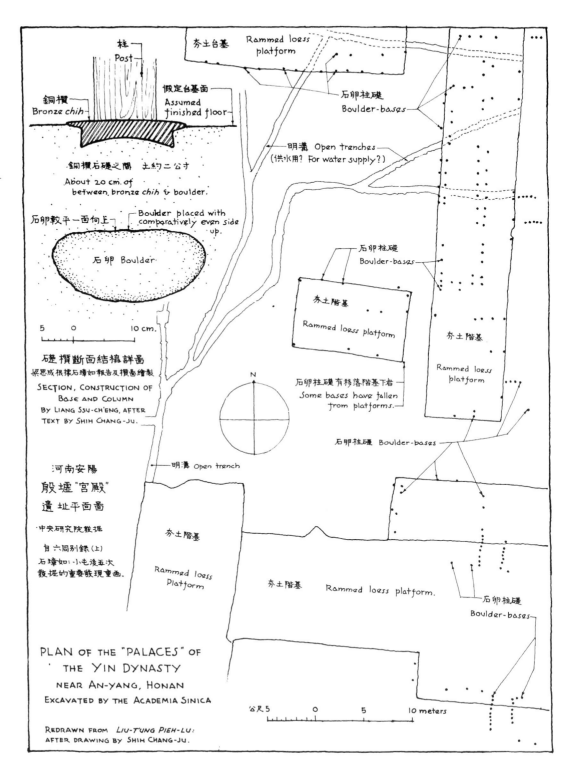

柱 Post

銅櫍 Bronze *chih*

假定台基面 Assumed finished floor

銅櫍石礎之間 土約二公寸
About 20 cm. of between bronze *chih* & boulder.

石卵較平一面向上
Boulder placed with comparatively even side up.

石卵 Boulder

5　0　10 cm.

礎櫍斷面結構詳圖
梁思成根據石璋如報告及櫍圖繪製
SECTION, CONSTRUCTION OF
BASE AND COLUMN
BY LIANG SSU-CH'ENG, AFTER
TEXT BY SHIH CHANG-JU.

河南安陽
殷墟 "宮殿"
遺址平面圖
中央研究院數據
自 六同別錄 (上)
石璋如: 小屯後五次
發掘的重要發現畫圖.

夯土台基 Rammed loess platform

石卵柱礎 Boulder-bases

明溝 Open trenches
(供水用? For water supply?)

石卵柱礎
Boulder-bases

夯土階基
Rammed loess platform

夯土階基
Rammed loess platform

石卵柱礎有移落階基下者
Some bases have fallen from platforms.

石卵柱礎 Boulder-bases

N

明溝 Open trench

夯土階基
Rammed loess Platform

夯土階基　Rammed loess platform.

石卵柱礎
Boulder-bases

PLAN OF THE "PALACES" OF
THE YIN DYNASTY
NEAR AN-YANG, HONAN
EXCAVATED BY THE ACADEMIA SINICA

公尺 5　0　5　10 meters

REDRAWN FROM *LIU-TUNG PIEH-LU*:
AFTER DRAWING BY SHIH CHANG-JU.

漢代的佐證

　　在建築上真正具有重要意義的最早遺例，見於東漢時期(25～220)的墓。它們大體可分為三類：(1)崖墓（圖11），其中一些具有高度的建築性。這種墓大多見於四川省，少數見於湖南省；(2)獨立的碑狀紀念物——闕（圖12），多數成雙，位於通向宮殿、廟宇或陵墓的大道入口處的兩側；(3)供祭祀用的小型石屋——石室（圖13），一般位於墳丘前。這些遺例都是石造，但卻如此真實地表現出斗栱和樑柱結構的基本特徵，以致我們對其用為藍本的木構建築可以獲得一個相當清楚的概念。

　　從上述三種遺例中，可以看出這一時期建築的某些突出的特徵：(1)柱呈八角形，冠以一個巨大的斗，斗下常有一條帶狀線道，代表皿板即一方形小板；*(2)栱呈S字形，看來這不像是當時實有的木材成型方式；(3)屋頂和檐都由椽支承，上面覆以筒瓦，屋脊上有瓦飾。

　　漢代的木構宮殿和房屋的任何實物，現在都已不存。今天我們只能從當時的詩、文中略知其宏偉規模。但從墓中隨葬的陶製明器建築物中（圖14）以及陵墓石室壁上的畫像石中（圖15），不難對漢代居住建築有所了解。其中既有多層的大廈，也有簡陋的普通民居。有一個實例的側立面呈L字形，並以牆圍成一個庭院（圖16）。我們甚至從一座望樓中看出了佛塔的雛形。有些模型清楚地表現了建築的木構架體系。這裡我們再次看到了斗栱的主導作用。其作用是如此之大，以致如果沒有對中國建築中的這個決定性成份的透徹了解，對中國建築的研究便將無法進行。從這些明器和畫像石中，我們也可見到後世所用的所有五種屋頂結構：廡殿、硬山、懸山、歇山、攢尖（圖3）。當時筒瓦的作用已和今天一樣普遍了。

＊（英文本）編者註：七或八世紀以後，這一構件在中國建築中即不再見。皿板一詞借自日語，
　為七至八世紀日本建築中該構件之名。

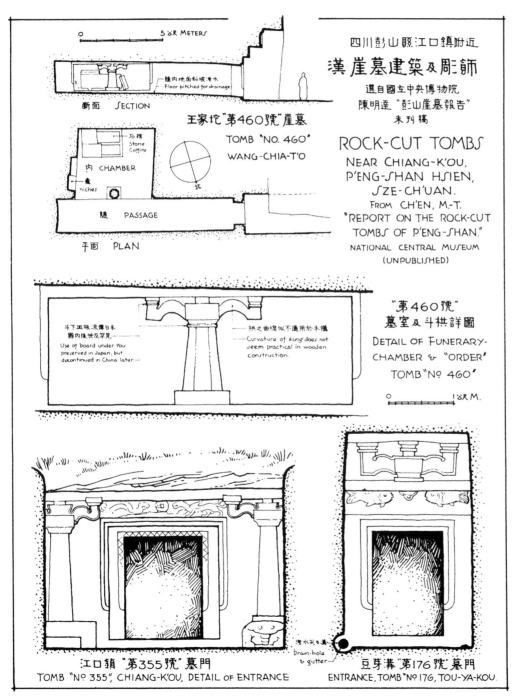

0 5 OR METERS

隧内地面斜坡洩水
Floor pitched for drainage.

斷面 SECTION

王家坨"第460號"崖墓
TOMB "NO. 460"
WANG-CHIA-T'O

石棺 Stone Coffins

內 CHAMBER

龕 niches

隧 PASSAGE

平面 PLAN

北

四川彭山縣江口鎮附近

漢崖墓建築及彫飾

還自國立中央博物院
陳明達 "彭山崖墓報告"
未刊稿

ROCK-CUT TOMBS
NEAR CHIANG-K'OU,
P'ENG-SHAN HSIEN,
SZE-CH'UAN.
FROM CH'EN, M.-T.
"REPORT ON THE ROCK-CUT
TOMBS OF P'ENG-SHAN."
NATIONAL CENTRAL MUSEUM
(UNPUBLISHED)

斗下面板流傳日本
國內槐世反罕見
Use of board under tou
preserved in Japan, but
discontinued in China later.

拱之曲線似不適用於木構
Curvature of kung does not
seem practical in wooden
construction.

"第460號"
墓室及斗拱詳圖
DETAIL OF FUNERARY-
CHAMBER & "ORDER"
TOMB "NO. 460"

0 1 OR M.

江口鎮"第355號"墓門
TOMB "NO 355", CHIANG-K'OU, DETAIL OF ENTRANCE

洩水孔及溝
Drain-hole
& gutter

豆芽溝"第176號"墓門
ENTRANCE, TOMB "NO 176, TOU-YA-KOU.

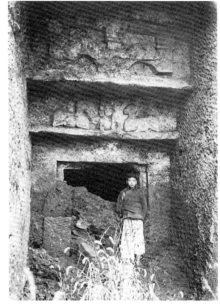

圖 11

四川彭山縣江口鎮附近漢崖墓建築及雕飾

a　平面及詳圖

b　崖墓外景

11

Han rock-cut tombs near Chiang-k'ou, Peng-
shan, Szechuan

a

Plans and details

b

A tomb

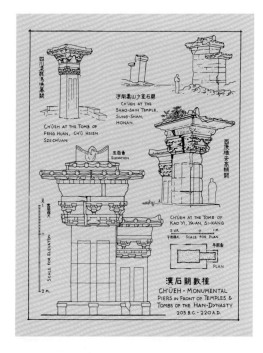

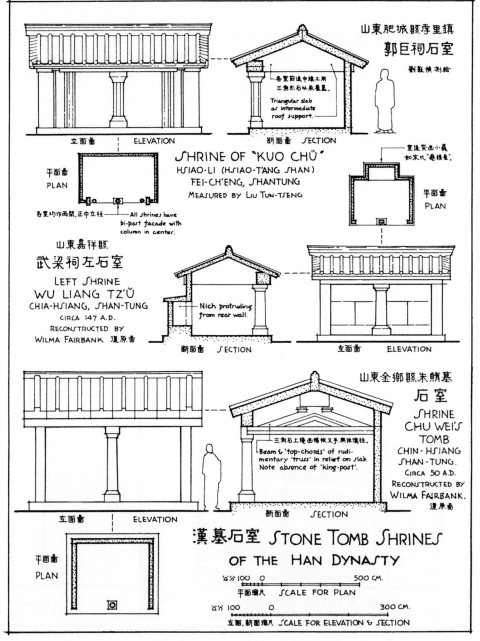

圖 12

漢石闕　闕是對當時簡單的木構建築的模仿

圖 13

獨立式漢墓石室

12

Han stone *ch'üeh*. These piers imitate contemporary simple wood construction.

13

Han free-standing tomb shrines

圖 14

漢明器建築物數種

14

Clay house models from Han tombs

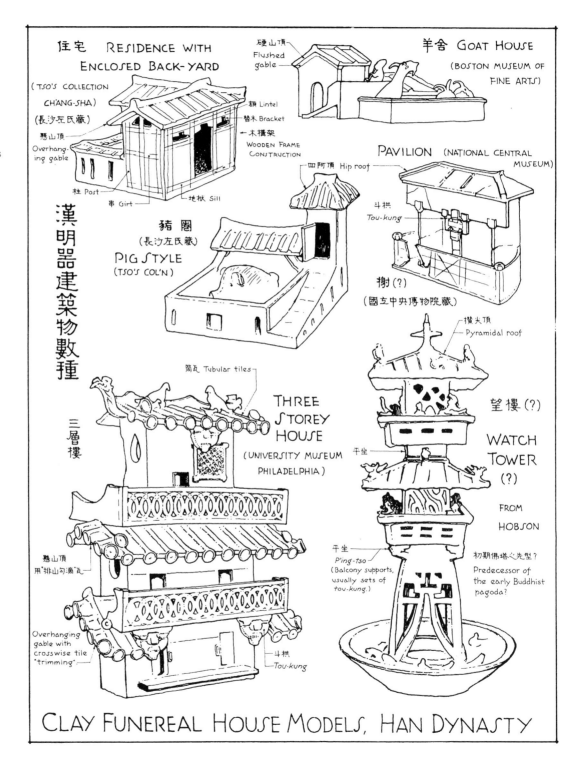

住宅 RESIDENCE WITH ENCLOSED BACK-YARD

(TSO'S COLLECTION CH'ANG-SHA)

(長沙左氏藏)

懸山頂 Overhanging gable

柱 Post

串 Girt

地栿 Sill

額 Lintel

替木 Bracket

木構架 WOODEN FRAME CONSTRUCTION

羊舍 GOAT HOUSE

(BOSTON MUSEUM OF FINE ARTS)

硬山頂 Flushed gable

漢明器建築物數種

豬圈

(長沙左氏藏)

PIG STYLE

(TSO'S COL'N)

PAVILION (NATIONAL CENTRAL MUSEUM)

四阿頂 Hip roof

斗拱 Tou-kung

榭(?)

(國立中央博物院藏)

三層樓

筒瓦 Tubular tiles

THREE STOREY HOUSE

(UNIVERSITY MUSEUM PHILADELPHIA)

懸山頂 用"排山勾滴瓦"

Overhanging gable with crosswise tile "trimming"

斗拱 Tou-kung

攢尖頂 Pyramidal roof

望樓(?)

WATCH TOWER (?)

FROM HOBSON

干坐

干坐 P'ing-tso (Balcony supports, usually sets of tou-kung.)

初期佛塔之先型? Predecessor of the early Buddhist pagoda?

CLAY FUNEREAL HOUSE MODELS, HAN DYNASTY

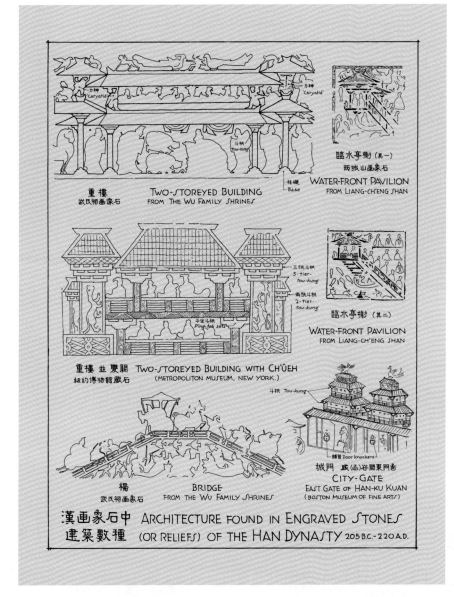

重樓
武氏祠畫像石
TWO-STOREYED BUILDING
FROM THE WU FAMILY SHRINES

臨水亭榭 (其一)
兩城山畫象石
WATER-FRONT PAVILION
FROM LIANG-CH'ENG SHAN

力神
'Caryatid'

斗栱
Tou-kung

柱礎
Base

三跳斗栱
3-tier-tou-kung

兩跳斗栱
2-tier-tou-kung

平坐斗栱
Ping-tsö sets

臨水亭榭 (其二)
WATER-FRONT PAVILION
FROM LIANG-CH'ENG SHAN

重樓 並 雙闕
紐約博物館藏石
TWO-STOREYED BUILDING WITH CH'ÜEH
(METROPOLITON MUSEUM, NEW YORK.)

斗栱 Tou-kung

鋪首 Door knockers

城門 威(函)谷關東門高
CITY-GATE
EAST GATE OF HAN-KU KUAN
(BOSTON MUSEUM OF FINE ARTS)

橋
武氏祠畫象石
BRIDGE
FROM THE WU FAMILY SHRINES

漢画象石中
建築數種
ARCHITECTURE FOUND IN ENGRAVED STONES
(OR RELIEFS) OF THE HAN DYNASTY 205 B.C.-220 A.D.

15

Architecture depicted in Han engraved reliefs

16

Han funerary clay house model, Nelson-Atkins Museum, Kansas City, Missouri. The structural frame of a three-story Han dwelling is indicated by crude modeling and painting. *Tou-kung* are used not only under the eaves but also under the balcony. Corner bracket sets are introduced on the third story, but the solution is not satisfactory. The two corner towers flanking the gate are similar to the stone *ch'üeh* found in North China.

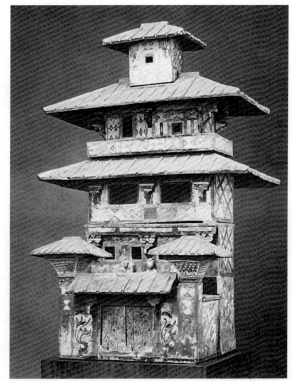

圖 15

漢畫像石中建築數種

圖 16

漢代陶製明器　美國密蘇里州堪薩斯市納爾遜—阿特金斯博物館藏：這座三層的漢代住宅的結構以粗略的造型和彩繪來表現。不僅在檐下，而且在陽台下面都用了斗栱。在第三層使用了轉角斗栱，但卻沒有解決問題。大門兩側的角樓與華北地區所見石闕相似。

石窟中的佐證

　　佛教傳入中國的時期，大體上相當於公元開始的時候。雖然根據記載，早在三世紀初中國就已出現了"下為重樓，上纍金盤"的佛塔，但現存的佛教建築卻都是五世紀中葉以後的實物。從此時起直到十四世紀晚期，中國建築的歷史幾乎全是佛教（以及少數道教）廟宇和塔的歷史。

　　山西大同近郊的雲岡石窟（五世紀中葉至五世紀末），雖無疑淵源於印度，其原型來自印度卡爾里、阿旃陀等地，但其發源地對它的影響卻小得驚人。石窟的建築手法幾乎完全是中國式的。唯一標誌着其外來影響的，就是建造石窟這種想法本身，以及其希臘—佛教型的裝飾花紋，如莨苕、卵箭、卍字、花繩和蓮珠等等。從那時起，它們在中國裝飾紋樣的語彙中生了根，並大大地豐富了中國的飾紋（圖17）。

　　我們可以從兩方面來研究雲岡石窟的建築：(1)研究石窟本身，包括其內外建築手法；(2)從窟壁浮雕所表現的建築物上研究當時的木構和磚石建築（圖18）。浮雕中有許多殿堂和塔的刻像，這些建築當時曾遍佈於華北和華中的平原和山區。

　　在崖石上開鑿石窟的做法在華北地區一直延續到唐(618～907)中葉，此後，在西南，特別是四川省，直到明代(1368～1644)還有這種做法。其中只有早期的石窟才引起那種史家的興趣。山西太原附近的天龍山石窟和河南、河北兩省交界處的響堂山石窟最富建築色彩，它們都是北齊和隋代（六世紀末至七世紀初）的遺迹（圖19）。

　　這些石窟以石刻保存了當時的木構建築的逼真摹本。其最顯著特色是：柱大多呈八角形，柱頭作大斗狀，同漢崖墓中所見相似。柱頭上置闌額，闌額再承鋪作中的櫨斗。後來，這種做法演變為將闌額直接卯合於柱端，而把鋪作中的櫨斗直接放在柱頂上（兩個斗合併為一）。

　　在石窟所表現的建築手法中，斗栱始終是一個主導的構件。它們仍如漢崖墓中所見的那麼簡單，但S字形的栱已經取直，似更合理。在兩柱之間的闌額上，使用了人字形補間鋪作。這種做法在現存的中國建築中僅存一例，即河南登封縣會善寺淨藏禪師塔（圖64d, e），其上尚有用磚模仿的人字形補間鋪作。塔建於746年〔唐天寶五年〕。此外只能見於建於這一時期的幾座日本木構建築上。

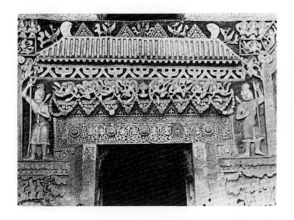

圖 17
雲岡石窟中一座門的飾紋細部

圖 18
雲岡石窟所表現之北魏建築

17

Detail of an interior doorway, Yun-kang Caves, near Ta-t'ung, Shansi, 450-500

18

Architectural elements carved in the Yun-kang Caves

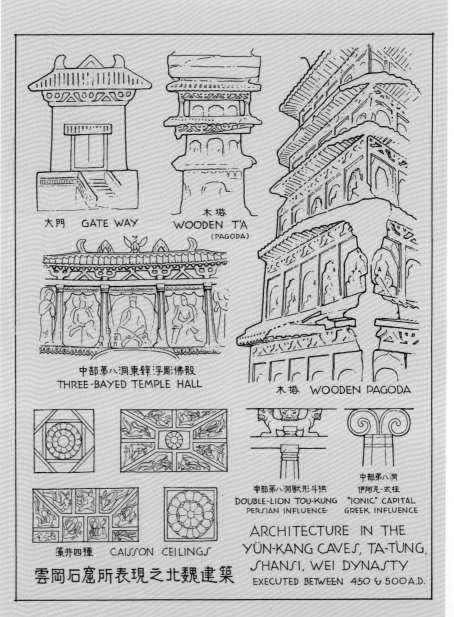

大門 GATE WAY

木塔 WOODEN T'A (PAGODA)

中部第八洞東鏤浮彫佛殿
THREE-BAYED TEMPLE HALL

木塔 WOODEN PAGODA

藻井四種 CAISSON CEILINGS

中部第八洞獸形斗拱
DOUBLE-LION TOU-KUNG
PERSIAN INFLUENCE

中部第八洞
伊阿尼-式柱
"IONIC" CAPITAL
GREEK INFLUENCE

ARCHITECTURE IN THE
YÜN-KANG CAVES, TA-TUNG,
SHANSI, WEI DYNASTY
EXECUTED BETWEEN 450 & 500 A.D.

雲岡石窟所表現之北魏建築

圖 19

齊隋建築遺例

19

Architectural representations from
the North Ch'i and Sui dynasties

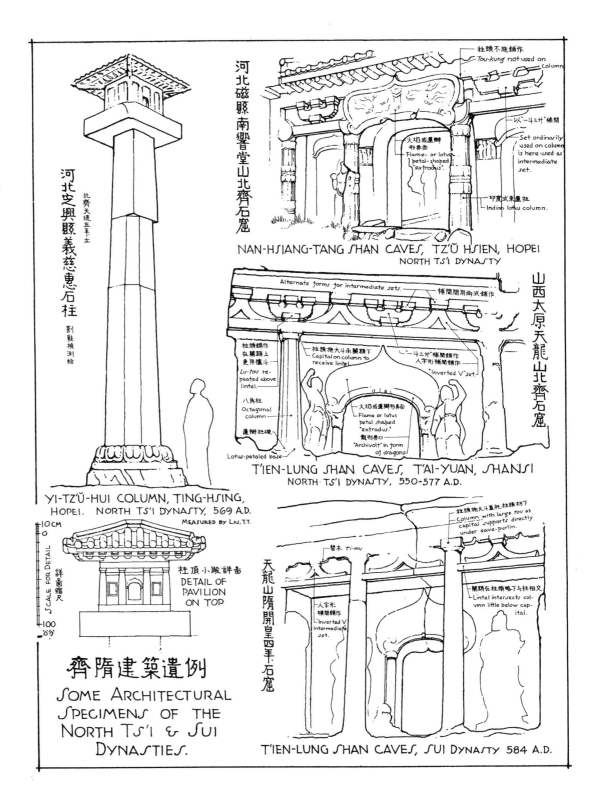

河北之興縣義慈惠石柱
北齊天統五年立
劉敦楨測繪

YI-TZ'Ŭ-HUI COLUMN, TING-HSING,
HOPEI. NORTH TS'I DYNASTY, 569 A.D.
MEASURED BY LIU, T.T.

柱頂小殿詳畵
DETAIL OF
PAVILION
ON TOP

詳圖縮尺
SCALE FOR DETAIL

齊隋建築遺例
SOME ARCHITECTURAL
SPECIMENS OF THE
NORTH TS'I & SUI
DYNASTIES.

河北磁縣南響堂山北齊石窟

柱頭不施鋪作
Tou-kung not used on column

以"一斗三升"補間
Set ordinarily used on column is here used as intermediate set.

火焰或蓮瓣形券面
Flame- or lotus petal-shaped "extrodus".

印度式束蓮柱
Indian lotus column.

NAN-HSIANG-TANG SHAN CAVES, TZ'Ŭ HSIEN, HOPEI
NORTH TS'I DYNASTY

山西太原天龍山北齊石窟

Alternate forms for intermediate sets.

補間間用兩式鋪作

柱頭鋪作在闌上更用櫨斗
Lu-tou repeated above lintel.

柱頭施大斗承闌顙下
Capital on column to receive lintel

"一斗三升"補間鋪作人字形補間鋪作
"Inverted V" set.

八角柱
Octagonal column

火焰或蓮瓣形券面
Flame or lotus petal shaped "extrodus."

蓮瓣柱礎
Lotus-petaled base

龍形券口
"Archivolt" in form of dragons

T'IEN-LUNG SHAN CAVES, T'AI-YUAN, SHANSI
NORTH TS'I DYNASTY, 550-577 A.D.

天龍山隋開皇四年石窟

柱頭施大斗直托柱頭枋下
Column with large tou as capital supports directly under eave-purlin.

替木 ti-mu

人字形補間鋪作
"Inverted V" intermediate set.

闌顙在柱頭略下與柱相交
Lintel intersects column little below capital.

T'IEN-LUNG SHAN CAVES, SUI DYNASTY 584 A.D.

木構建築重要遺例

中國人所用的主要建築材料——木材，是非常容易朽壞的。它們會遭到風雨和蛀蟲的自然侵蝕，又極易燃燒。在宗教建築中，它們又總是受到善男信女們所供奉的香火的威脅。加之，時時的內戰和宗教鬥爭也很不利於木構建築的保存。每一新朝代的開國者們，依慣例總是要對敗者的都城大肆劫掠，他們不是造反者，就是軍閥或北方落後民族的首領。懷着對被征服的原統治者極大的敵意，他們總是要把大大小小的王公貴戚們那無數金碧輝煌的宮殿夷為一片廢墟。（作為這種野蠻習慣的極少數例外之一的，是1912年中華民國的建立。當時，清朝皇宮作為一處博物院，向公眾開放了）。

儘管中國一直被認為是個信教自由的國家，但自五世紀到九世紀，至少曾發生過三次對佛教的大迫害。其中第三次發生在845年〔唐武宗會昌五年〕〔"會昌滅法"〕，當時全國的佛教廟宇寺院幾乎被掃蕩一空。可能正是這些情況以及木材的易毀性，說明了何以中國九世紀中葉以前的木構建築已完全無存。

中國近年來的趨勢，特別是自中華民國建立以來，對於古建築的保存來說仍是不利的。自十九世紀中葉以來，中國屢敗於近代列強，使中國的知識分子和統治階級對於一切國粹都失去了信心。他們的審美標準全被攪亂了：古老的被拋棄了；對於新的即西方的，卻又茫然無所知。佛教和道教被斥為純粹的迷信，而且，不無理由地被視為使中國人停滯的原因之一。總的傾向是反對傳統觀念。許多廟宇被沒收並改作俗用，被反對傳統的官員們用作學校、辦公室、穀倉，甚至成了兵營、軍火庫和收容所。在最好的情況下，這些房子被改建以適應其新功用；而最壞的，這些倒霉的建築物竟成了毫無紀律、薪餉不足的大兵們任意糟踏的犧牲品，他們由於缺少燃料，常把一切可拆的部件——槅扇、門、窗、欄桿，甚至斗栱都拆下來燒火做飯。

直到二十年代後期，中國的知識分子才開始認識到自己的建築藝術的重要性決不低於其書法和繪畫。首先，有一些外國人建造了一批中國式的建築；其次，一些西方和日本的學者出版了一些書和文章來論述中國建築；最後，有一

批到西方學習建築技術的中國留學生回到了國內，他們認識到建築不僅是一些磚頭和木料而已，它是一門藝術，是民族和時代的表徵，是一種文化遺產。於是，知識階層過去對於"匠作之事"的輕視態度，逐漸轉變為讚賞和欽佩。但是要想使地方當局也獲得這種認識，可不是容易的事，而保護古迹卻有賴於這些人。在那些無知者和漠不關心者手中，中國的古建築仍在不斷地遭到破壞。

最後，日本對中國的侵略戰爭(1937～1945)究竟造成了多大的破壞，目前尚不可知。如果本書所提到的許多文物建築今後將僅僅留下這些照片和圖版而原物不復存在，那也是預料中事。

對於現存的，更切確地說三十年代尚存的這些建築，我們可試分之為三個主要時期："豪勁時期"，"醇和時期"和"羈直時期"（圖20, 21）。

豪勁時期包括自九世紀中葉至十一世紀中葉這一時期，即自唐宣宗大中至宋仁宗天聖末年。其特徵是比例和結構的壯碩堅實。這是繁榮的唐代必然的特色。而我們所提到的這一時期僅是它們一個光輝的尾聲而已。

醇和時期自十一世紀中葉至十四世紀末，即自宋英宗治平，中經元代，至明太祖洪武末。其特點是比例優雅、細節精美。

羈直時期係自十五世紀初到十九世紀末，即自明成祖（永樂）年間奪取其侄帝位，由南京遷都北京，一直延續到清王朝被中華民國推翻；這一時期的特點是建築普遍趨向僵硬；由於所有水平構件尺寸過大而使建築比例變得笨拙；以及斗栱（相對於整個建築來說）尺寸縮小，因而補間鋪作攢數增加，結果竟失去其原來的結構功能而蛻化為純粹的裝飾品了。

這樣的分期法當然只是我個人的見解。在一種演化的過程中，不可能將那些難以覺察的進程截然分開。因此，在一座早期的建築中，也可能見到某些後來風格或後來特點的前兆；而在遠離文化政治中心的邊遠地區的某個晚期建築上，也會發現仍有一些早已過時的傳統依然故我。不同時期的特徵必然會有較長時間的互相交錯。

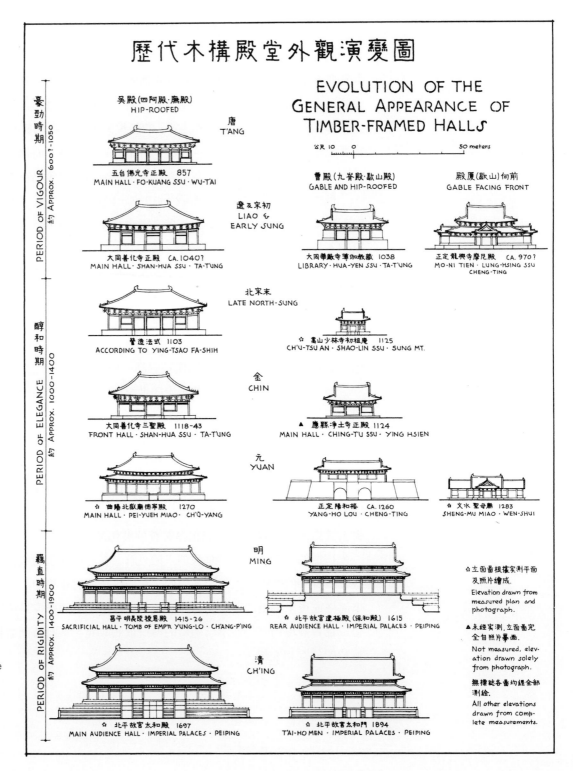

圖 20

歷代木構殿堂外觀演變圖

20

Evolution of the general appearance
of timber-frame halls

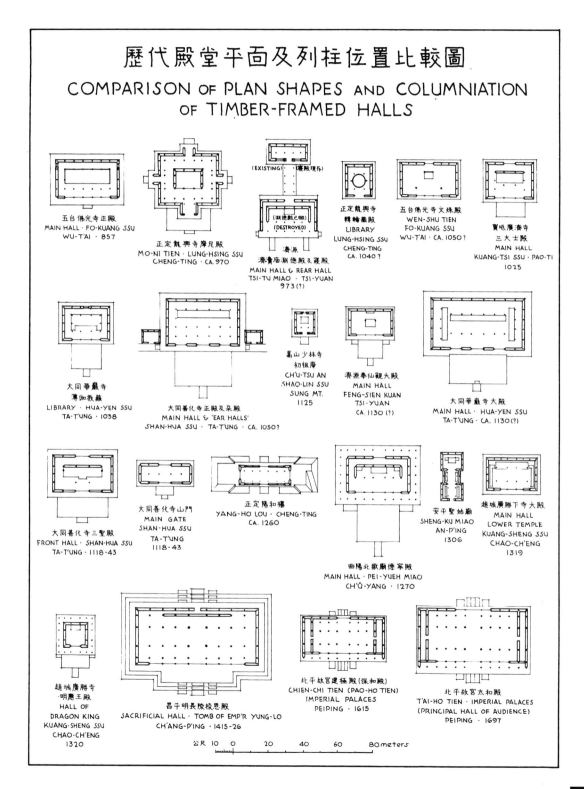

圖 21

歷代殿堂平面及列柱位置比較圖

21

Comparison of plan and columnia-
tion of timber-frame halls

豪勁時期（約 850 ～ 1050）

間接資料中的佐證

　　豪勁時期的建築，今天只有屬於其末期的少數實物尚存。這個時期在九世紀中葉前必定有其相當長的一段光輝歷史，甚至遠溯到唐朝初年，即七世紀早期。然而對於這個時期中假定的前半段的木構建築，我們卻只能借助於當時的圖像藝術去探索其消息。在陝西西安大雁塔(701 ～ 704)〔唐武后長安中〕西門門楣上的一幅石刻中，有一個佛寺大殿的細緻而準確的圖形（圖22）。從中人們第一次看到斗栱中有向外挑出的華栱，作懸臂用以支承上面那個很深的出檐。但這並不是說，華栱直到此時才出現。相反，它必定早已被使用，甚至可能已經幾百年了，所以才能發展到如此適當而成熟的程度，並被摹寫於畫圖之中，成為一種可被我們視為典型的形象。兩層外挑的華栱上置以橫栱，還使用了人字栱作為補間鋪作。正脊兩端的鴟尾和垂脊上面花蕾形的裝飾都與後世的不同。圖中唯一不夠準確之處是柱子過細，可能是因為不願擋住殿內的佛像和羅漢才這麼畫的。

　　另一些重要的資料是由斯坦因爵士和伯希和教授取自甘肅敦煌千佛洞（五至十世紀）後加以復原的唐代繪畫，它們現存英國不列顛博物館和法國盧佛爾宮。這些絹畫和壁畫所描繪的是西方極樂世界。其中有許多建築物如殿、閣、亭、塔之類的形象。畫中的斗栱不僅有外挑的華栱，而且還有斜置的、帶尖端的昂。這是利用槓桿原理使之支承深遠出檐。這種結構方式，後來在大多數殿堂建築中都可見到。其他許多建築細節在這些繪畫中都可以找到（圖 23）。

　　在四川的某些晚唐石窟中，也可見到同樣主題的浮雕，但其中的建築比繪畫中的要簡單得多，顯然是受其材料所限。把表現同樣主題的浮雕和繪畫加以比較，使我們有理由推斷，漢墓和魏、齊、隋代的石窟中所見的建築，肯定只是對於原狀已發展得遠為充分的木構建築的簡化了的描繪而已。

圖 22
唐代佛殿圖（摹自陝西長安大雁塔西門
門楣石畫像，701～704）

22

A temple hall of the T'ang dynasty, engraved relief
from the Ta-yen T'a (Wild Goose Pagoda), Sian,
Shensi, 701-704

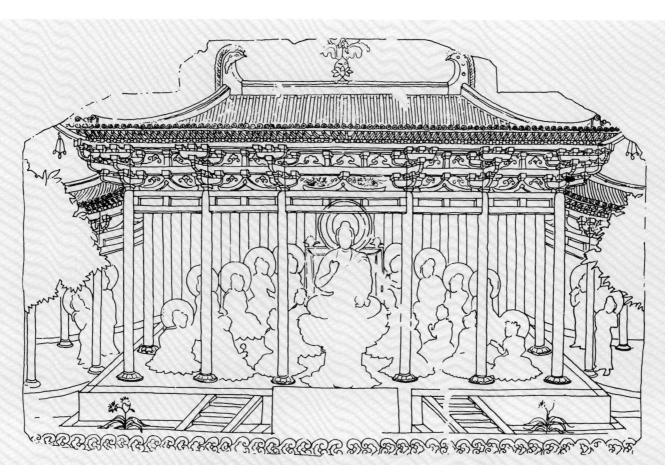

A TEMPLE HALL OF THE T'ANG DYNASTY
AFTER A RUBBING OF THE ENGRAVING ON THE TYMPANIUM OVER THE WEST
GATEWAY OF TA-YEN T'A, TZ'U-EN SSŬ, SI-AN, SHENSI

唐代佛殿圖　摹自陝西長安大雁塔西門門楣石画像

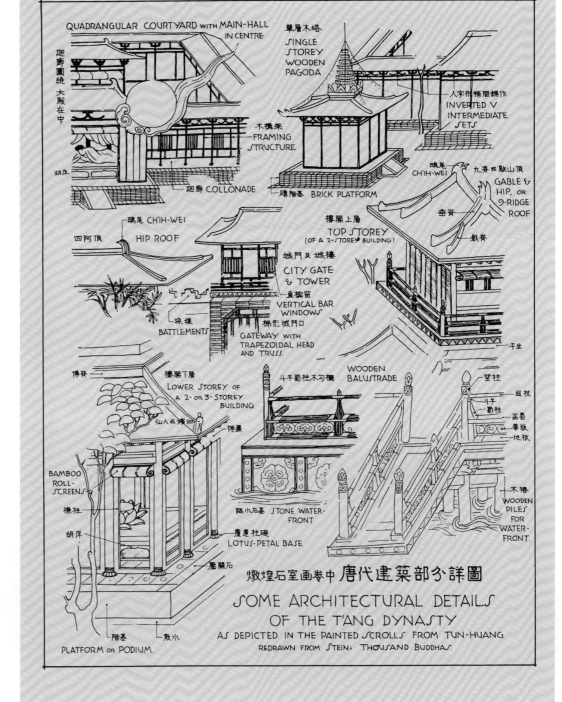

QUADRANGULAR COURTYARD WITH MAIN-HALL IN CENTRE

單層木塔 SINGLE STOREY WOODEN PAGODA

迴廊圍繞 大殿在中

人字形補間鋪作 INVERTED V INTERMEDIATE SETS

木構架 FRAMING STRUCTURE

胡床

迴廊 COLLONADE

磚階基 BRICK PLATFORM

鴟尾 CH'IH-WEI

九脊或歇山頂 GABLE & HIP, OR 9-RIDGE ROOF

垂脊

戧脊

鴟尾 CH'IH-WEI

四阿頂 HIP ROOF

樓閣上層 TOP STOREY (OF A 2-STOREY BUILDING)

城門及城樓 CITY GATE & TOWER

直櫺窗 VERTICAL BAR WINDOWS

梯形城門口 GATEWAY WITH TRAPEZOIDAL HEAD AND TRUSS.

堞堞 BATTLEMENTS

平坐

樓閣下層 LOWER STOREY OF A 2- OR 3- STOREY BUILDING

博脊

斗子蜀柱勾欄 WOODEN BALUSTRADE

望柱

巡杖

斗子

蜀柱

盆脣華版

地栿

仙人走獸角獸

搏風

木椿 WOODEN PILES FOR WATER-FRONT.

BAMBOO ROLL-SCREENS

欂柱

胡床

臨水石基 STONE WATER-FRONT

壓闌石

階基

散水

覆蓮柱礎 LOTUS-PETAL BASE

PLATFORM or PODIUM.

燉煌石室画卷中 唐代建築部分詳圖
SOME ARCHITECTURAL DETAILS OF THE T'ANG DYNASTY
AS DEPICTED IN THE PAINTED SCROLLS FROM TUN-HUANG
REDRAWN FROM STEIN: THOUSAND BUDDHAS.

圖 23

敦煌石室畫卷中唐代建築部分詳圖

23

T'ang architectural details from scrolls discovered in the Caves of the Thousand Buddhas, Tun-huang, Kansu

佛光寺

目前所知的木構建築中最早的實物，是山西五台山佛光寺的大殿*（圖24）。該殿建於 857 年〔唐宣宗大中十一年〕，即會昌滅法之後十二年。該址原有一座七間、三層、九十五尺〔中國尺，此說係作者引自中國古文獻〕高，供有彌勒巨像的大閣。現存大殿是該大閣被毀後重建的，為單層、七間，其嚴謹而壯碩的比例使人印象極深。巨大的斗栱共有四層伸出的臂〔"出跳"〕——兩層華栱，兩層昂〔"雙抄雙下昂"〕，斗栱高度約等於柱高的一半，其中每一構件都有其結構功能，從而使整幢建築顯得非常莊重，這是後來建築所未見的。

大殿內部顯得十分典雅端莊。月樑橫跨內柱間，兩端各由四跳華栱支承，將其荷載傳遞到內柱上。殿內所有樑〔明栿〕的各面都呈曲線，與大殿莊嚴的外觀恰成對照。月樑的兩側微凸，上下則略呈弓形，使人產生一種強勁有力的觀感，而這是直樑所不具備的。

從結構演變階段的角度看，這座大殿的最重要之處就在於有着直接支承屋脊的人字形構架；在最高一層樑的上面，有互相抵靠着的一對人字形叉手以撐托脊槫，而完全不用侏儒柱。這是早期構架方法留存下來的一個僅見的實例。過去只在山東金鄉縣朱鮪墓石室（公元一世紀）雕刻（圖 13）和敦煌的一幅壁畫中見到過類似的結構。其他實例，還可見於日本奈良法隆寺庭院周圍的柱廊。佛光寺是國內現存此類結構的唯一遺例。

尤為珍貴的是，這座大殿內還保存了一批與建築物同時的塑像、壁畫和題字。在巨大的須彌座上，有三十多尊巨型佛像和菩薩像。但最引人注目的，卻是兩尊謙卑的等身人像，其中之一為本殿女施主寧公遇像，另一為本寺住持願誠和尚像，他是彌勒大閣在 845 年〔會昌五年〕被毀後主持重修的人。樑的下面有墨筆書寫的大殿重修時本地區文武官員及施主姓名。在一處栱眼壁上留有一幅大小適中的壁畫，為唐風無疑。與之相比，旁邊內額上繪於1122年〔宣和四年〕的宋代壁畫，雖然也十分珍貴，卻不免遜色了。這樣，在一座殿內竟保

*（英文本）編者註：後來在同一地區曾發現了一座更早的較小而較簡單的殿——建於 782 年的南禪寺。見 1954 年第一期《文物》雜誌。

圖 24

山西五台山佛光寺大殿　建於857年。

a

全景　右上方為大殿，左側長屋頂為後
來所建的文殊殿。

24

Main Hall, Fo-kuang Ssu, Wu-t'ai
Shan, Shansi, 857

a

General view. The Main Hall is at
upper right; the long roof at left is
the later Wen-shu Tien.

存了中國所有的四種造型藝術，而且都是唐代的，其中任何一件都足以被視為
國寶。四美薈於一殿，真是不可思議的奇迹。

　　此後的一百二十年是一段空白，其間竟無一處木構建築遺存下來。在這以
後敦煌石窟中有兩座年代可考的木建築，分別建於976年〔宋太平興國元年〕
和980年〔太平興國五年〕，但它們幾乎難以被稱之為真正的建築，而僅僅是
石窟入口處的窟廊，然而畢竟是罕見的宋初遺物。

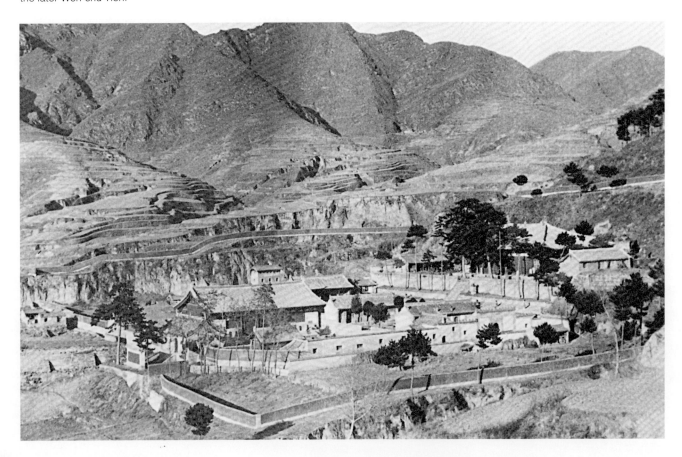

b
立面
c
外檐斗栱

b
Facade
c
Exterior *tou-kung*

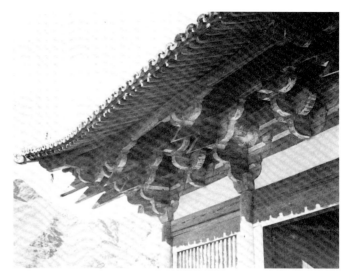

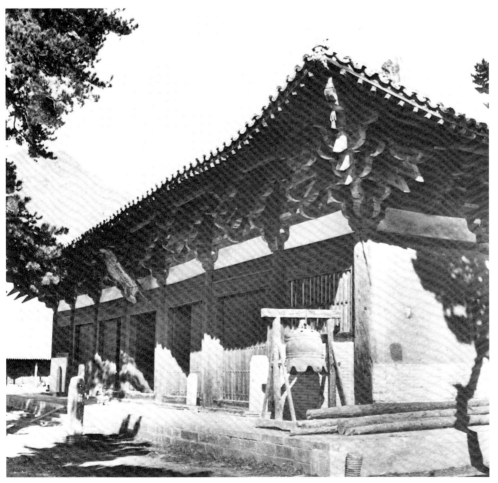

d

佛光寺大殿前廊　前景中三腳架旁立者
為梁思成

e

大殿內槽斗栱及樑

d

Front interior gallery. Liang at tripod
in foreground.

e

Inside of hypostyle

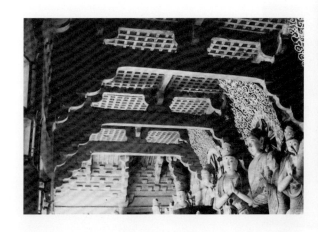

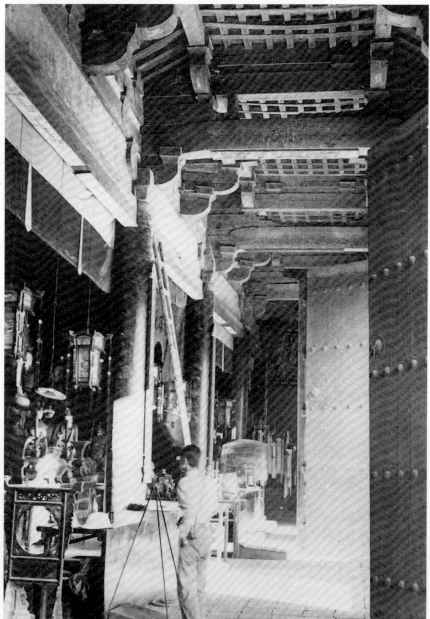

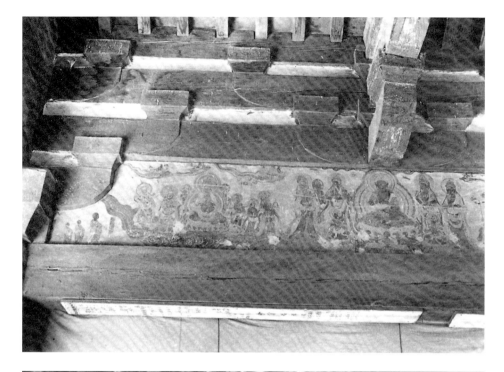

h
女施主寧公遇像
i
愿誠和尚像

h
Statue of lady donor
i
Statue of abbot

f
佛光寺大殿內槽斗栱及唐代壁畫
g
屋頂構架

f
Interior of *tou-kung* and T'ang mural
g
Roof frame

j
佛光寺大殿縱斷面和西立面
k
佛光寺大雄寶殿平面和橫斷面

j
Elevation and longitudinal section
k
Plan and cross section

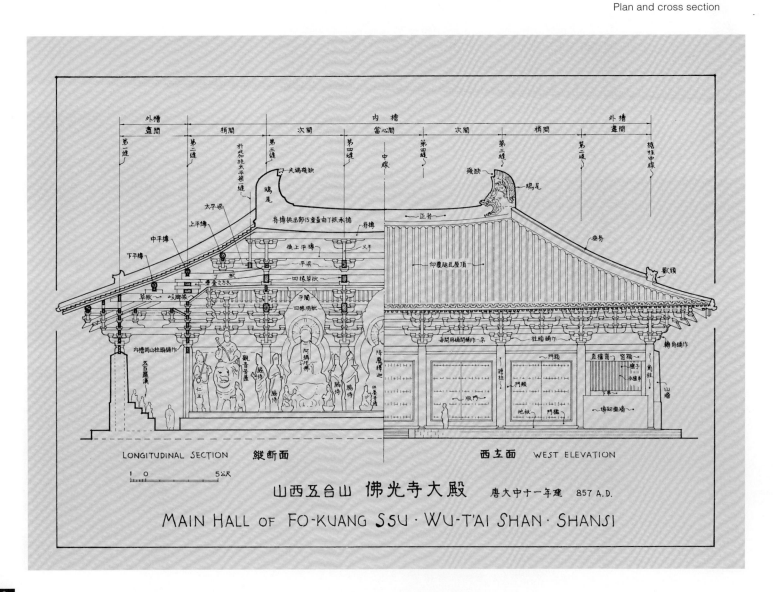

LONGITUDINAL SECTION　縱斷面

WEST ELEVATION　西立面

山西五台山　佛光寺大殿　唐大中十一年建　857 A.D.

MAIN HALL OF FO-KUANG SSU · WU-T'AI SHAN · SHANSI

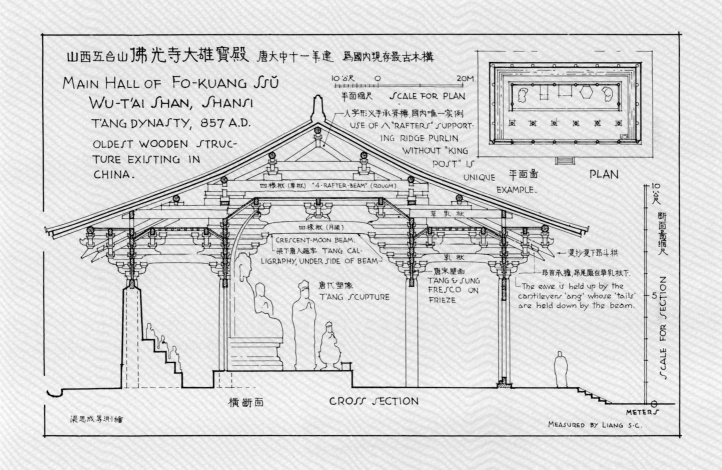

山西五台山**佛光寺大雄寶殿** 唐大中十一年建　爲國內現存最古木構

MAIN HALL OF FO-KUANG SSŬ
WU-T'AI SHAN, SHANSI
T'ANG DYNASTY, 857 A.D.
OLDEST WOODEN STRUC-
TURE EXISTING IN
CHINA.

10'公尺　O　20M.
平面縮尺　SCALE FOR PLAN

人字形义手承脊檩,國內唯一实例
USE OF 八 "RAFTERS" SUPPORT-
ING RIDGE PURLIN
WITHOUT "KING
POST" IS
UNIQUE
EXAMPLE.

平面畵　PLAN

四椽栿(專栿) "4-RAFTER-BEAM" (ROUGH)

草乳栿

四椽栿(月梁)
CRESCENT-MOON BEAM.
梁下唐人題字 T'ANG CAL-
LIGRAPHY, UNDER SIDE OF BEAM

唐代塑像
T'ANG SCUPTURE

唐宋壁画
T'ANG & SUNG
FRESCO ON
FRIEZE

乳栿

雙抄雙下昂斗栱

昂首承攔,昂尾壓在草乳栿下.
The eave is held up by the
cantilevers 'ang' whose 'tails'
are held down by the beam.

10'公尺 斷面高縮尺

5

SCALE FOR SECTION

横斷面　CROSS SECTION

METERS O

梁思成等測繪

MEASURED BY LIANG S.C.

47

獨樂寺的兩棟建築物

　　按年代順序，再往後的木構建築是河北薊縣獨樂寺中宏偉的觀音閣及其山門，同建於984年〔遼統和二年〕。當時這一地區正處於遼代契丹人的統治之下。閣（圖25）為兩層，中間夾有一個暗層。閣中有一尊十一面觀音巨型塑像，高約五十二英尺〔約16米〕，是國內同類塑像中最大的。閣的上面兩層環像而建，中間形成一個空井，成為圍繞像的胸部和臀部的兩圈迴廊。從結構上說，閣由三層“疊柱式”結構（斗栱樑柱的構架相疊）組成，每層都有齊全的柱和斗栱。斗栱的比例和細部與佛光寺唐代大殿十分接近。但在此處，除在頂層採用了雙層栱和雙層昂結構（“雙抄雙下昂”）外，在平坐和下層外檐柱上還使用了沒有昂的重栱。略似於大雁塔門楣石刻中的形象（圖22）閣內斗栱，位置不同，形式各異，各司其職以支承整棟建築，從而形成了一個斗栱的大展覽。棋盤狀小方格的天花〔平闇〕用直樑而不用月樑承托。脊槫的支承，除用叉手外尚加侏儒柱，形成一個簡單的桁架。在這以後一個時期中，侏儒柱逐漸完全取代了叉手，成了將脊槫的重量傳遞到樑上去的唯一構件。這樣，叉手之有無，以及它們與侏儒柱相比的大小，就成了辨別建築年代的一個明顯標誌。這時期的另一特徵除罕例以外，是其內柱常與檐柱同高。樑架的上部由相疊的斗栱支承，而極少如後來那樣，把內柱加高以接近高處的構件。

圖 25

河北薊縣獨樂寺觀音閣建於984年

a

全景、立面、檐角下立柱為後來新加

25

Kuan-yin Ke, Tu-le Ssu, Chi Hsien,
Hopei, 984

a

General view, facade (eave props
added later)

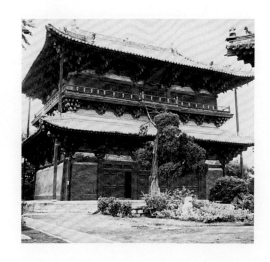

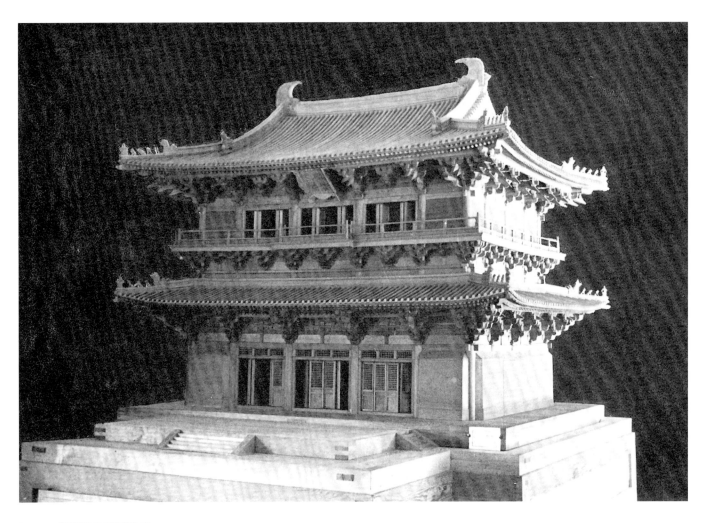

b　　模型顯示了細部結構

c　　外檐斗栱

d　　內部斗栱

b

Model, showing structural
details

c

Exterior *tou-kung*

d

Interior well

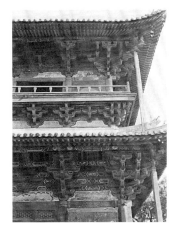

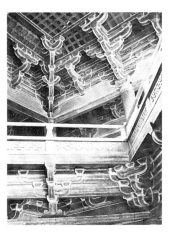

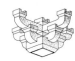
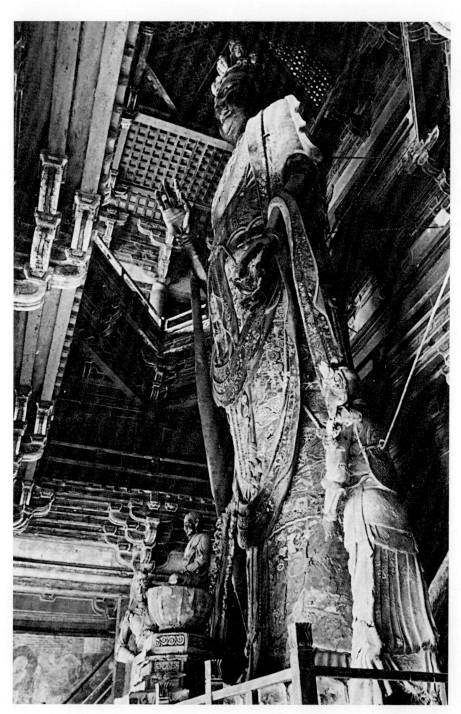

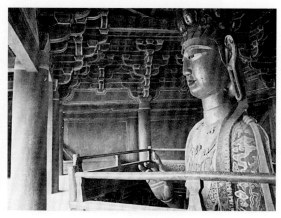

e
觀音像仰視
f
第三層內景

e
Kuan-yin statue from below
f
Interior, upper story

g

平面和斷面圖

g

Plan and cross section

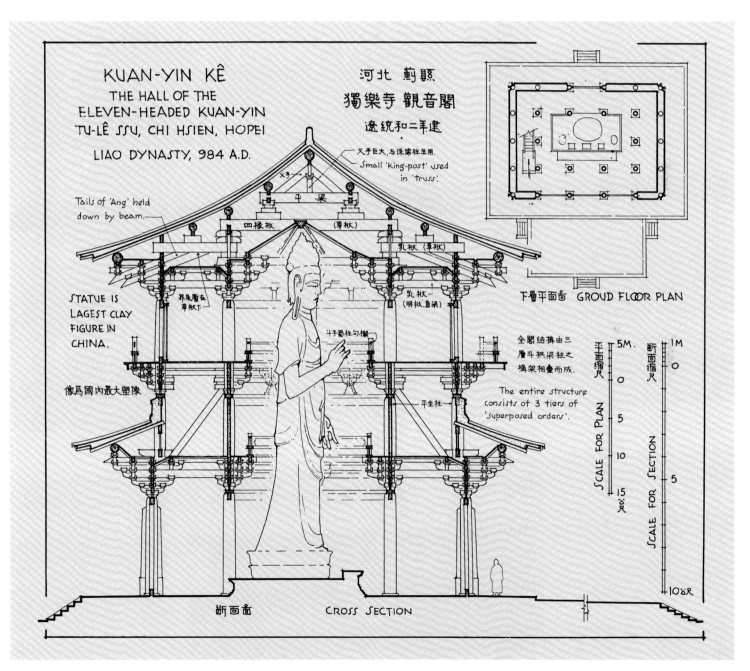

KUAN-YIN KÊ
THE HALL OF THE
ELEVEN-HEADED KUAN-YIN
TU-LÊ SSU, CHI HSIEN, HOPEI

LIAO DYNASTY, 984 A.D.

河北 薊縣
獨樂寺 觀音閣
遼統和二年建

Tails of 'Ang' held
down by beam.

父手巨大，与侏儒柱生用。
Small 'King-post' used
in 'truss'.

平梁

四椽栿
(等栿)

乳栿 (草栿)

STATUE IS
LAGEST CLAY
FIGURE IN
CHINA.

昻尾壓在
草栿下。

乳栿
(明栿.直梁)

斗予蜀柱勾欄

像爲國內最大塑像

平坐柱

下層平面畫 GROUD FLOOR PLAN

全閣結構由三
層斗拱梁柱之
構架相疊而成.

The entire structure
consists of 3 tiers of
'superposed orders'.

平面縮尺 SCALE FOR PLAN

斷面縮尺 SCALE FOR SECTION

5M.

0

5

10

15

尺

1M

0

5

10公尺

斷面畫 CROSS SECTION

　　獨樂寺的山門（圖26），是一座不大的建築物，檐下有簡單的斗栱。從平面上看，這是一座典型的中國式大門。在它的長軸上有一排柱，兩扇門即安裝在柱上。內部結構是所謂"徹上露明造"，也就是沒有天花、承托屋頂的結構構件都露在外面。山門展示了木作藝術的一個精巧實例；整個結構都是功能性的，但在外表上卻極富裝飾性。這種雙重品質是中國建築結構體系的最大優點所在。

　　在這兩座建築之後的三百年裡，即遼、宋、金三代，有三十餘座木構建築遺存至今。儘管數量不多，年代分佈也不均衡，但仍可將它們順序排成一個沒有間隙的系列。其中，約有二十餘座屬於我們所說的豪勁時期，全部位於遼代統治的華北地區。

　　較獨樂寺觀音閣和山門稍晚的遼木構建築，是建於1020年〔開泰九年〕的遼寧義縣奉國寺大殿（圖27）。在這座位於關外的大殿裡，其補間鋪作採用和柱頭鋪作同樣的形式，都是"雙抄雙下昂"，如觀音閣的柱頭鋪作那樣。其轉角鋪作較以往複雜，即沿角柱的兩邊各加了一個輔助的櫨斗，也就是說，把兩朵補間鋪作和一朵轉角鋪作結合起來。這種稱為附角櫨斗的做法後來相當普遍，但在此早期頗屬罕見（圖30i）。

　　河北寶坻縣廣濟寺的三大士殿，1025年建〔遼太平五年〕，外觀非常嚴謹，但內部卻異常優雅（圖28）。斗栱構造很簡單：只有華栱。內部是徹上露明造，沒有天花遮掩其結構特徵。這種做法使匠師有一個極好機會來表現其掌握大木作的藝術創造天才。

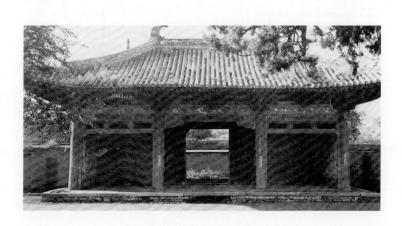

圖 26

獨樂寺山門

a

院內所見山門全貌

26

Main Gate (Shan Men), Tu-le Ssu

a

General view from the inner

courtyard

b

正脊鴟吻細部　除用了唐、宋、遼各代常見的鰭形外，還有噙住正脊的龍頭。鰭的上端內垂，為當時特徵，此形在此後五十年內有所演變，再後則大為改觀。

c

平面和斷面圖

b

Detail of ridge-end ornament. To the fin shape common in the T'ang, Sung, and Liao dynasties is added a dragon's head biting the ridge with wide-open jaws. The upper tip of the fin turns inward and down, a characteristic that was modified in fifty years and later drastically changed.

c

Plan and cross section

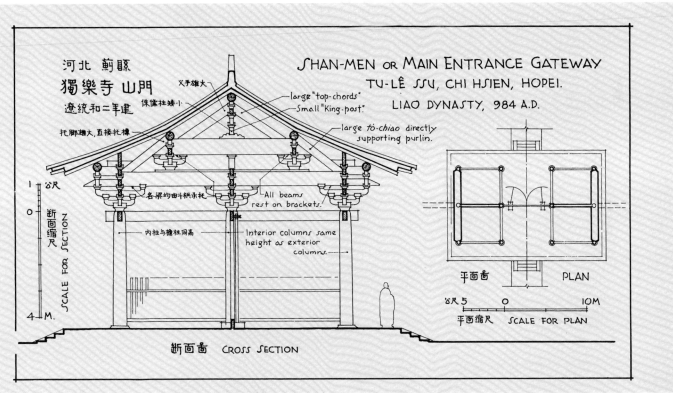

河北 薊縣
獨樂寺山門
遼統和二年建

SHAN-MEN OR MAIN ENTRANCE GATEWAY
TU-LÊ SSU, CHI HSIEN, HOPEI.
LIAO DYNASTY, 984 A.D.

父子雄大
侏儒柱矮小　large "top-chords"
Small "King-post."
托腳雄大，直接托樽　large tó-chiao directly supporting purlin.

各梁均由斗拱承托　All beams rest on brackets.

內柱與檐柱同高　Interior columns same height as exterior columns.

斷面縮尺　SCALE FOR SECTION

斷面圖　CROSS SECTION

平面圖　PLAN

平面縮尺　SCALE FOR PLAN

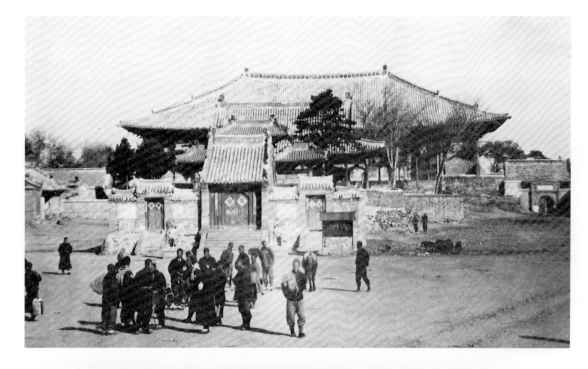

圖 27

遼寧義縣奉國寺大殿，建於1020
年
a
全景
b
外檐斗栱　闌額上之橫木（普拍枋）
此時開始出現，但在金代（約
1150）之後這種做法已很普遍（見
圖38）。

27

Main Hall, Feng-kuo Ssu, I
Hsien, Liaoning, 1020
a
General view
b
Exterior *tou-kung*. The plate
above the lintel signals the
beginning of a practice that
became very common after the
Chin dynasty, ca. 1150 (see fig.
38)

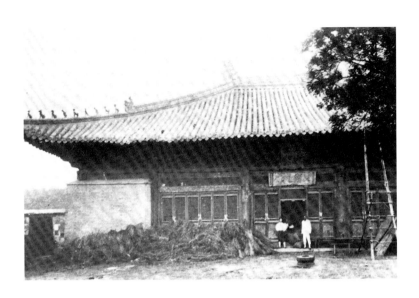

圖 28
河北寶坻廣濟寺三大士殿
建於 1025 年〔已毀〕
a
外觀
b
平面及斷面　在這座不大
的遼代建築中，外檐斗栱
沒有斜置的下昂；內部樑
和枋都以斗栱相交結。

28

San-ta-shih Tien, Main Hall,
Kuang-chi Ssu, Pao-ti, Hopei,
1025. (Destroyed)
a
Exterior view
b
Plan and cross section. In this
small Liao building the exterior
tou-kung have no slanting *ang*.
The ties and beams in the interior
are assembled with *tou-kung* at
their points of junction.

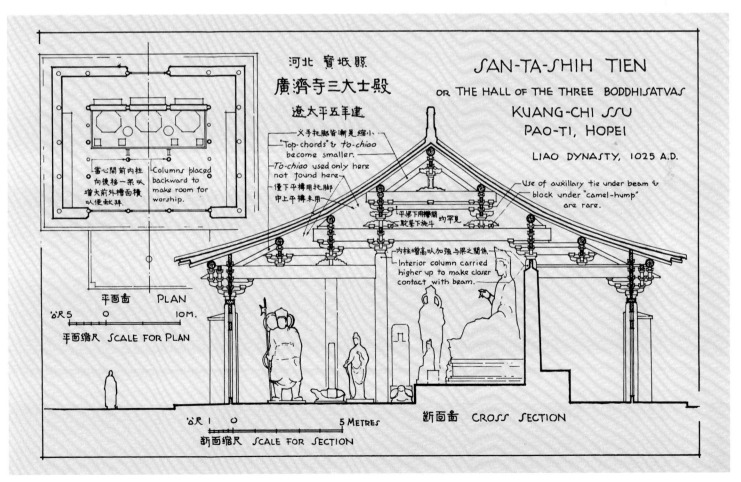

河北 寶坻縣
廣濟寺三大士殿
遼太平五年建

SAN-TA-SHIH TIEN
OR THE HALL OF THE THREE BODDHISATVAS
KUANG-CHI SSU
PAO-TI, HOPEI

LIAO DYNASTY, 1025 A.D.

當心間前內柱
向後移一架以
增大前外檐面積
以便獻拜.
Columns placed
backward to
make room for
worship.

義手托脚皆漸見縮小
"Top-chords" & *to-chiao*
become smaller.
To-chiao used only here
not found here
僅下平槫用托脚
中上平槫未用

平槫下用攀間
駝峯下施斗
均罕見

Use of auxillary tie under beam &
block under "camel-hump"
are rare.

內柱增高以加強与梁之關係
Interior column carried
higher up to make closer
contact with beam.

平面圖 PLAN
'óR 5　0　　　10M.
平面縮尺 SCALE FOR PLAN

'óR 1　0　　　5 METRES
斷面圖 CROSS SECTION
斷面縮尺 SCALE FOR SECTION

大同的兩組建築

山西大同有兩組建築極為重要，即西門內的華嚴寺和南門內的善化寺。據記載，兩寺都始建於唐代，但現存建築物卻不過是遼代中期遺構。

華嚴寺原為一大寺廟，佔地甚廣，但在不斷的邊境戰爭中曾遭到很大破壞，如今僅存遼、金時代建築三座。其中的一座藏經的薄伽教藏殿（圖29a-d）及其配殿〔海會殿，已毀於解放初期〕為遼代建築，前者建於1038年〔遼重熙七年〕，後者大約也建於同一時期。〔華嚴寺的大殿，即今所謂"上寺"的主要建築應屬下一時期〕。

薄伽教藏殿的斗栱與觀音閣相似，但內部結構為天花所遮。沿殿內兩側及後牆為藏經的壁櫥，做工精緻，極富建築意味，是當時室內裝修（小木作）的一個實例。其價值不僅在這裡，而且還在於它是《營造法式》中所謂壁藏的一個實例。同時也可作為研究遼代建築的一座極好模型。殿內還有一批出色的佛像和菩薩像。

配殿規模較小，為懸山頂。斗栱簡單。值得注意的是，在櫨斗中用了一根替木，作為華栱下面的一個附加的半栱。這種特別的做法只見於極少數遼代建築，以後即不再見（圖29e）。〔此圖為英文本編者所加，圖中"替木"一詞指示線有誤，與原文含義不符。原文僅指栱的下方櫨斗口內那兩根木料，不包括槫下面的那根。——校註〕

華嚴寺建築群的另一異常的特點是朝向。與主體建築朝南的正統做法不同，這裡的主要建築都朝東。這是契丹人的古老習俗，他們早先崇拜太陽神，認為東是四方之首。

圖 29

山西大同華嚴寺薄伽教藏殿

a

正立面圖

29

Library, Hua-yen Ssu, Ta-
t'ung, Shansi, 1038

a

Front elevation

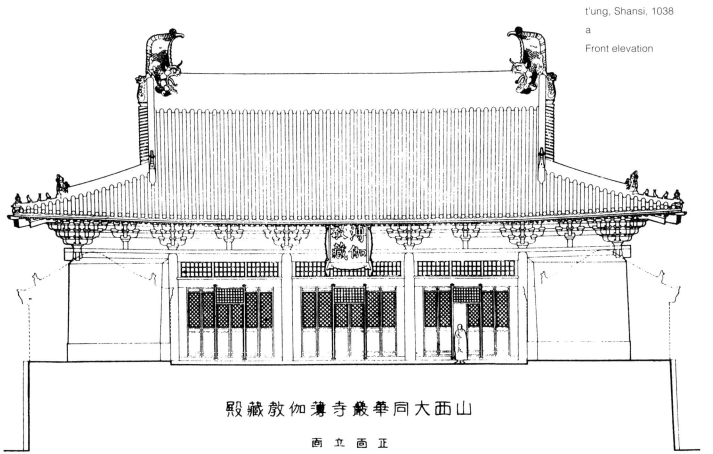

殿藏教伽薄寺嚴華同大西山

面立正

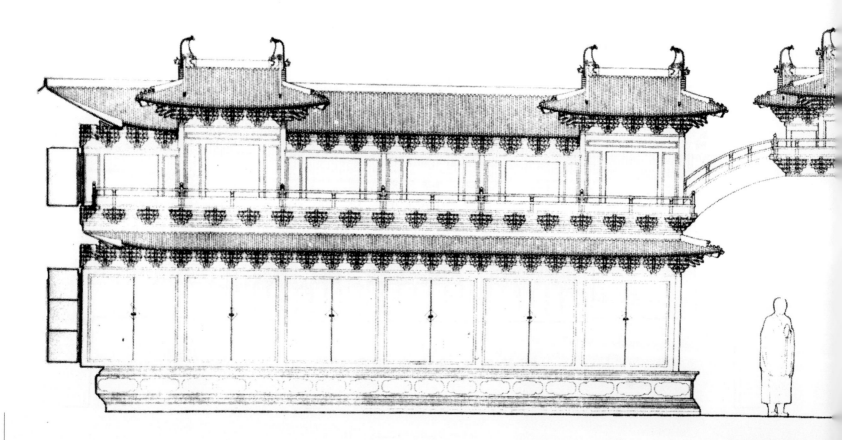

藏壁殿藏教伏

圖

b

西立面圖

b

Elevation of interior wall

sutra cabinet

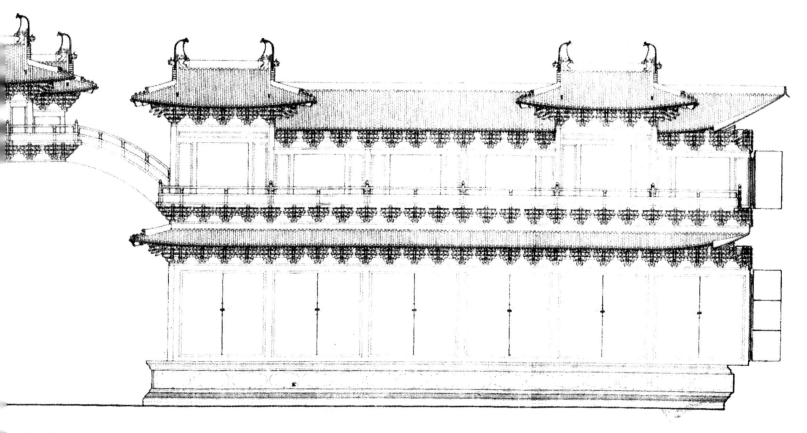

山西大同華嚴

西

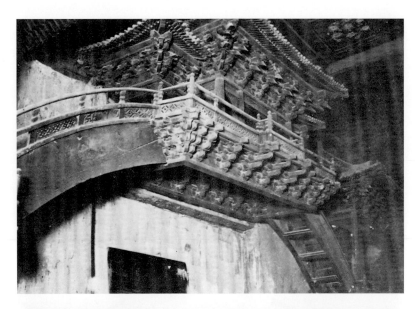

c

壁藏圍橋細部

d

壁藏細部　這是所見最早的斜向華栱
實例

c

Detail of cabinetwork, arched bridge

d

Detail of cabinetwork, showing
diagonal *hua-kung*, one of the
earliest appearances of this
architectural form

e

配殿斗栱中替木

e

T'i-mu in the Library Side Hall brackets

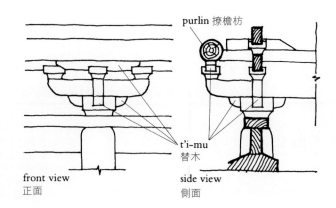

purlin 撩檐枋

t'i-mu
替木

front view
正面

side view
側面

圖 30

山西大同善化寺建於遼金時期約
1060 年
a 全景

30

Shan-hua Ssu, Ta-t'ung,

Shansi, Liao and Chin

a

General view

善化寺是大部分保存了原來佈局的一個建築群（圖 30a, b）。從現存情況來看，原建築群包括一條主軸線和兩條橫軸線上的七座殿。整群建築原先四周有長廊圍繞。但現在已毀，僅存基石。七座殿中只有兩院一側的一座閣被毀，其餘六座仍是遼金時代原物。各殿之間的走廊及僧房已不存。

六座建築中，大雄寶殿及普賢閣屬豪勁時期，大殿（圖 30c-e）下有高階基，廣七間，兩側各有一朵殿，三殿都朝南。朵殿的設置是一種早期傳統，後來已很罕見。斗栱較簡單，但有一個重要特點，即在當中三間的補間鋪作上使用了斜栱。這一做法曾見於華嚴寺薄伽敎藏殿壁藏（圖 29b），後來在金代曾風行一時。在土墼牆內，用了橫置的木骨來加固，有效地防止了豎向開裂。這種辦法還曾見於十三、十四世紀的某些建築，但並不普遍。

普賢閣（圖 30f-h）有兩層，規模很小，結構上與獨樂寺觀音閣基本相同，也使用了斜栱。

以上兩座建築為遼代遺物，確切年代已不可考，但從形制特徵上看似應屬十一世紀中葉。善化寺前殿〔三聖殿〕及山門屬於下一時期，我們將在下文中加以討論。

b

總平面圖 這是大多數中國佛教、道教寺觀的典型佈局。大殿位於中軸線上，較小的殿和配殿則在橫軸線上。各殿以廊相接，形成一進進的長方形庭院。

b

Site plan. This plan is typical of most Chinese temples, Buddhist or Taoist. The main hall or halls are placed on the central axis, minor halls or subsidiary buildings on transverse axes. The buildings are usually connected by galleries and form a series of rectangular courtyards.

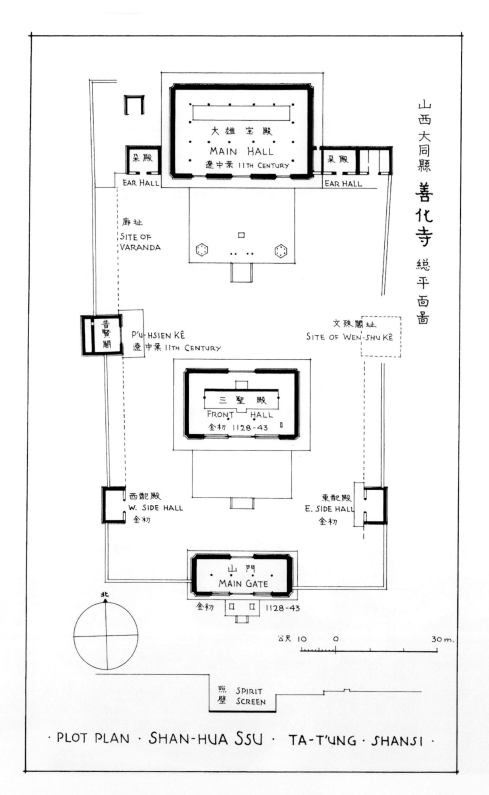

山西大同縣 善化寺 總平面圖

大雄宝殿 MAIN HALL 遼中葉 11TH CENTURY

朵殿 EAR HALL 朵殿 EAR HALL

廊址 SITE OF VARANDA

文殊閣址 SITE OF WEN-SHU KÊ

普賢閣 P'U HSIEN KÊ 遼中葉 11TH CENTURY

三聖殿 FRONT HALL 金初 1128-43

西配殿 W. SIDE HALL 金初 東配殿 E. SIDE HALL 金初

山門 MAIN GATE 金初 1128-43

北

公尺 10 0 30 m.

照壁 SPIRIT SCREEN

· PLOT PLAN · SHAN-HUA SSU · TA-T'UNG · SHANSI ·

c

大殿立面渲染圖

c

Main Hall, ca. 1060, rendering

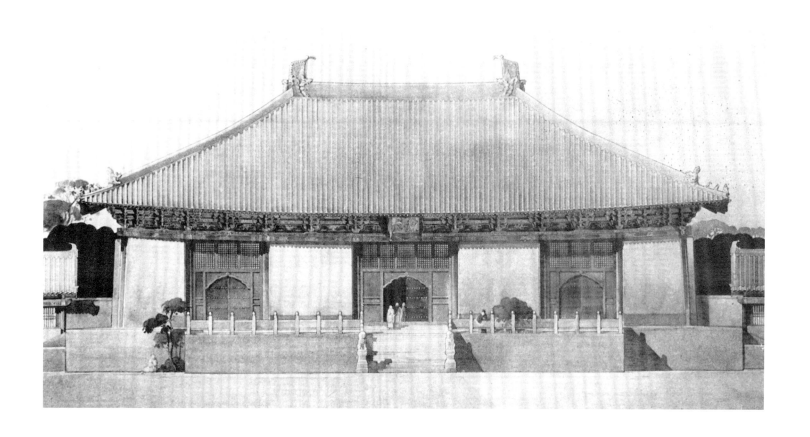

d

大殿內樑架及斗栱

e

大殿平面及斷面圖

d

Main Hall, roof frame

e

Main Hall, plan and cross section

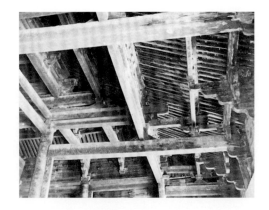

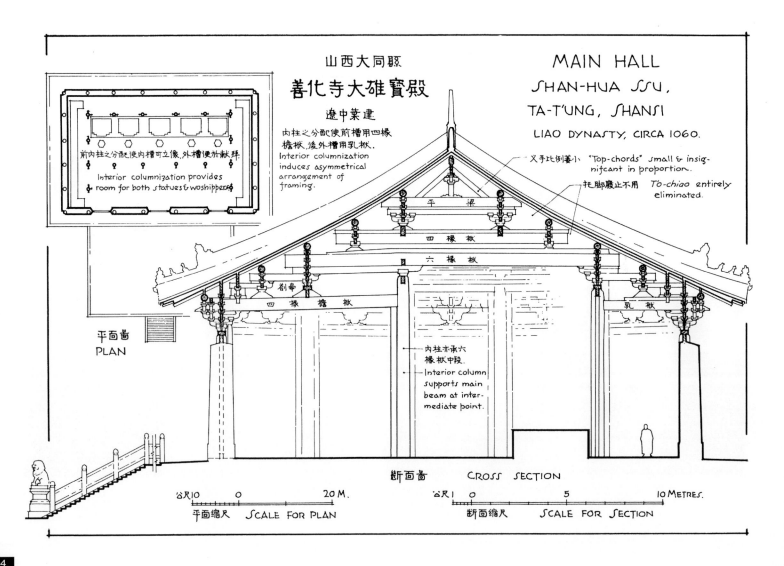

山西大同縣

善化寺大雄寶殿

遼中葉建

MAIN HALL
SHAN-HUA SSU,
TA-T'UNG, SHANSI

LIAO DYNASTY, CIRCA 1060.

内柱之分配使前槽用四椽
檐栿, 後外槽用乳栿.
Interior columnization
induces asymmetrical
arrangement of
framing.

义手比例甚小. "Top-chords" small & insig-
nifcant in proportion.

托腳殿止不用 To-chiao entirely
eliminated.

前内柱之分配使内槽可立像, 外槽便於献拜.
Interior columnization provides
room for both statues & woshippers.

平面圖
PLAN

平 梁

四 椽 栿

六 椽 栿

剳牽

四 椽 檐 栿

乳 栿

内柱承六
椽栿中段.
Interior column
supports main
beam at inter-
mediate point.

斷面圖 CROSS SECTION

營造尺10 0 20 M.

平面縮尺 SCALE FOR PLAN

營造尺1 0 5 10 METRES.

斷面縮尺 SCALE FOR SECTION

f

善化寺普賢閣

g

普賢閣立面渲染圖

f

P'u-hsien Ke (Hall of
Samantabhadra), ca. 1060

g

P'u-hsien Ke, rendering

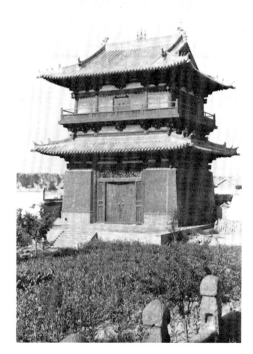

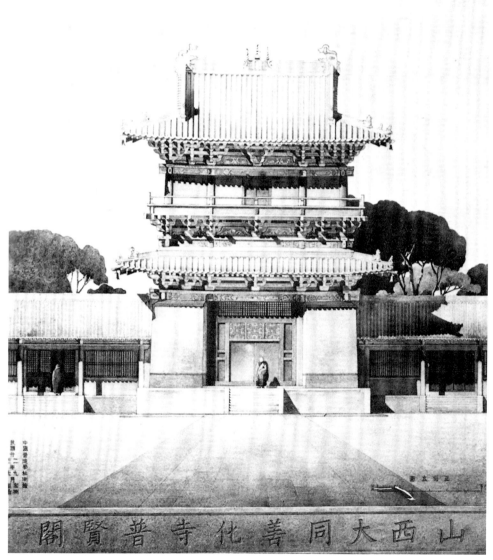

山西大同善化寺普賢閣

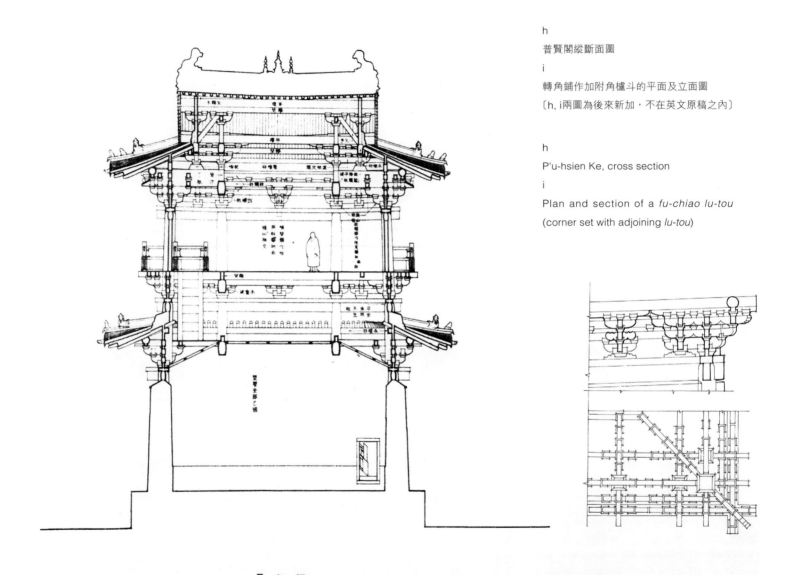

h

普賢閣縱斷面圖

i

轉角鋪作加附角櫨斗的平面及立面圖

〔h, i兩圖為後來新加，不在英文原稿之內〕

h

P'u-hsien Ke, cross section

i

Plan and section of a *fu-chiao lu-tou*

(corner set with adjoining *lu-tou*)

縱 斷 面

公尺 0 ⋯⋯⋯⋯ 5 metre

山西大同善化寺普賢閣

佛宮寺木塔

山西應縣佛宮寺〔釋迦〕木塔（圖31）可被看作豪勁時期建築的一個輝煌的尾聲。塔建於1056年〔遼清寧二年〕，可能是該時代的一種常見形制，因為在當年屬遼統治地區的河北、熱河、遼寧諸省（見地圖）還可見到少數仿此形制的磚塔。

塔的平面為八角形，有內外兩周柱，五層全部木構。其結構的基本原則與獨樂寺觀音閣相近：除第一層外，其上四層之下都有平坐，實際上是九層結構疊架在一起。第一層周圍檐柱之外，更加以單坡屋頂〔"周匝副階"〕，造成重檐效果。最高一層的八角攢尖頂冠以鐵剎，自地平至剎端高183英尺〔原文有誤，應為220英尺，約67米〕，整座建築共有不同組合形式的斗栱五十六種，我們在上文中提到過的所有各種都包括在內了。對於研究中國建築的學生來說，這真是一套最好的標本。

圖 31

山西應縣佛宮寺木塔　建於 1056 年

a

底層斗栱　八角形平面所要求的鈍角轉角斗栱在做法上與直角轉角斗栱同理，下跳華栱沒有做成圓形〔卷殺〕，是一孤例。〔圖中人像即為本書繪製了大部分圖版的莫宗江教授——譯註〕

31

Wooden Pagoda, Fo-kung Ssu, Ying Hsien, Shansi, 1056

a

Tou-kung of ground story. The corner set on the obtuse angles necessitated by the octagonal plan is handled on the same principles as the 90-degree-angle corner set. The unrounded end of the lower *hua-kung* is unique.

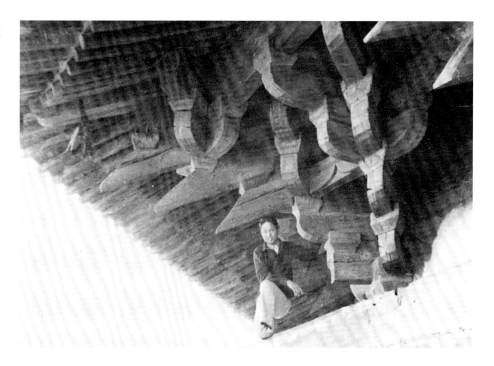

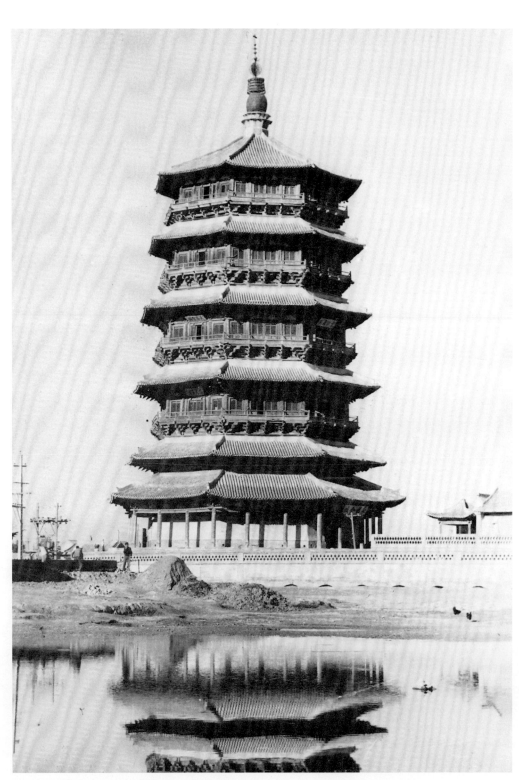

b

全景

b

General view

c
渲染圖

c
Rendering

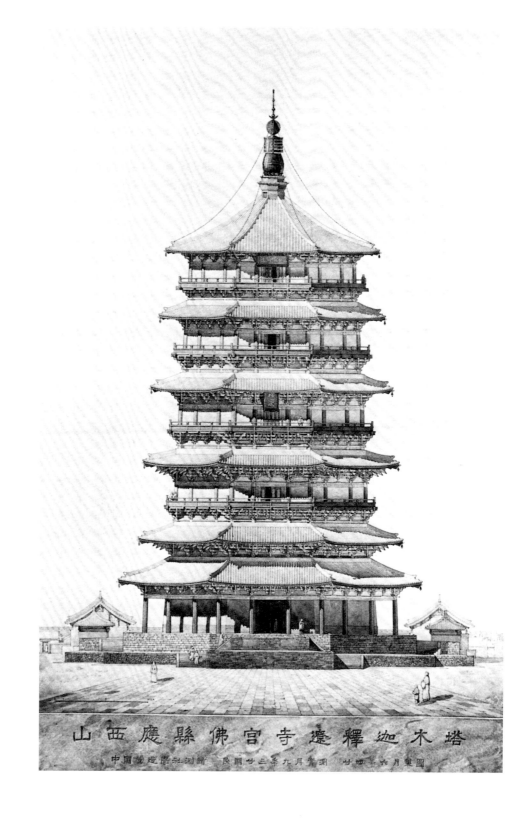

山西應縣佛宮寺遼釋迦木塔

中國營造學社測繪 民國廿三年九月測圖 廿四年六月畫圖

d

斷面圖　疊置的各層檐柱逐層內縮，使
全塔略呈錐形，但除最高一層外，其全
部內柱都置於同一垂直線上。最下面兩
層的外檐由雙抄雙下昂的斗栱承托，上
面三層及所有平座的斗栱出跳則只用華
栱。

d

Section. The exterior superposed
orders are set back slightly on each
floor so that the building tapers from
base to top, but except for the top
floor the inside columns are carried
up in a continuous line. The eaves of
the two lower stories are supported
by *tou-kung* with two tiers of *hua-
kung* and two tiers of *ang*; the three
upper stories and all the balconies
use *hua-kung* only.

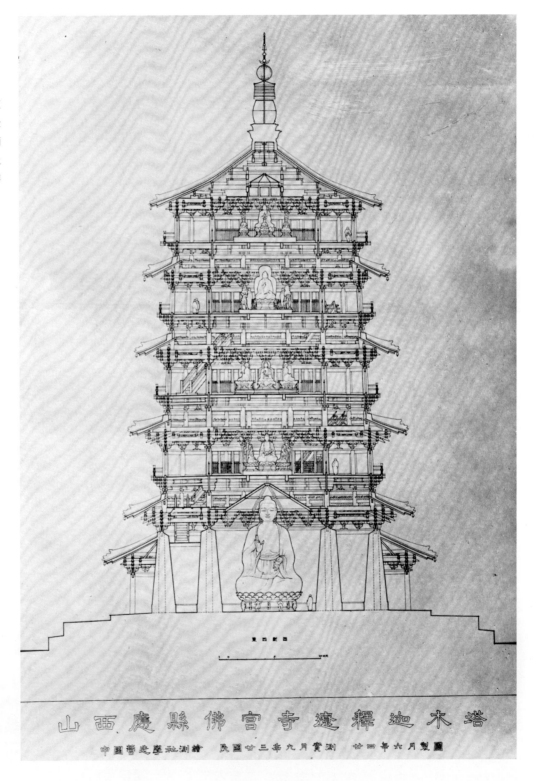

醇和時期（約 1000 ～ 1400）

宋初建築的特徵

當遼代的契丹人尚在恪守唐代嚴謹遺風的時候，宋朝的建築家們卻已創出了一種以典雅優美為其特徵的新格調。這一時期前後延續了約四百年。

在風格的演變中最引人注目的，就是斗栱規格的逐漸縮小，到1400年前後已從柱高的約三分之一縮至約四分之一（圖32）。補間鋪作的規格卻相對地越來越大，組合越來越複雜，最後，不僅其形制已和柱頭鋪作完全相同，而且由於採用了斜栱，其複雜程度甚至有過之無不及。這種補間鋪作，由於上不承樑，下不落柱而增加了闌額的負擔。據《營造法式》及某些實例，當心間用兩朵補間鋪作。在補間鋪作用下昂的情況下，由於昂尾向上斜伸，使結構問題更加複雜。在柱頭鋪作中，昂尾壓在樑頭之下，以固定其位置；而在補間鋪作中，卻巧妙地成為上面的榑在樑架之間的支托。昂的設置使建築家有了一個施展才華的大好機會，得以構造出種種不同的，極其有趣的鋪作，但其結構功能從未被忽視。鋪作的設置總是在支承整座建築中各司其職，罕有不起作用或純粹為了裝飾的。

在建築內部，柱的布置方式常根據建築物的用途而加以調整，如留出地位來放置佛像，容納朝拜者等等。當內柱減少時，則不僅平面佈置，而且樑架也會受到影響（下文中將討論這種情況的幾個實例）。除了柱的這種不規則布置以外，常加高內柱，以直接支承上面的樑。但在任何兩個橫豎構件相交的地方，總要用一組簡單的斗栱來過渡。

在有天花的建築物中，天花以上的樑架各構件的表面一般不加工或刨整。但在徹上露明造的殿堂中，卻顯示出各種樑枋、斗栱、昂尾等錯綜複雜，彼此倚靠的情形。其配置的藝術正是這一時期匠師們之所長。

圖 32

歷代斗栱演變圖

32

Evolution of the Chinese "order"

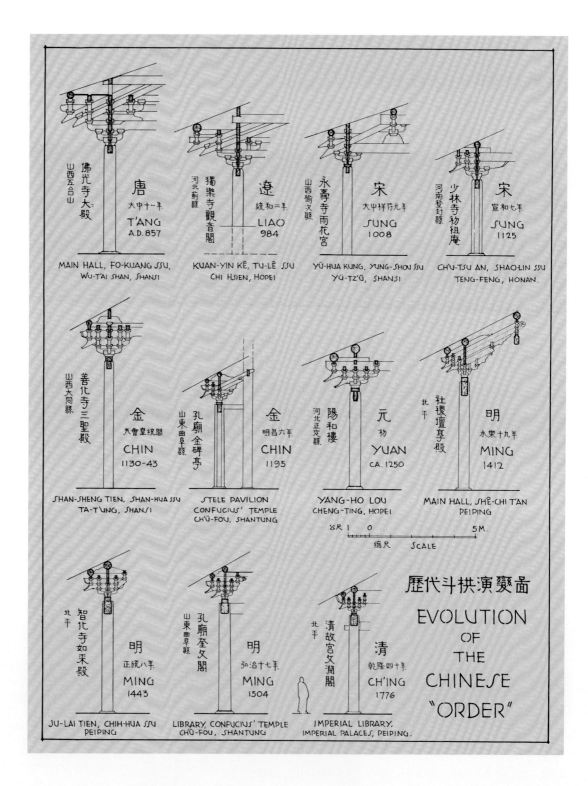

一處先驅者：雨華宮

圖 33

山西榆次附近永壽寺雨華宮建於 1008 年〔已毀〕

a

全景

b

外廊上部構架

33

Yu-hua Kung, Yung-shou Ssu, near

Yu-tz'u, Shansi, 1008. (Destroyed)

a

General view

b

Framing over porch

山西榆次縣附近的永壽寺中的小殿——雨華宮，是一座以熟練的手法將醇和與豪勁兩種風格融合為一的建築物（圖33）。按其年代之早（1008）〔宋大中祥符元年〕，它本應屬於前一時期。但後來宋、元時代建築的那種柔美特徵。在此已見端倪。它是集兩個時期的特徵於一身的一個過渡型實例。

這座建築既不宏偉，又已破敗，因而乍看起來並不引人。但它那種令人愉快的美卻逃不過內行的眼睛。斗栱極其簡單，單抄單下昂，耍頭作成昂嘴形，斜置，使之看上去像是雙下昂。斗栱在比例上較大，略小於柱高的三分之一，因此補間鋪作事實上就被取消了。內部樑架為徹上露明造，包括昂尾在內的各個露明構件都如此簡潔地結合在一起，看得出是遵循着嚴密邏輯而得出的必然結果。

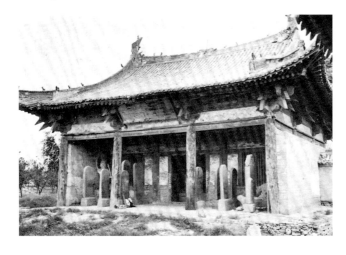

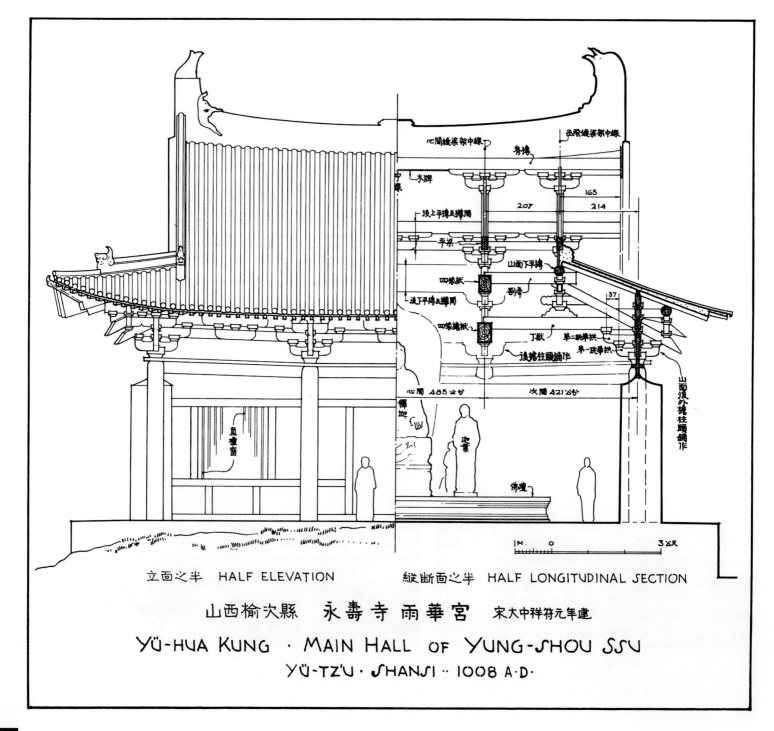

立面之半 HALF ELEVATION 縱斷面之半 HALF LONGITUDINAL SECTION

山西榆次縣　永壽寺雨華宮　宋大中祥符元年建

YÜ-HUA KUNG · MAIN HALL OF YUNG-SHOU SSU
YÜ-TZ'U · SHANSI · 1008 A·D·

c

永壽寺雨華宮半立面及半縱斷面圖

c

Elevation and longitudinal section

d

永壽寺雨花〔華〕宮平面及斷面圖

d

Plan and cross section

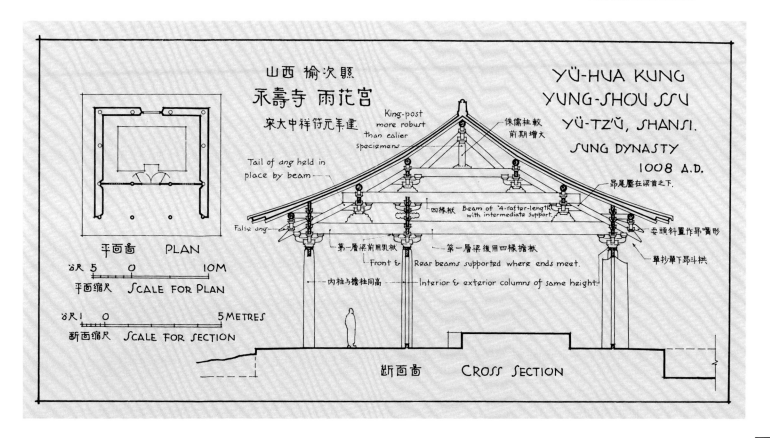

正定的一組建築

河北正定縣的隆興寺，保存了一批早期的宋代建築物。寺的山門儘管保存得還不錯，卻是18世紀〔清乾隆時期〕重修後的混合物，一些按清式的小斗栱竟被生硬地塞進巨大的宋代斗栱原物之間，顯得不倫不類。

寺的大殿名為摩尼殿（圖34a, b）殿平面近正方形，重檐。四面各出抱廈，抱廈屋頂以山牆朝向正面〔"出際"向前〕。這種做法常可見於古代繪畫，但實物卻很難得。斗栱大而敦實，雖然每間只用補間鋪作一朵，但有遼代慣用的斜栱。檐柱明顯地向屋角漸次加高，給人以一種和緩感。

轉輪藏殿是一座為了安置轉輪藏而建造的殿（圖 34c-g）。殿中對內柱的位置作了改動，為轉輪藏讓出了空間。而這又影響到上層徹上露明造的樑架結構，其中眾多的構件巧妙地結合為一體，猶如一首演奏得極好的交響曲，其中每個樂部都準確而及時地出現，真正達到了完美、和諧的境地。

轉輪藏是一個中有立軸的八角形旋轉書架，為此類構造中一個罕見的實例。它的外形如一座重檐亭子，建築構件的處理極為精緻。下檐八角形，上檐圓形，兩檐都採用了複雜的斗栱。由於這項小木作嚴格遵循了《營造法式》中的規定，所以是宋代構造的一個極有價值的實例。遺憾的是，當筆者於1933年最後一次見到時，該寺正被當作兵營使用，而它在士兵們野蠻的糟害之下，已經破敗不堪了。

圖 34
河北正定隆興寺
a
摩尼殿平面圖
b
摩尼殿　建於宋初。約 1030 年（?）
（1978 年該殿大修時多處發現墨跡題記，證明係建於北宋皇祐四年，即 1052 年）

34
Lung-hsing Ssu, Cheng-ting, Hopei
a
Plan of Mo-ni Tien
b
Mo-ni Tien, Main Hall, early Sung, ca. 1030(?)

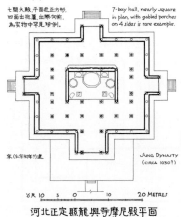

七間大殿，平面近正方形，四面出抱廈，出際向前，為實物中罕見珍例。

7-bay hall, nearly square in plan, with gabled porches on 4 sides is rare example.

宋（北宋初年?）建　　SUNG DYNASTY (CIRCA 1030?)

8尺 10　5　0　　10　　20 METRES

河北正定縣龍興寺摩尼殿平面

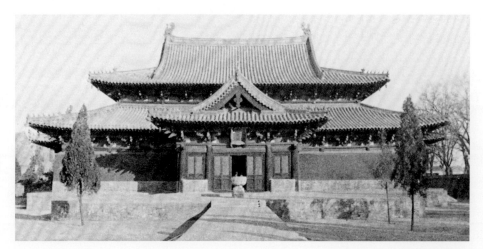

c

轉輪藏殿　建於宋初，約960～1126

c

Library, Chuan-lun-tsang Tien (The Hall of the Revolving

Bookcase), early Sung, ca. 960-1126

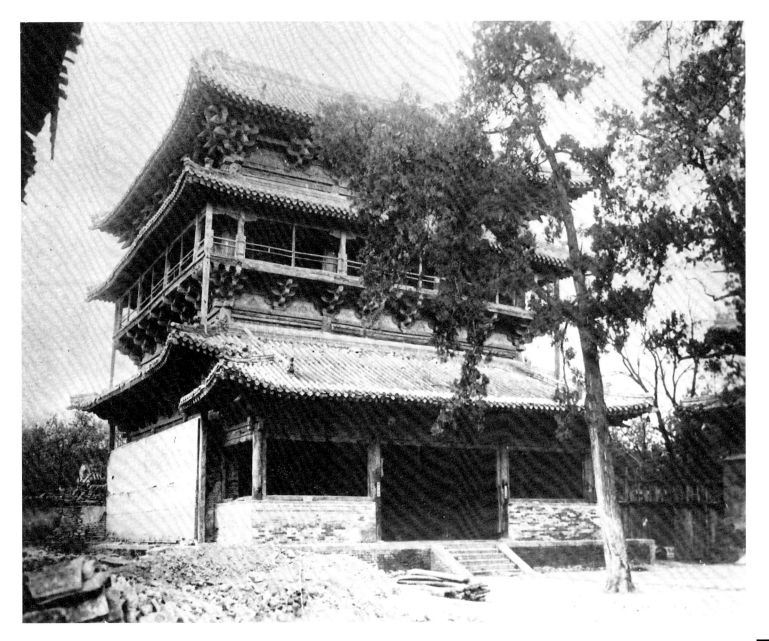

d

轉輪藏殿平面及斷面圖 由於兩根前內柱移向兩側以讓出轉輪藏位置，而使上層結構發生問題，即上層中央的前由柱落在一根樑上。為了減輕下層前內額上的荷載，在樑架上用了大叉手（彎樑）。注意圖中左方的叉手實為昂尾的延伸。

d

Library, plan and cross section. Two interior columns are placed out of line to accommodate the revolving cabinet. This irregularity created a structural problem for the floor above, where the central column stands on a girder. The solution was the introduction of a large truss with chords to divert the load of the beam above to the columns at front and rear. Note that the left chord is the extension of the tail of the *ang*.

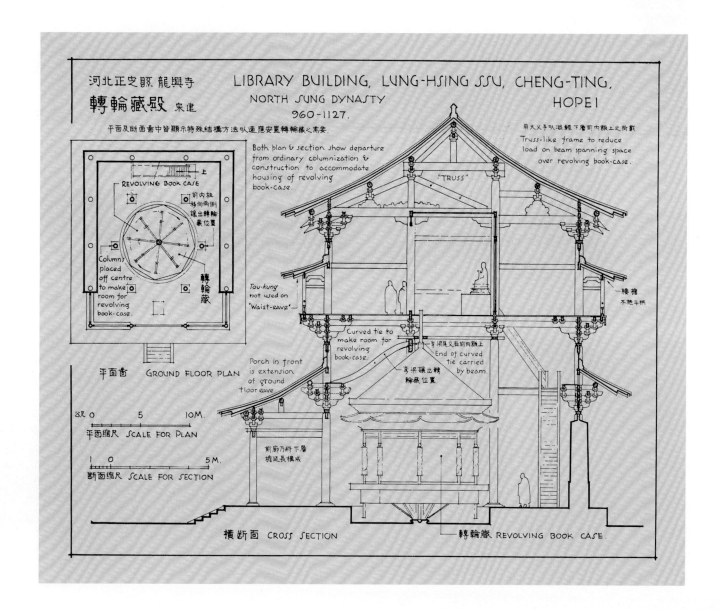

河北正定縣 龍興寺 轉輪藏殿 宋建

LIBRARY BUILDING, LUNG-HSING SSU, CHENG-TING, HOPEI
NORTH SUNG DYNASTY 960-1127.

平面及斷面圖中皆顯示特殊結構方法以適應安置轉輪藏之需要。
Both plan & section show departure from ordinary columnization & construction to accommodate housing of revolving book-case.

用大叉手以減輕下層前內額上之荷載
Truss-like frame to reduce load on beam spanning space over revolving book-case.

"TRUSS"

REVOLVING BOOK CASE

前內柱移向兩側讓出轉輪藏位置

Columns placed off centre to make room for revolving book-case.

轉輪藏

一腰檐 不施斗栱

Tou-kung not used on "Waist-eave".

Curved tie to make room for revolving book-case.

背梁尾交在前內額上
End of curved tie carried by beam.

高梁讓出轉輪藏位置

Porch in front is extension of ground floor eave.

平面圖 GROUND FLOOR PLAN

尺 0 5 10M.
平面縮尺 SCALE FOR PLAN

1 0 5M.
斷面縮尺 SCALE FOR SECTION

前廊乃將下層檐延長構成

橫斷面 CROSS SECTION

轉輪藏 REVOLVING BOOK CASE

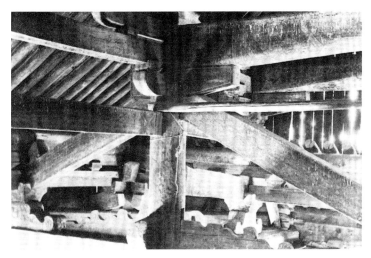

e
轉輪藏殿屋頂下結構　注
意其對結構構件的具有特
色的藝術處理。
f
轉輪藏殿內部轉角鋪作
g
轉輪藏

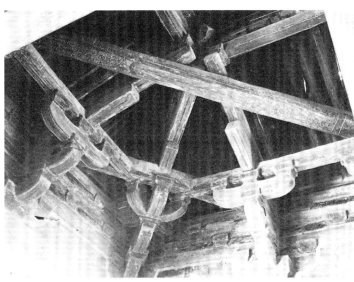

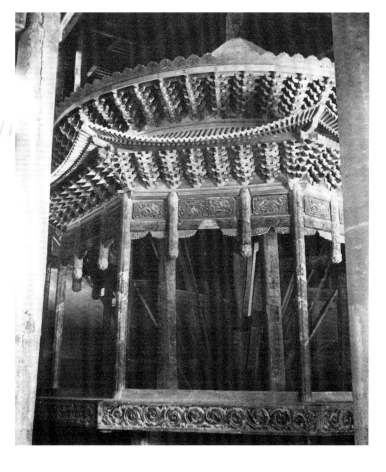

e
Library, the large truss under the roof. Note
the characteristic decorative treatment of the
structural members.
f
Library, interior corner *tou-kung*
g
Library, the revolving sutra cabinet

晋祠建築群

山西太原近郊晉祠中的聖母殿（圖35）。是另一組重要的宋代早期建築。包括一座重檐正殿；殿前為一座橋〔飛樑〕，橋下是一個長方形的水池〔魚沼〕；再往前是一座獻殿和一座牌樓；再前是一個平台，上有四尊鐵鑄太尉像〔金人台〕。橋和兩座殿都建於宋天聖年間(1023～1031)。除彩畫外，全組建築保存完好，雖經歷代修繕，卻基本未損原貌。

隆興寺和晉祠建築的斗栱在其昂嘴形制上還有一個突出的特色（圖36）。在這以前的建築中，昂嘴都是一個簡單的斜面，截面呈長方形。斜面與底面形成約25度夾角。這在《營造法式》中被稱為"批竹昂"。但在這兩組建築中，斜面部分的上方卻略為隆起，使其橫截面上部呈半圓形，稱為"琴面昂"。第三種做法是使斜面下凹，但橫截面上部仍然隆起，其形狀猶如一管狀圓環之內側。自《營造法式》時代直到後來，這第三種做法已成定制，只是橫截面上部的隆起已簡化為將斜面兩側棱角削去而已。在這兩組建築中所有昂都取第二種做法。這種做法只見於十一世紀早期，或許還有十世紀晚期的宋代建築中。因為自《營造法式》刊佈(1103)之後，第三種做法已成為標準形制。我們只在隆興寺的摩尼殿和轉輪藏殿以及佛光寺的文殊殿中見到過這第二種做法，這表明它們大體上屬於同一時期。〔此段英文原文有誤，圖36的圖註亦有誤。現根據梁思成原始手稿訂正譯出。圖36右為批竹昂，左應是第三種做法的昂，不是文中所指的琴面昂。〕

這一短時期建築的另一特點，是將耍頭做成與昂嘴完全一樣的形狀（圖37）。在早期建築中，耍頭或是方形的，或是一個簡單的批竹形；後來則做成夔龍頭形或螞蚱頭形。把耍頭完全做成昂狀，並與昂取同一角度，使人產生雙下昂的印象，這種做法僅見於十一世紀的建築物。

談到這裡，我們還應提到普拍枋。這是直接置於闌額之上的一根橫木（圖38）。它與闌額相疊，形成T字形的截面。這種做法最早見於山西榆次的雨華宮，在正定和晉祠的建築中也可見到。但在早期建築中，這種做法比較少見。

即使按《營造法式》規定，這種做法也只用於平坐。但到了金、南宋以後（約1150），普拍枋已普遍用於所有建築，闌額上不置枋者反倒成了例外。

晉祠建築的斗栱上另一個新東西是所謂假昂。即把平置的華栱的外端斫作昂嘴形狀。這樣，雖然沒有採用斜置的下昂，卻獲得了昂嘴的裝飾效果。華栱成了一個附加裝飾品，這是一種退化的標誌。這種做法最終成了明、清的定制。然而，在這樣早的時期見到它，確是一種不祥之兆，預示着後來在結構上脫離樸實性的趨向。

圖 35
山西太原近郊晉祠聖母殿　建於宋初，
約 1030 年
a
大殿全景
b
大殿正面細部圖中可見斗栱及昂

35
Sheng Mu Miao (Temple of the Saintly Mother), Chin-tz'u, near T'aiyuan, Shansi, early Sung, ca. 1030
a
Main Hall, general view
b
Main Hall, detail of facade, showing *tou-kung* and *ang*

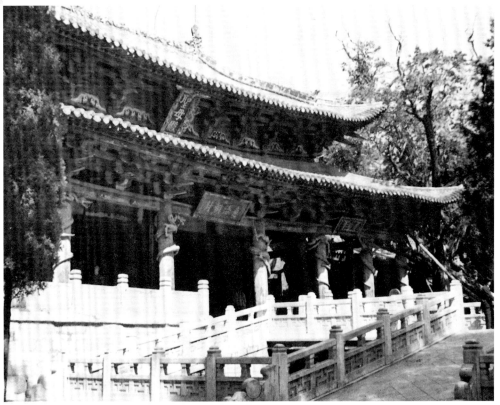

c

大殿前廊內景

d

獻殿

c

Main Hall, interior of porch

d

Front Hall

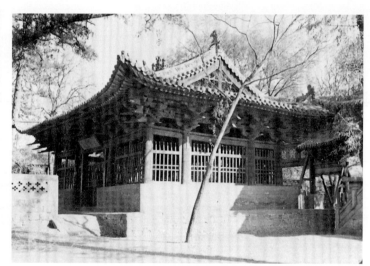

圖 36

昂嘴的演變

36

Changes in shape of
beak of the *ang*

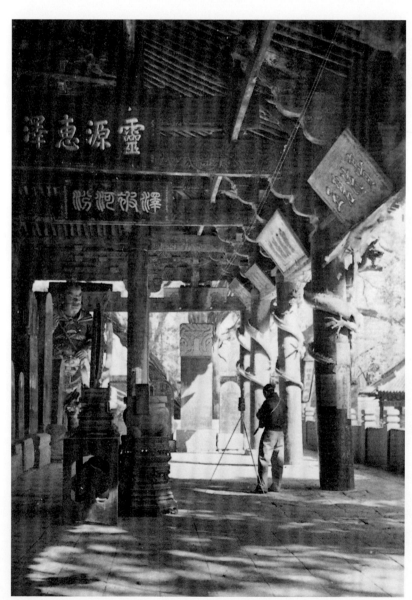

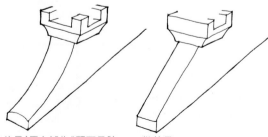

第三種做法的昂（原文誤為"琴面昂"）　　批竹昂

ch'ing-mien ang　　p'i-chu ang

圖 37

歷代耍頭（樑頭）演變圖

37

Evolution of the *shua t'ou* (head of the beam)

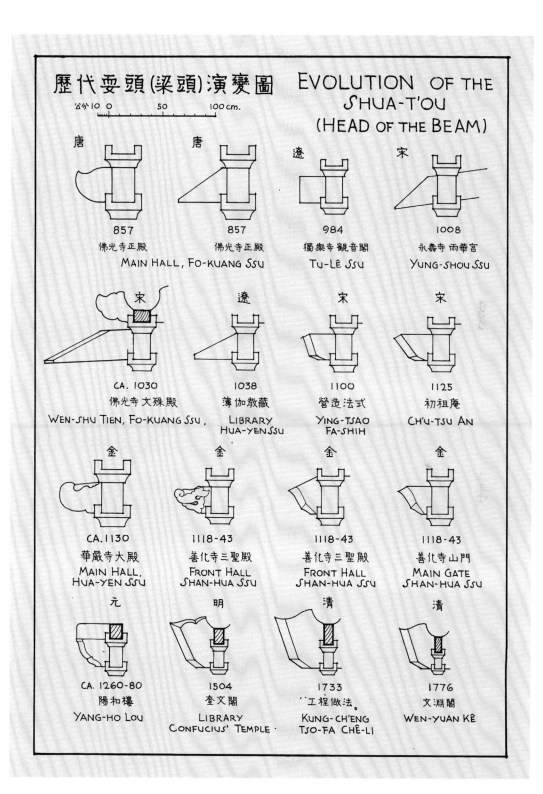

歷代耍頭(梁頭)演變圖　EVOLUTION OF THE SHUA-T'OU (HEAD OF THE BEAM)

公分 10　0　50　100 cm.

唐 857	唐 857	遼 984	宋 1008
佛光寺正殿	佛光寺正殿	獨樂寺觀音閣	永壽寺雨華宮
MAIN HALL, FO-KUANG SSU		TU-LÊ SSU	YUNG-SHOU SSU

CA. 1030 佛光寺文殊殿 WEN-SHU TIEN, FO-KUANG SSU

宋

遼 1038 薄伽教藏 LIBRARY HUA-YEN SSU

宋 1100 營造法式 YING-TSAO FA-SHIH

宋 1125 初祖庵 CH'U-TSU AN

金 CA.1130 華嚴寺大殿 MAIN HALL, HUA-YEN SSU

金 1118-43 善化寺三聖殿 FRONT HALL SHAN-HUA SSU

金 1118-43 善化寺三聖殿 FRONT HALL SHAN-HUA SSU

金 1118-43 善化寺山門 MAIN GATE SHAN-HUA SSU

元 CA. 1260-80 陽和樓 YANG-HO LOU

明 1504 奎文閣 LIBRARY CONFUCIUS' TEMPLE

清 1733 工程做法 KUNG-CH'ENG TSO-FA CHÊ-LI

清 1776 文淵閣 WEN-YUAN KÊ

圖 38

歷代闌額普拍枋演變圖

38

Evolution of the *lan-e* and *p'u-p'ai fang*

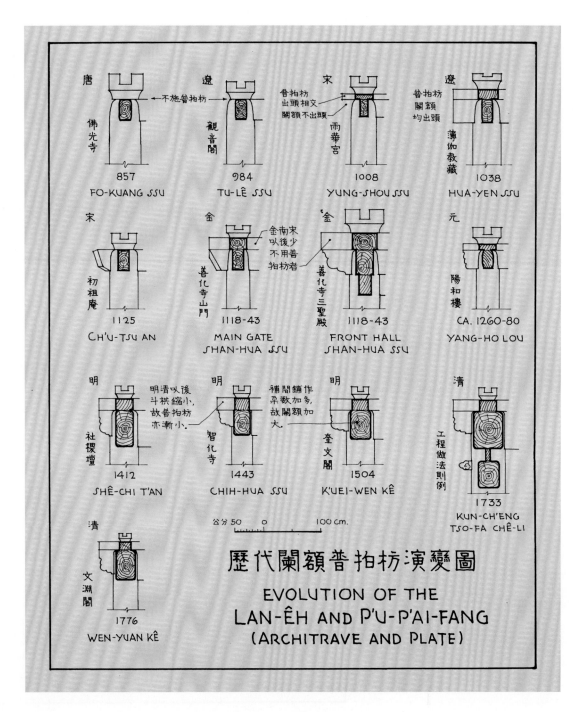

歷代闌額普拍枋演變圖

EVOLUTION OF THE
LAN-ÊH AND P'U-P'AI-FANG
(ARCHITRAVE AND PLATE)

一座獨特的建築——文殊殿

佛光寺唐代大殿的配殿文殊殿，是一棟面廣七間懸山頂的殿，貌不驚人（圖39）。其斗栱做法與隆興寺、晉祠相似。然而，其內部構架卻是個有趣的孤例。由於它那特殊的構架，其後部僅在當心間用了兩根內柱，致使其左、右柱的間距橫跨三間，長度竟達四十六英尺〔約14米〕，中到中。這樣大的跨度是任何普通尺寸的木料都達不到的，於是便採用了一個類似於現代雙柱式桁架的複合構架。從結構的角度來看，它不是一個真正的桁架，並沒有起到其設計者所預期的作用，以致後世不得不加立輔助的支柱。

圖 39

佛光寺文殊殿

a

全景

b

內景

39

Wen-shu Tien (Hall of Manjusri), Fo-kuang Ssu

a

General view

b

Interior, showing "queen-post" truss

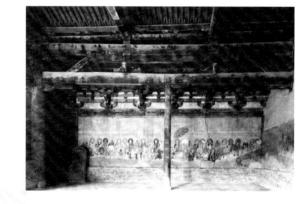

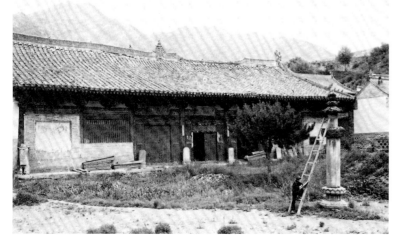

Framework resembling a Queen-post Truss to reinforce long lintel. Has highly decorative effect. Unique example.

Auxiliary post added later when 'truss' proved inadequate.

内額與由額之間以緯幕,义手,侏儒柱構作形似近代 queen-post truss 之構架,以輔内額承重,靈巧美觀,為僅見孤例。但仍不勝荷載,後世又加立小柱。

内額
义手
緯幕
侏儒柱
由額

縱斷面圖　LONGDITUDINAL SECTION

山西五台山
佛光寺文殊殿
HALL OF MANJUSRI, FO-KUANG SSŬ.
WU-T'AI SHAN, SHANSI

M. 5　0　　　　10公尺R

1　0　　　　5公R M.

平面縮尺 SCALE FOR PLAN　　断面縮尺 SCALE FOR SECTION

平面圖　PLAN

c

平面及縱斷面圖

c

Plan and longitudinal section

《營造法式》時代遺例

在現存的宋代建築中，其建造年代與《營造法式》最接近的是一座很小的殿——河南嵩山少林寺的初祖庵（圖40）。殿為方形，三間。其石柱為八角形，其中一柱刻有宋宣和七年字樣(1125)，距《營造法式》刊佈僅二十二年。其總體結構相當嚴格地依照了《法式》的規定，其斗栱更是完全遵循了有關則例。有一個次要的地方也反映了宋代建築的特徵，即踏道側面的三角形象眼，其厚度逐層遞減，恰如《營造法式》所規定的那樣。

由此往北，為當時金人統治地區，其中也有幾座約略建於這一時期的建築。如山西應縣淨土寺大殿（圖41），建於1124年〔金天會二年〕，距《營造法式》的刊行時間比初祖庵還要近一年。儘管有政治上和地理上的阻隔，這座建築的整體比例卻相當嚴格地遵守了宋代的規定。其藻井採取了《營造法式》中天宮樓閣的做法，是一件了不起的小木作裝修技術傑作。

山西大同善化寺的三聖殿和山門（圖42）建於1128至1143年〔金天會六年至皇統三年間〕，也在當時金人統治地區。三聖殿的補間鋪作也和較早的隆興寺摩尼殿和應縣木塔等處一樣，使用了斜栱，但卻已演變為一堆錯綜複雜的龐然大物，成了壓在闌額上的一個沉重負擔。闌額上的普拍枋也較早先的幾例更厚。殿的內部是徹上露明造，其斗栱的使用頗具實效。

善化寺山門在同類建築中可能是最為誇張的一個（圖43）。這個五間的山門顯然比某些小寺的正殿還要大。其斗栱較簡單，未用斜栱。這裡使用了當時北方已很少見的月樑。

南宋王朝與金同時。目前所知，在南方這一時期的木構建築唯一留存至今的，是江蘇蘇州道教建築玄妙觀的三清殿〔校註三〕。雖然它建於1179年〔南宋淳熙六年〕，距《營造法式》刊出年代不過七十來年，卻已把當時那種豪勁風格喪失了許多。與和它同時甚至更晚的北方建築比起來，它顯得過份雕琢，特別值得注意的是斗栱與整座建築的比例變小了。

〔校註三〕：解放後發現尚有福州華林寺大殿，建於五代錢弘俶十八年（964年）及余姚保國寺大殿，建於宋大中祥符六年（1013年）。

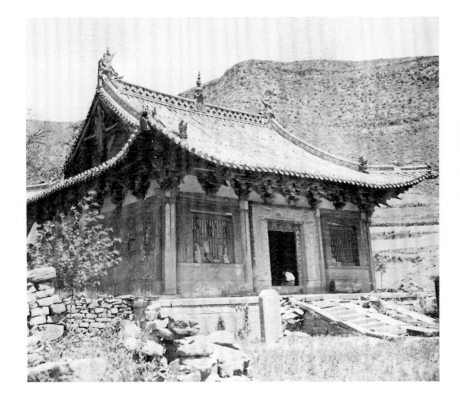

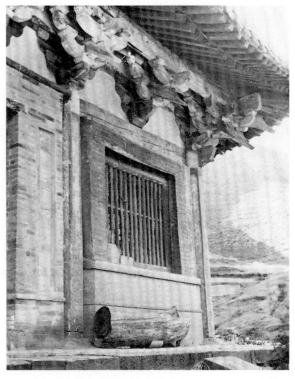

河南登封縣少林寺初祖庵　CH'U-TSU AN, SHAO-LIN SSU, TENG-FENG, HONAN

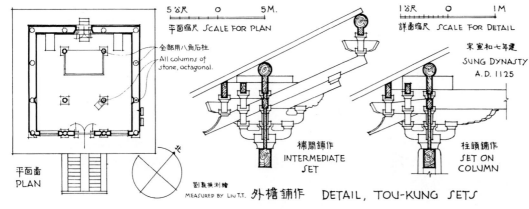

全部用八角石柱
All columns of stone, octagonal.

5公尺　O　5M.
平面縮尺 SCALE FOR PLAN

1公尺　O　1M
詳畫縮尺 SCALE FOR DETAIL

宋宣和七年建
SUNG DYNASTY
A.D. 1125

補間鋪作
INTERMEDIATE SET

柱頭鋪作
SET ON COLUMN

平面圖
PLAN

北

劉敦楨測繪
MEASURED BY LIU T.T.

外檐鋪作　DETAIL, TOU-KUNG SETS

圖 40

河南登封縣少林寺初祖庵　建於 1125 年

a

全景

b

正面細部

c

平面圖補間鋪作及柱頭鋪作

40

Ch'u-tsu An, Shao-lin Ssu, Sung Shan,
Teng-feng, Honan, 1125

a

General view

b

Detail of facade

c

Plan, and intermediate and column *tou-kung*

圖 41
山西應縣淨土寺大殿　建於1124
年
a
正面
b
藻井

41

Main Hall, Ching-t'u Ssu, Ying

Hsien, Shansi, 1124

a

Facade

b

Ceiling

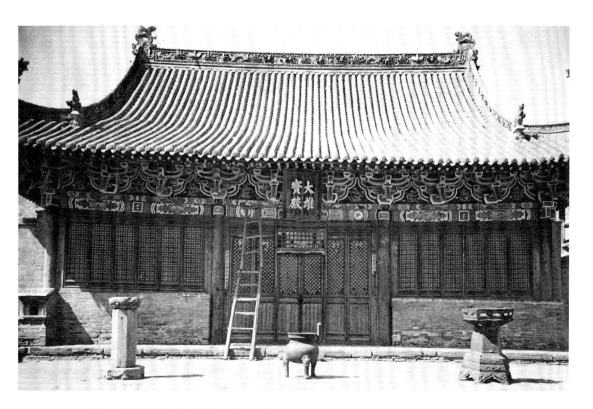

圖 42

山西大同善化寺三聖殿　建於 1128～
1143 年

a

全景

b

正面細部　其中可見補間鋪作中的斜栱

42

Front Hall, Shan-hua Ssu, Ta-t'ung,
Shansi, 1128～1143

a

General view

b

Detail of facade, showing diagonal
kung in intermediate bracket sets

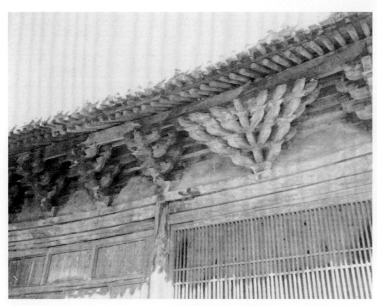

c

縱斷面圖

c

Longitudinal section

山西大同善化寺三聖殿

縱 斷 面

d
次間橫斷面圖

d
Cross section

山西大同善化寺
三聖殿

次間橫斷面

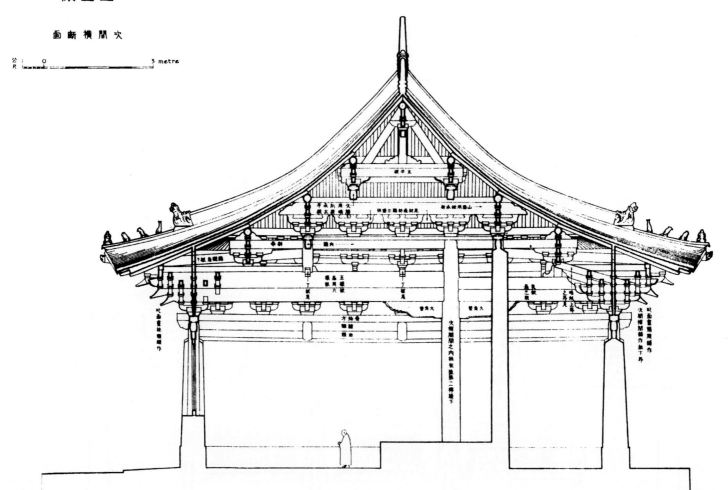

e

平面及樑架平面

e

Plan and roof framing

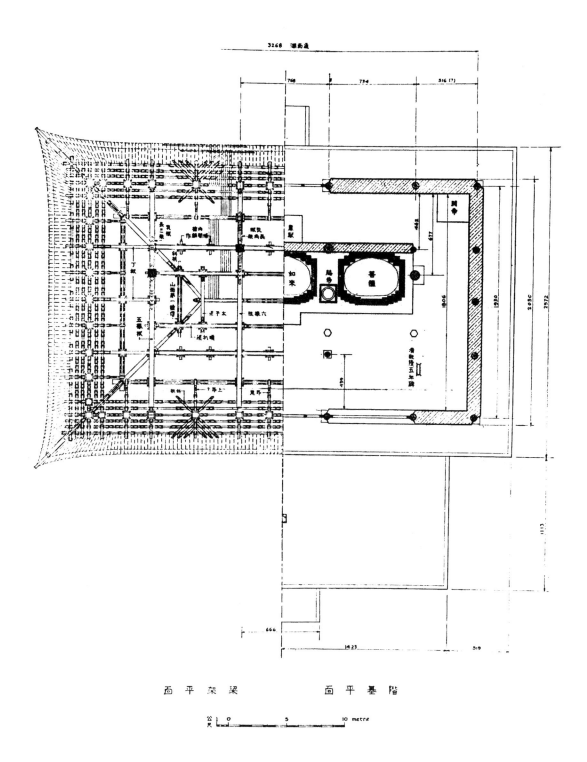

平基階　面平架梁

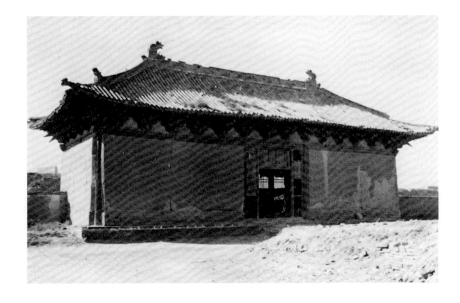

圖 43

善化寺山門　建於1128～1143年

a

全景

b

平面及斷面圖

43

Shan-men, Main Gate, Shan-hua

Ssu, 1128～1143

a

General view

b

Plan and cross section

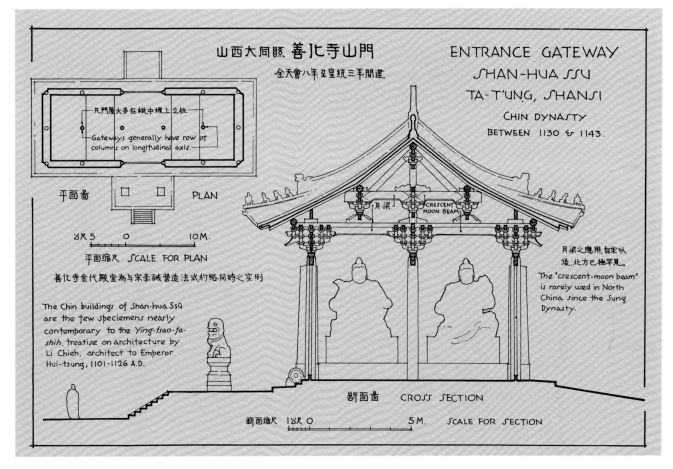

山西大同縣 善化寺山門

金天會八年至皇統三年間建

ENTRANCE GATEWAY
SHAN-HUA SSU
TA-T'UNG, SHANSI
CHIN DYNASTY
BETWEEN 1130 & 1143.

凡門屋大多在縱中線上立柱
Gateways generally have row of
columns on longitudinal axis.

平面圖　PLAN

尺 5　O　　　10 M.

平面縮尺 SCALE FOR PLAN

善化寺金代殿堂為與宋李誠營造法式約略同時之实例

The Chin buildings of Shan-hua Ssŭ
are the few speciemens nearly
contemporary to the Ying-tsao-fa-
shih, treatise on architecture by
Li Chieh, architect to Emperor
Hui-tsung, 1101-1126 A.D.

月梁

CRESCENT
MOON BEAM

月梁之應用,自宋以
後,北方已極罕見。

The "crescent-moon beam"
is rarely used in North
China since the Sung
Dynasty.

斷面圖　CROSS SECTION

斷面縮尺 尺 O　　　5 M.　SCALE FOR SECTION

醇和時期的最後階段

　　在北方和南方，都有相當一批建於醇和時期最後一百五十年間的建築實例留存了下來。在此期間，斗栱有了許多重要的變化。其一是假昂的普遍使用，其最早實例見於晉祠；另一是耍頭，即柱頭鋪作上樑的外端（螞蚱頭）的增大（圖37）。由於斗栱隨着時代的演變而縮小，依舊制應相當於一材的耍頭在結構上就顯得過於脆弱了。因此，從比例上說，這時期的耍頭就必須大於一材。而為了承受它，下面的華栱也得相應加寬。（到了《工程做法則例》出版的時代，即1734年〔清雍正十二年〕，柱頭鋪作上耍頭的寬度已擴大到40分，即四斗口，較之宋代的比例要大四倍。而最下一跳華栱的寬度也比舊制增大了一倍，即從10分增至20分，即二斗口。）

　　河北正定縣陽和樓，（約1250）〔金末或元初〕是醇和末期建築的一個極好實例。這是一座七間的類似望樓的建築，建於一座很高的磚台上，台下有兩條發券門洞，形若城門。樓台位於城內主要大道上，像是某種紀念性建築物（圖44）。其斗栱看去有如雙下昂，實際上柱頭鋪作兩跳昂都是假的，補間鋪作的昂則一真一假。闌額中段形似隆起，兩端刻作假月樑狀，當然實際上它並不是弓形的。這種做法尚可見於少數其他元代建築。

　　類似實例尚有河北曲陽縣北嶽廟的德寧殿(1270)〔元至元七年〕（圖45），

圖44
河北正定陽和樓　約建於 1250 年〔已毀〕
a
全景

44
Yang-ho Lou, Cheng-ting, Hopei, ca. 1250. (Destroyed)
a
General view

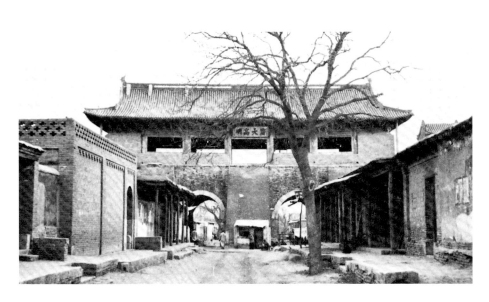

和山西趙城縣廣勝寺水神廟明應王殿，約1320年〔元延祐七年〕。〔山西趙城縣現已劃入
洪洞縣。〕後者飾有壁畫，作於1324年〔元泰定元年〕，其中有元代演劇場面。這種以世
俗題材作為宗教建築裝飾的實例是很少見的。

b

平面及斷面圖

b

Plan and cross section

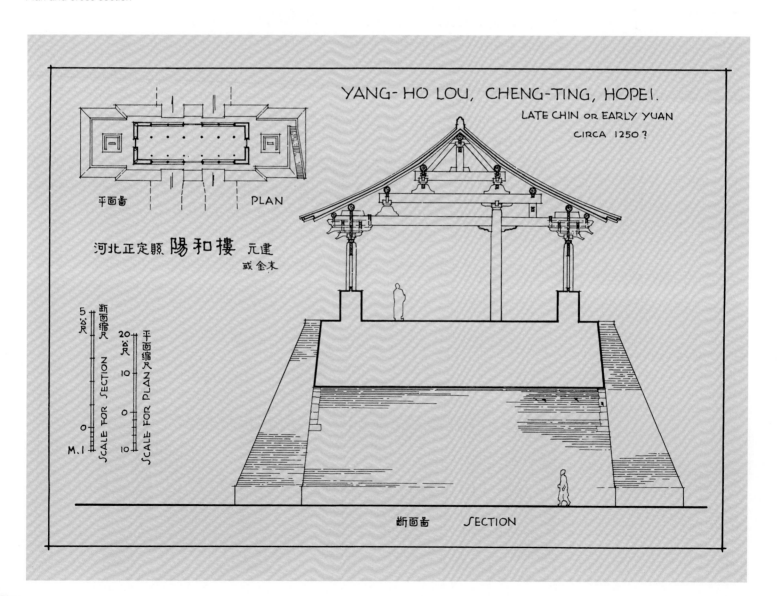

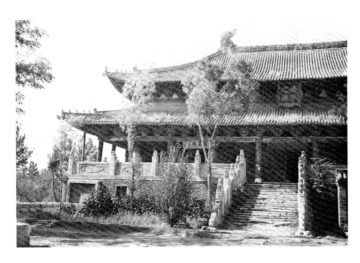

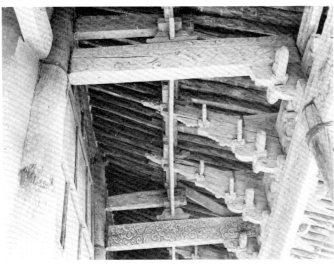

圖 45

河北曲陽北嶽廟德寧

殿，1270 年

a

全景

b

下簷斗栱

c

平面

45

Te-ning Tien, Main Hall, Pei-yueh

Miao, Ch'u-yang, Hopei, 1270

a

General view

b

Interior view of *tou-kung* supporting

porch roof

c

Plan

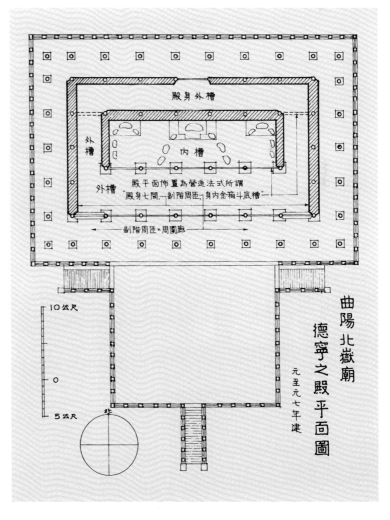

圖 46

山西趙城洪洞廣勝寺明應王殿〔水神廟〕約建於 1320 年

46

Ming-ying-wang Tien (Temple of the Dragon King),

Kuang-sheng Ssu, Chao-ch'eng, Shansi, ca. 1320

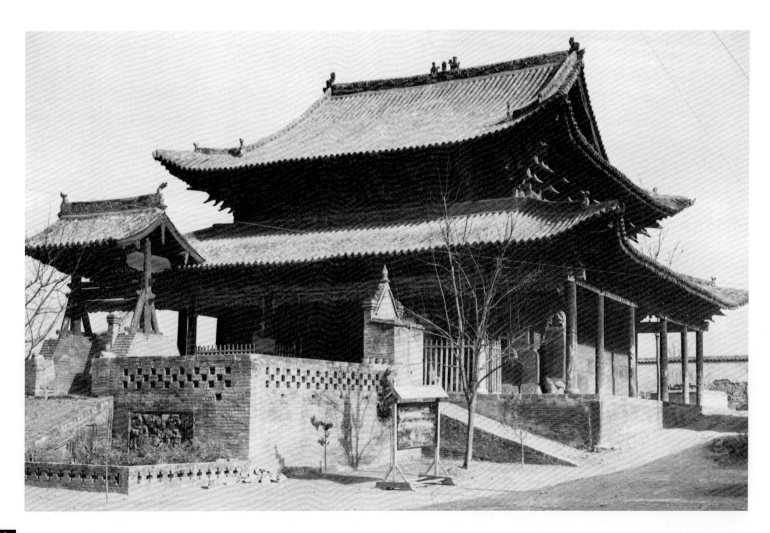

　　山西〔洪洞縣〕廣勝寺的上、下二寺是兩組使人感興趣的建築，它們全然不守常規（圖47）。在這些元末或明初的建築中可見到巨大的昂，它們有時甚至被用以取代樑。這種結構也曾見於晉南的某些建築，如臨汾的孔廟，但在其他地區和其他時期的建築中卻不曾見，所以，也可能純係一種地方特色。

　　浙江宣平縣延福寺大殿(1324～1327)〔元泰定間〕，是長江下游和江南地區少見的一處元代建築實例（圖48）。它那徹上露明造的樑架結構是複雜的大木作精品之一。它雖具有元代特徵，但其柔和輕巧卻與北方那些較為厚重的結構形成鮮明的對照。

　　地處西南的雲南省也有少數元代建築遺例。值得注意的是，這些邊遠省份的建築雖然在整體比例上常常趕不上東部文化中心地區的演變，但在模仿當時建築手法的某些細部方面卻相當敏銳。這些建築在整體比例上屬於十二或十三世紀的，在細部處理上卻屬於十四世紀的。

圖 47
山西趙城洪洞廣勝寺　約建於元末明初
a
山門

47
Kuang-sheng Ssu, Chao-ch'eng,
Shansi, late Yuan or early Ming
a
Main Gate

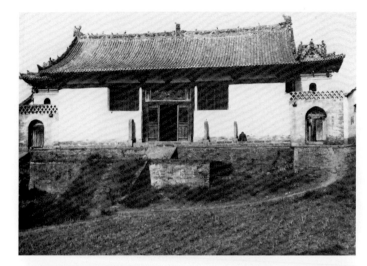

b

下寺前殿建於 1319 年〔元延祐六年〕

c

下寺前殿樑架　可見巨大的昂

b

Lower Temple hall, 1319

c

Lower Temple interior, showing huge *ang*

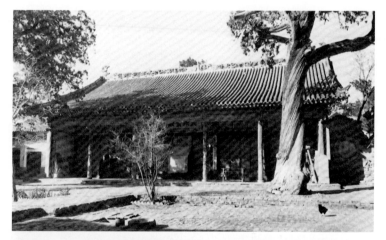

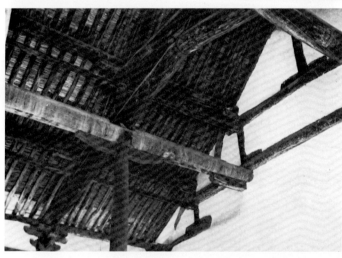

d

上寺前殿

e

上寺前殿樑架，圖中可見巨大的昂

d

Upper Temple hall

e

Upper Temple interior, showing huge *ang*

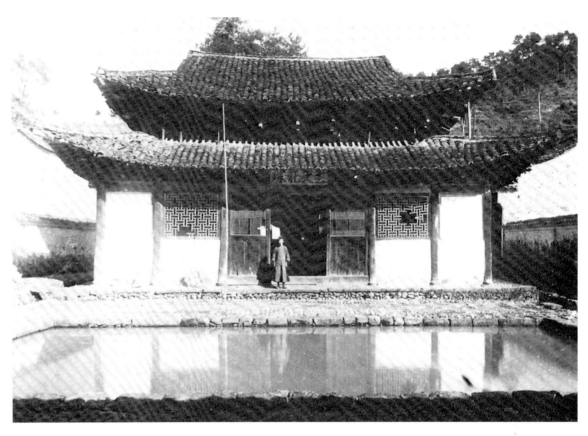

圖 48

浙江宣平延福寺大殿　建於 1324-1327 年

a

全景

b

樑架

48

Main Hall, Yen-fu Ssu, Hsuan-p'ing, Chekiang, 1324-

1327

a

General view

b

Interior view of *tou-kung*

羈直時期（約 1400 ～ 1912）

自十五世紀初（明王朝）定都北京時起，主要在宮廷建築中出現了一種與宋元時代迥然不同的風格。這種轉變來得很突然，彷彿某種不可抗拒的力量突然改變了匠師們的頭腦，使他們產生了一種全然不同於過去的比例觀。甚至在明朝的開國皇帝洪武年間(1368～1398)，建築還保留着元代形制。這種醇和遺風的最後範例，可以舉出山西大同的城樓(1372)〔洪武五年〕和鼓樓（可能也建於同年）以及四川省峨眉山飛來寺的飛來殿(1391)〔洪武二十四年〕。

在這個新都的建築中，斗栱在比例上的突然變化是一望而知的（見圖32）。在宋代，斗栱一般是柱高的一半或三分之一，而到了明代，它們突然縮到了五分之一。在十二世紀以前，補間鋪作從不超過兩朵，而現在卻增至四或六朵，後來甚至是七、八朵。這些補間鋪作不僅不能再以巧妙的出跳分擔出檐的荷載，而且連它們本身也成了闌額〔清稱額枋〕的負擔。過去，闌額的功能是聯繫多於負重，現在卻不得不加大尺寸以承受這額外的負擔。普拍枋〔清稱平板枋〕與下面的闌額已不再呈 T 字形，而是與後者同寬，有時甚至還要略窄，因為它上面那縮小了的斗栱中的纖小櫨斗〔清稱坐斗〕並不需要墊一條過寬的板材。

在斗栱本身的做法上，也有一些其他重大變化。由於大得不合比例的樑直接落到了柱頭鋪作上，那種帶長尾的昂已經無用武之地了。而在那些從外觀效果上需要昂的地方便一律用上了假昂。但是在補間鋪作的內面，昂尾卻被廣泛用作為一種裝飾性而非結構性的構件。昂尾上增加了許多華而不實的附加雕刻裝飾。特別是所謂三福雲，在宋代本是偶爾用於偷心華栱中的一根簡單的縱向翼狀構件，現在卻發展為附在昂尾上的雲朵。這種昂尾也不再是下端成喙狀而斜置着的下昂的上端了。現在的昂嘴已是華栱的延伸部分，成為一種假昂。而昂尾則是一些平置構件如要頭或襯枋頭（華栱上面的一根小枋）後面的延伸部分。當這種平置構件伸出一根往上翹的長尾時，它看起來有點像是曲棍球棍。它們已不再是支承檐檁的槓桿，反而成了一種累贅，要用外加的枋來支承。這

時的斗栱，除了柱頭鋪作而外，已成了純粹的裝飾品。

在支承屋頂的樑架中，已完全不用斗栱。尺寸比過去加大了的樑現已直接安放在柱頂或瓜柱上，檁則直接由樑頭來支承，不再借助於栱，也不用叉手或托腳支撐；而脊檁的荷載完全由壯實的侏儒柱來承擔。

柱的分配非常規則，以致建築的平面變成了一個棋盤形。在約 1400 年以後，極少有為了實用目的而抽減柱子以加大空間的作法。

永樂皇帝的陵墓〔明長陵〕

這種形式的建築現存最早的實物是河北省（今屬北京市）昌平縣明十三陵內明成祖〔永樂〕的長陵稜恩殿，建於 1403 ～ 1424〔永樂〕年間。明代後繼的諸帝后都葬在這一帶，但長陵的規模最大，獨據中央。

稜恩殿（圖49）為陵寢的主要建築，九間重檐，下有三層白石台基。它幾乎完全仿照永樂帝在皇宮中聽政的奉天殿（見下文）而建。其斗栱在比例上極小，但昂尾卻特長。補間鋪作有八攢之多，都是純裝飾性的。在這一時期的最初階級，這麼小的斗栱和這麼多的補間鋪作都是少見的。然而，這座建築的整個效果還是極其動人的。

圖 49
河北北京市昌平明長陵稜恩殿　建於
1403-1424 年
a
全景

49
Sacrificial Hall, Emperor Yung-lo's
Tomb, the Ming Tombs, Ch'ang-
p'ing, Hopei, 1403-1424
a
General view

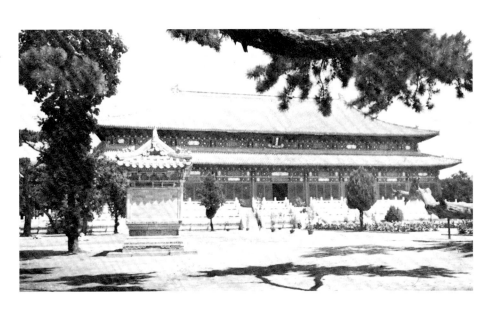

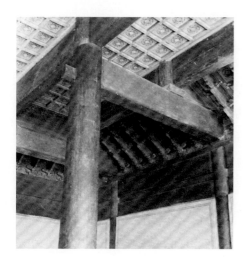

b

藻井及樑架細部

c

平面及斷面圖

b

Interior detail of ceiling and structure

c

Plan and cross section

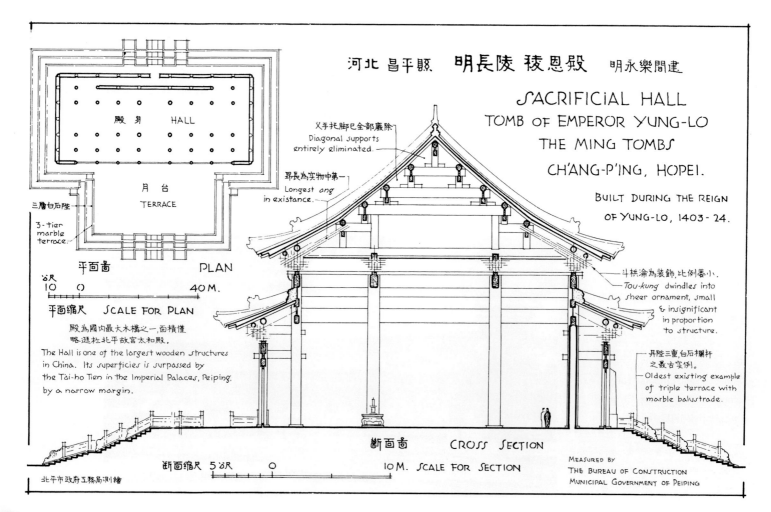

河北 昌平縣　明長陵 稜恩殿　明永樂間建

SACRIFICIAL HALL
TOMB OF EMPEROR YUNG-LO
THE MING TOMBS
CH'ANG-P'ING, HOPEI.

BUILT DURING THE REIGN
OF YUNG-LO, 1403 - 24.

殿身　HALL

月台　TERRACE

三層白石陛
3-tier
marble
terrace.

平面圖　PLAN

尺
10　0　　　40 M.

平面縮尺　SCALE FOR PLAN

殿為國內最大木構之一,面積僅
略遜於北平故宮太和殿.

The Hall is one of the largest wooden structures
in China. Its superficies is surpassed by
the Tai-ho Tien in the Imperial Palaces, Peiping,
by a narrow margin.

义手托脚巳全部嚴除
Diagonal supports
entirely eliminated.

昂長為實物中第一
Longest ang
in existance.

斗栱淪為裝飾,比例羞小.
Tou-kung dwindles into
sheer ornament, small
& insignificant
in proportion
to structure.

丹陛三重白石欄杆
之最古實例.
Oldest existing example
of triple terrace with
marble balustrade.

斷面圖　CROSS SECTION

斷面縮尺　5尺　　0　　　　10 M. SCALE FOR SECTION

北平市政府工務局測繪

MEASURED BY
THE BUREAU OF CONSTRUCTION
MUNICIPAL GOVERNMENT OF PEIPING

北京故宮中的明代建築

北京的明代皇宮是在元朝京城，即馬可‧波羅曾經訪問過的元大都的劫後廢墟上重建起來的。儘管已有五個半世紀之久，但其基本格局至今變化不大。雖然皇帝臨朝的主要大殿皇極殿〔明初稱為奉天殿，清代改稱為太和殿〕在明朝敗亡時曾被毀，但宮內仍有不少明代建築。其中，建於1421年〔明永樂十九年〕的社稷壇享殿——在今中山公園內——是最早的一處（圖50）。在這座建築上，斗栱仍為柱高的約七分之二，當心間只有補間鋪作六攢，其餘各間則只有四攢。宮內另一組值得注意的建築是重建於1545年〔明嘉靖二十四年〕的太廟，即祭祀皇族祖先的廟宇（圖51）。

故宮三大殿中的最後一座，原名建極殿〔後改稱保和殿〕，是1615年〔明萬曆四十三年〕在一次火災後重建的（圖52）。1644年明朝覆滅時故宮遭焚，1679年〔清康熙十八年〕故宮又一次失火，三大殿的前面兩座均被毀，獨建極殿幸免於難。此殿與清《工程做法則例》(1734)〔雍正十二年〕時期的其他建築，無論在整體比例上還是在細節上都大體相同，以致若非在藻井以上發現了每一構件上都有以墨筆標明的"建極殿"某處用料字樣，人們是很難確認它為清代以前遺構的。

山東曲阜孔廟奎文閣(1504)〔明弘治十七年〕，高二層，是明代官式做法的一個引人注意的實例（圖53）。但是，看來這種鶻直的風格影響所及並沒有超出北京以外多遠。切確地說，並未超出按宮廷命令和官式制度興建的那些建築的範圍以外。在清帝國的其他地區，匠師們要比宮廷建築師自由得多。全國到處都可以見到那種多少仍承襲着舊傳統的建築物，如四川梓潼縣文昌宮內的天尊殿〔建於明中葉〕和四川蓬溪縣鷲峰寺的建築群（始建於1443）〔明正統八年〕都是其中傑出的實例。

圖50
北京皇城內社稷壇〔今中山公園〕享殿
〔今中山堂〕建於1421年

50
Hsiang Tien, Sacrificial Hall, She-chi
T'an, Forbidden City, Peking, 1421

A Pictorial History of
Chinese Architecture

圖 像 中 國 建 築 史

圖 51

北京皇城內太廟　1545 年重建

51

T'ai Miao, Imperial Ancestral
Temple, Imperial Palace, Forbidden
City, Peking. Rebuilt 1545.

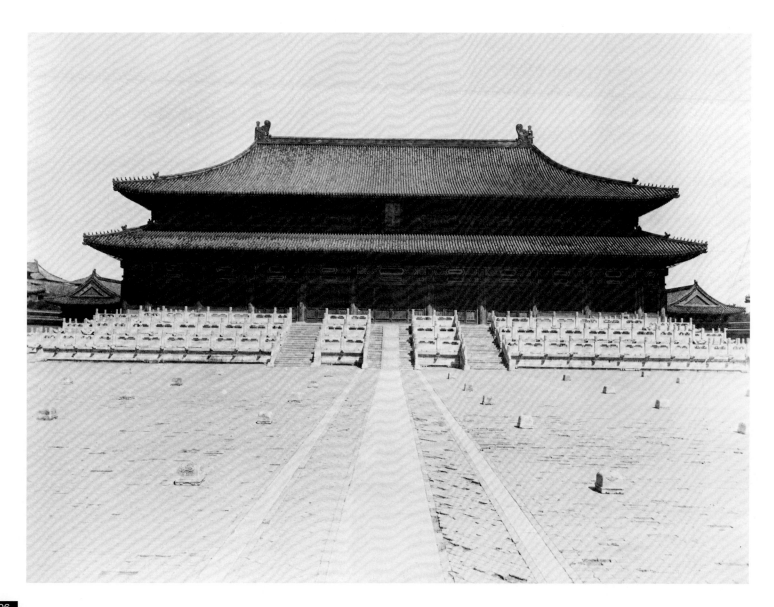

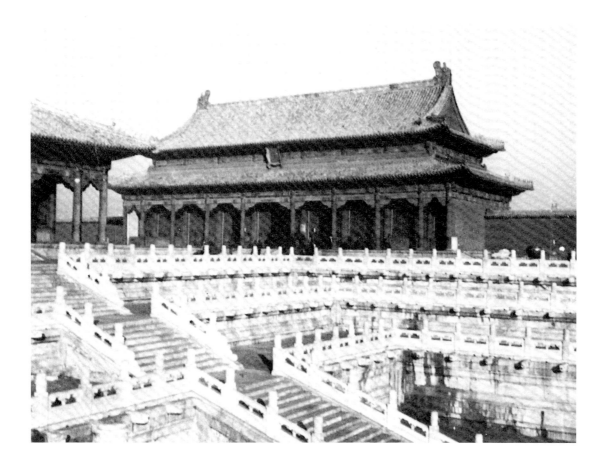

圖 52

北京故宮保和殿　建於 1615 年，〔原
圖註 "後來曾重建" 有誤〕

5 2

Pao-ho Tien (formerly Chien-chi
Tien), Imperial Palace, Peking, 1615.
Later rebuilt.

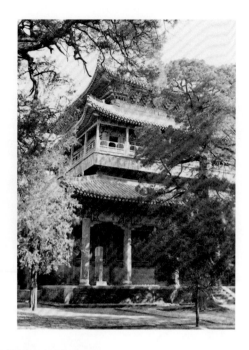

圖 53

山東曲阜孔廟奎文閣　建於1504年〔明

弘治十七年〕

a

全景

b

平面及斷面圖

53

Library, Temple of Confucius, Ch'ü-fu,

Shantung, 1504

a

General view

b

Plan and cross section

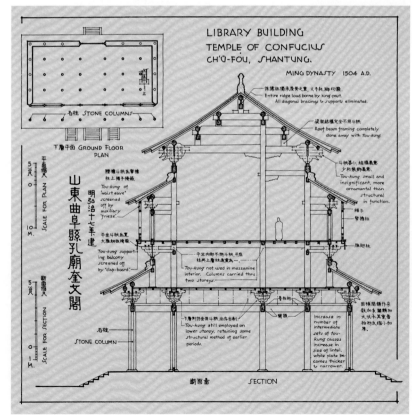

LIBRARY BUILDING
TEMPLE OF CONFUCIUS
CH'Ü-FOU, SHANTUNG.

MING DYNASTY 1504 A.D.

石柱 STONE COLUMNS

下層平面 GROUND FLOOR PLAN

平面圖尺 SCALE FOR PLAN

明弘治十七年建

山東曲阜縣孔廟奎文閣

斷面圖尺 SCALE FOR SECTION

整個柱圈承重於童柱，又將拱抽物除。
Entire ridge load borne by king-post.
All diagonal bracings & supports eliminated.

梁架結構完全不用斗拱。
Roof beam framing completely
done away with tou-kung.

斗拱甚小，結構意豐，
少起裝飾意意。
Tou-kung small and
insignificant, more
ornamental than
structural
in function.

腰檐斗拱為墊禮
柱上揭于擦栱。
Tou-kung of
'waist eave'
screened
off by
auxiliary
'frieze'.

平坐斗拱為翼
大鹏期枝揭起。
Tou-kung support-
ing balcony
screened off
by 'clap-board'.

平坐內部不施斗拱　平座
柱此上唐柱唐實此一。
Tou-kung not used in mezzanine
interior. Columns carried thru
two storeys.

椽子

擎檐柱

縣起柱

西檐間補作斗
数如多，關顯如
大以小其實者
拍初友縮小如
厚。

下層列仍金同斗拱曲布古制。
Tou-kung still employed on
lower storey, retaining some
structural method of earlier
periods.

石柱

STONE COLUMN

音枋初

關鍵

Increase in
number of
intermediate
sets of tou-
kung causes
increase in
size of lintel,
while plate be-
comes thicker
& narrower.

斷面圖　SECTION

北京的清代建築

清代(1644～1912)的建築只是明代傳統的延續。在1734年〔雍正十二年〕《工程做法則例》刊行之後，一切創新都被窒息了。在清朝二百六十八年的統治時期中，所有的皇家建築都千篇一律，這一點是任何近代極權國家都難以做到的。在紫禁城宮內、皇陵和北京附近的無數廟宇中的絕大多數建築都同屬這一風格（圖54～56）。它們作為一些單個建築物，特別是從結構的觀點來看，並不值得稱道。但從總體佈局來說，它卻舉世無雙。這是一個規模上碩大無朋的宏偉佈局。從南到北，貫穿着一條長約兩英里〔3公里左右〕的中軸線，兩邊對稱地分佈着綿延不盡的大道、庭院、橋、門、柱廊、台、亭、宮、殿等等，全都按照完全相同的，嚴格根據《工程做法則例》的風格建造，這種設計思想本身就是天子和強大帝國的最適當的表現。在這種情況下，由於嚴格的規則而產生的統一性成了一種長處而非短處。如果沒有這些刻板的限制，皇宮如此莊嚴宏偉之象也就無從表現了。

然而，這個佈局卻有一個重大缺陷，看來其設計者完全忽略了那些次要橫軸線，也許可以說是無力解決這個問題。甚至就在主軸線上各殿兩側佈置建築時，其縱橫軸線之間的關係也往往不甚協調。故宮內的各建築群幾乎都有這個問題，特別是中軸線兩側的各個庭院，儘管在它本身的四面圍牆之內是平衡得很好的——每一群都有一條與主軸線平行的南北軸線——但在橫向上卻與主軸線沒有明確的關係。雖然強調主軸線是中國建築佈局的突出特徵之一，這可以從全國所有的廟宇和住宅平面中看出。但幾乎難以置信的是，設計者怎能如此重視一個方向上軸線的對稱，同時卻全然無視另一方向上軸線的處理。

圖54

北京故宮西華門　建於清代

54

Hsi-hua Men, a gate of the Forbidden City, Peking, Ch'in dynasty

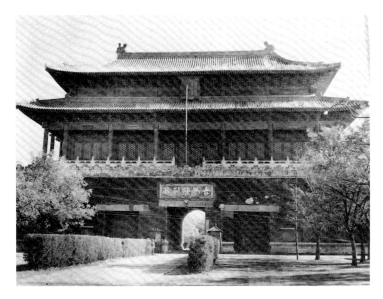

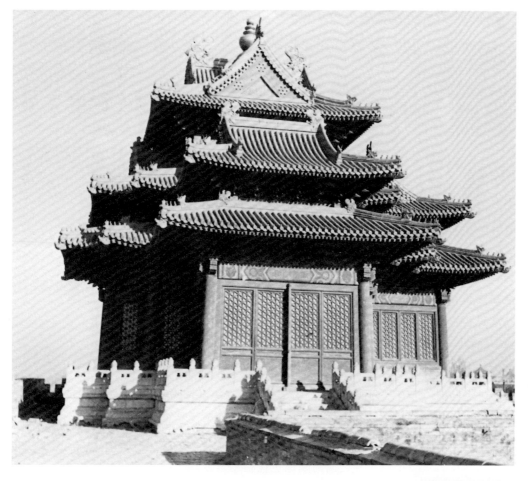

圖 55

北京故宮角樓　建於清代

a

全景

b

外檐斗栱

5 5

Corner tower of the Forbidden City, Peking,
Ch'ing dynasty

a

General view

b

Exterior *tou-kung*

圖56

北京故宮文淵閣　建於1776年〔清乾隆四十一年〕

a

正面細部

b

平面及斷面圖

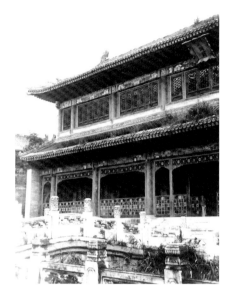

56

Wen-yuan Ke, Imperial Library,

Forbidden City, Peking, 1776

a

Detail of facade

b

Plan and cross section

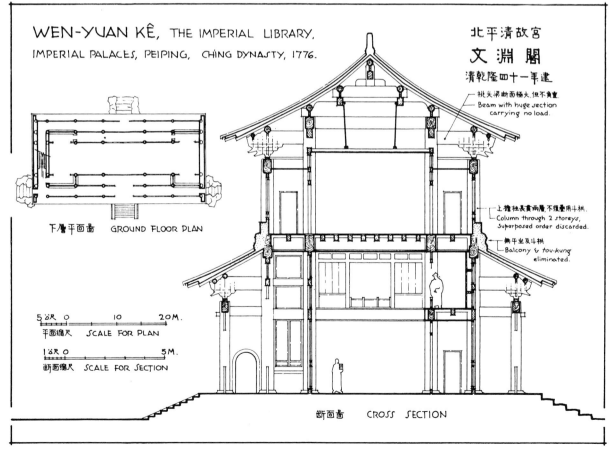

WEN-YUAN KÊ, THE IMPERIAL LIBRARY,

IMPERIAL PALACES, PEIPING, CHING DYNASTY, 1776.

北平清故宮

文淵閣

清乾隆四十一年建

挑尖梁斷面極大,但不負重
Beam with huge section carrying no load.

上檐柱長貫兩層,不僅疊用斗栱.
Column through 2 storeys, Superposed order discarded.

無平坐及斗栱
Balcony & tou-kung eliminated.

下層平面圖　GROUND FLOOR PLAN

5ʳⁿ 0　　10　　20M.
平面繩尺　SCALE FOR PLAN

1ʳⁿ 0　　　5M.
斷面繩尺　SCALE FOR SECTION

斷面圖　CROSS SECTION

A Pictorial History of Chinese Architecture
圖 像 中 國 建 築 史

圖 57

北京明清故宮三殿總平面圖

57

Imperial Palaces, Forbidden City,
Peking, Ming and Ch'ing dynasties.
Site plan.

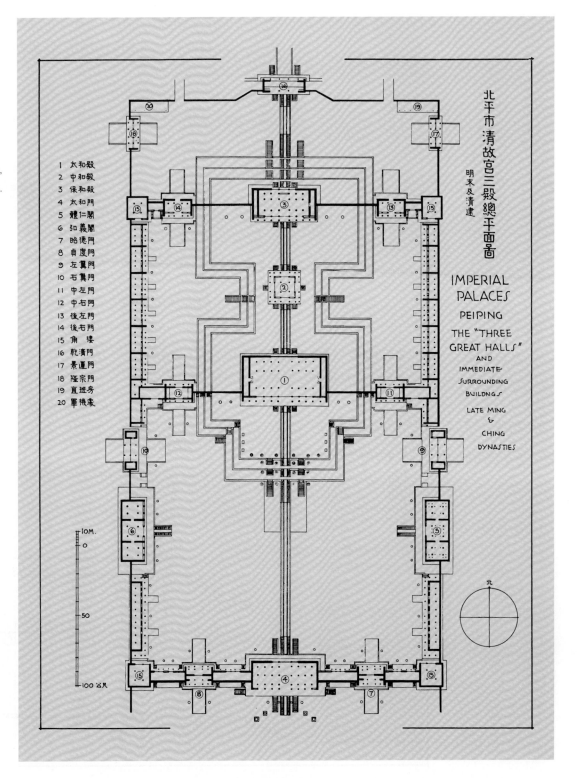

1　太和殿
2　中和殿
3　保和殿
4　太和門
5　體仁閣
6　弘義閣
7　昭德門
8　貞度門
9　左翼門
10　右翼門
11　中左門
12　中右門
13　後左門
14　後右門
15　角樓
16　乾清門
17　景運門
18　隆宗門
19　直班房
20　軍機處

北平市清故宮三殿總平面圖

明末及清建

IMPERIAL
PALACES
PEIPING
THE "THREE
GREAT HALLS"
AND
IMMEDIATE
SURROUNDING
BUILDNGS
LATE MING
&
CHING
DYNASTIES

北

10M.
0
50
100 公尺

太和殿是故宮中主要的聽政殿，也是整座皇城的中心，是各殿中最宏偉的一座單幢建築（圖58）。它共有六行柱子，每行十二根，廣十一間，進深五間，廡殿重檐頂，是中國現存古代單幢建築中最大的一座。殿內七十二根柱子排列單調而規整，雖無巧思，卻也頗為壯觀。大殿建在一個不高的白石階基上，下面則是三層帶有欄桿的石階，上面飾有極其精美的雕刻。殿為1679年〔康熙十八年〕火災後重建，其建造年代不早於1697年〔康熙三十六年〕。

這座巨型大殿的斗栱在比例上極小──不及柱高的六分之一。當心間的補間鋪作竟達八攢之多。從遠處望去幾乎見不到斗栱。大殿的牆、柱、門、窗都施以朱漆，而斗栱和額枋則是青綠描金。整座建築覆以黃色琉璃瓦，在北方碧空的襯托下，它們在陽光中閃耀出金色的光芒。白石階彷彿由於多彩的雕飾而激蕩着，那雄偉的大殿矗立其上，如一幅恢宏、莊嚴、絢麗的神奇畫面，光輝奪目而使人難忘。

這裡順便提一句，太和殿還裝備着一套最奇特的"防火系統"。在當心間屋頂下黑暗的天花上，供着一個牌位，上面刻有佛、道兩教的火神、風神和雷神的姓名和符咒，前面有香爐一尊、蠟燭一對，還有道教中象徵長生不老的靈芝一對。看起來這個預防系統似乎還很靈驗呢！

圖 58

北京故宮太和殿　重建於 1697 年〔清
康熙三十六年〕

a

全景

58

T'ai-ho Tien, Hall of Supreme
Harmony, Forbidden City, Peking,
1697

a

General view

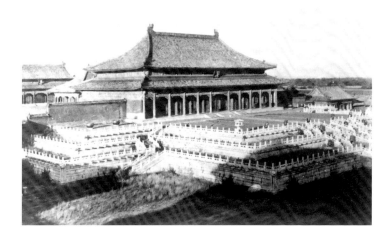

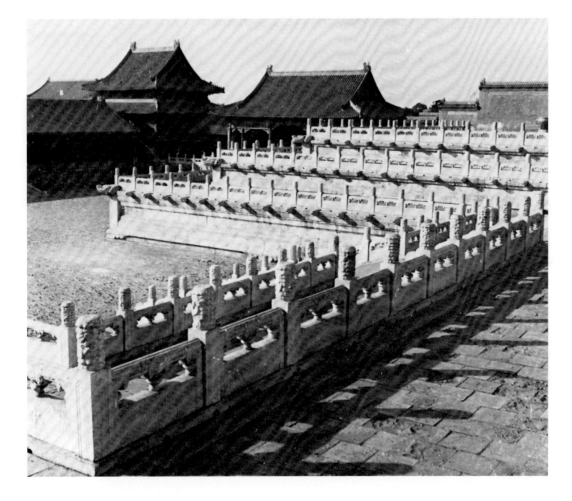

b
白石台基
c
藻井

b
Marble terraces
c
Ceiling

清代的另一座著名建築是天壇的祈年殿。殿為圓形，重檐三層，攢尖頂（圖59）。藍琉璃瓦象徵着天的顏色。這座美麗的建築也是建在三層有欄桿的白石台基之上的。現在這座大殿是1890年〔清光緒十六年〕重建的，原先的一座於前此一年被焚毀。

北京的護國寺是明、清時代一座典型的佛教寺廟。它始建於元代，但在清代曾徹底重建。寺內建築的佈局可使各進庭院由建築的兩側互通。寺廟中特有的鐘、鼓二樓被置於前院的兩側。全寺最後的一座元代建築現已完全坍毀，但卻是木骨土墼牆中一個令人感興趣的實例。

明、清兩代還建造了許多清真寺。但除了內部裝修的細部之外，它們與其他建築並無本質上的區別。

圖 59
北京天壇祈年殿　重建於 1890 年〔清光緒十六年〕

59

Ch'i-nien Tien, Temple of Heaven, Peking, 1890

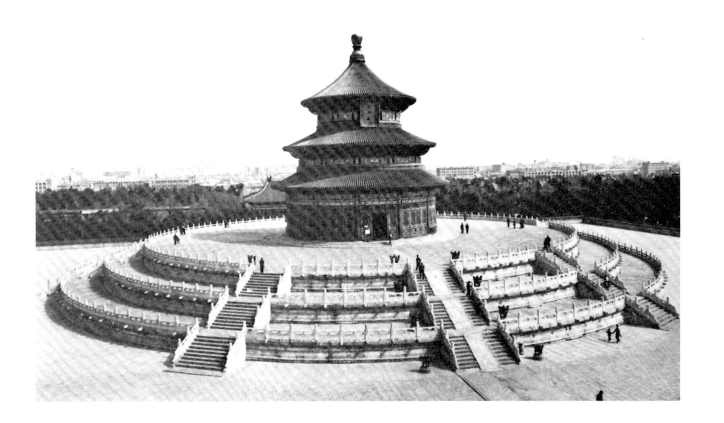

山東曲阜孔廟

　　山東曲阜縣〔今為市〕孔廟的大成殿（圖60）的建成年代(1730)〔雍正八年〕與《工程做法則例》的頒行幾乎同時，然而卻與書中規定頗有出入。它的雕龍石柱雖然很壯觀，但整個比例卻顯得有些生硬，為清代其他建築中所未見，無論那些建築是否由皇帝敕令所建。

　　曲阜孔廟自漢代以降就屬國家管理，是中國唯一一組有兩千餘年未間斷的歷史的建築物。現在孔廟是一個巨大的建築群，佔據了縣城的整個中心區。其佈局是宋代時定下的。圍牆之內包括了不同時期的眾多建築，可謂五光十色。其中最早的是建於金代，即1195年〔明昌六年，原文1196年有誤〕的碑亭，最晚的則建於1933年。其間的元、明、清三代，在這裡都有建築遺存。

圖 60

山東曲阜孔廟　建於1730年

a

大成殿正面

6 0

Temple of Confucius, Ch'u-fu,
Shantung, 1730

a

Ta-ch'eng Tien, Main Hall, facade

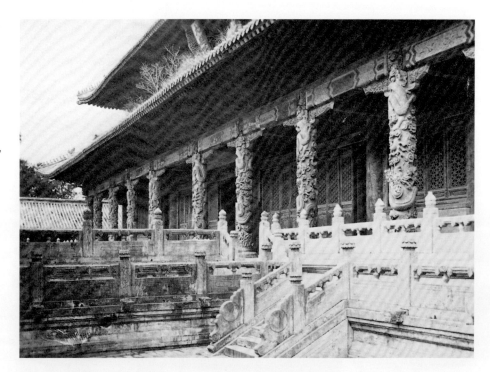

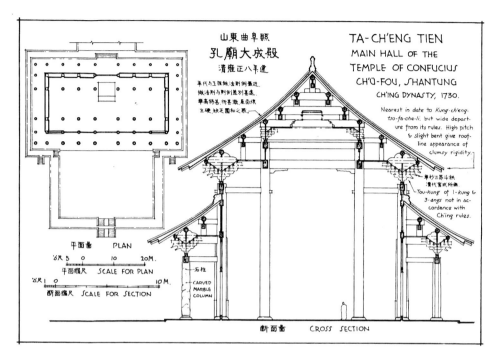

山東曲阜縣
孔廟大成殿
清雍正八年建

TA-CH'ENG TIEN
MAIN HALL OF THE
TEMPLE OF CONFUCIUS
CH'Ü-FOU, SHANTUNG
CH'ING DYNASTY, 1730.

Nearest in date to Kung-ch'eng-tso-fa-che-li, but wide departure from its rules. High pitch & slight bent give roof-line appearance of clumsy rigidity.

Tou-kung of 1-kung & 3-angs not in accordance with Ch'ing rules.

清代三昂式斗栱

平面圖 PLAN

平面縮尺 SCALE FOR PLAN

斷面縮尺 SCALE FOR SECTION

石柱
CARVED MARBLE COLUMN

斷面圖 CROSS SECTION

b

大成殿平面及斷面

c

全廟佈局

b

Main Hall, plan and cross section

c

Plan of entire compound

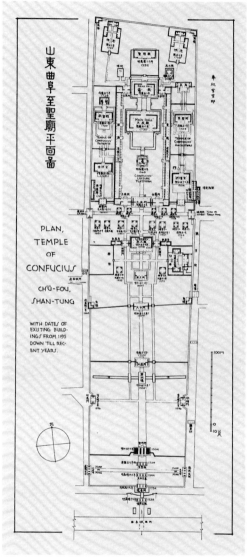

山東曲阜至聖廟平面圖

PLAN,
TEMPLE
OF
CONFUCIUS

CH'Ü-FOU,
SHAN-TUNG

WITH DATES OF
EXISTING BUILD-
INGS FROM 1195
DOWN TILL REC-
ENT YEARS.

d

碑亭平面及斷面圖

d

Stela pavilion, plan and cross

section, 1196

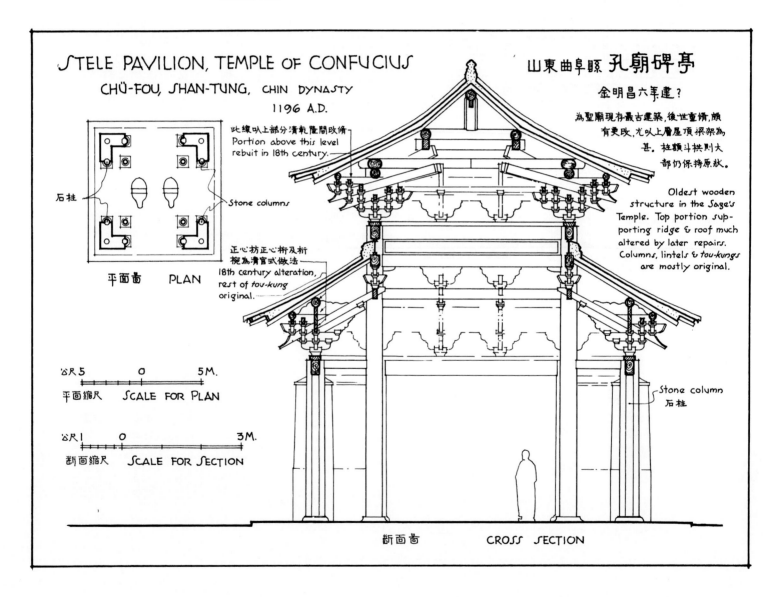

STELE PAVILION, TEMPLE OF CONFUCIUS
CHÜ-FOU, SHAN-TUNG, CHIN DYNASTY
1196 A.D.

山東曲阜縣 孔廟碑亭

金明昌六年建？

為聖廟現存最古建築,後世重修,頗
有更改,尤以上層屋頂梁架為
甚. 柱額斗拱則大
部仍保持原狀.

Oldest wooden
structure in the Sage's
Temple. Top portion sup-
porting ridge & roof much
altered by later repairs.
Columns, lintels & tou-kungs
are mostly original.

此線叭上部分清軌隆間改修
Portion above this level
rebuilt in 18th century.

石柱

Stone columns

正心枋正心桁及桁
椀為清官式做法
18th century alteration,
rest of tou-kung
original.

平面畵 PLAN

公尺 5 0 5M.

平面縮尺 SCALE FOR PLAN

公尺 1 0 3M.

斷面縮尺 SCALE FOR SECTION

Stone column
石柱

斷面畵 CROSS SECTION

南方的構造方法

在官式建築則例影響所不及之處，即使離北京不遠，由於採取了較為靈巧的做法，也使建築物的外觀看來更有生氣。這種現象在江南諸省尤為顯著。這種差異不僅是較暖的氣候使然，也是南方人匠心巧技所致。在溫暖的南方地區，無需厚重的磚、土牆和屋頂來防寒。板條抹灰牆，椽上直接鋪瓦，連望板都不用的建築隨處可見。木料尺寸一般較小，屋頂四角常常高高翹起，頗具愉悅感。然而，當這種傾向發展得過份時，常會導致不正確的構造方法和繁縟的裝飾，從而損害了一棟優秀建築物所不可缺少的兩大品質——適度和純樸。

住宅建築

雲南省的民居看來倒很巧妙地把南方的靈巧和北方的嚴謹集於一身了。它在平面佈局上有某種未見於他處的靈活性，把大小、功能各不相同的許多單元運用自如地結合在一起，並使其屋頂縱橫交錯。窗的佈局也富於浪漫色彩，上有窗檐，下有窗台，在體形組合上極具畫意。

就地取材的農村建築，如人們在浙江武義山區的農村中所見，在江南地區是有代表性的（圖61）。但在北方黃土高原地區，依土崖挖成的窰洞仍很普遍。在滇西滇緬公路沿線山區，有一種特別的木屋〔井幹式民居〕，其構造與斯堪的納維亞和美洲的木屋相似，但又具有某種地道的中國特色，尤其表現在其屋頂和門廊的處理上。這使人不得不承認，建築總是滲透着民族精神，即使是在如此偏遠地區偶然建造的簡陋小屋，也表現出這種情況（圖62）。

圖 61

浙江武義山區民居

61

Mountain homes, Wu-i, Chekiang

圖 62

雲南鎮南縣馬鞍山井幹構民居

62

Log cabin, western Yunnan, plans and elevations

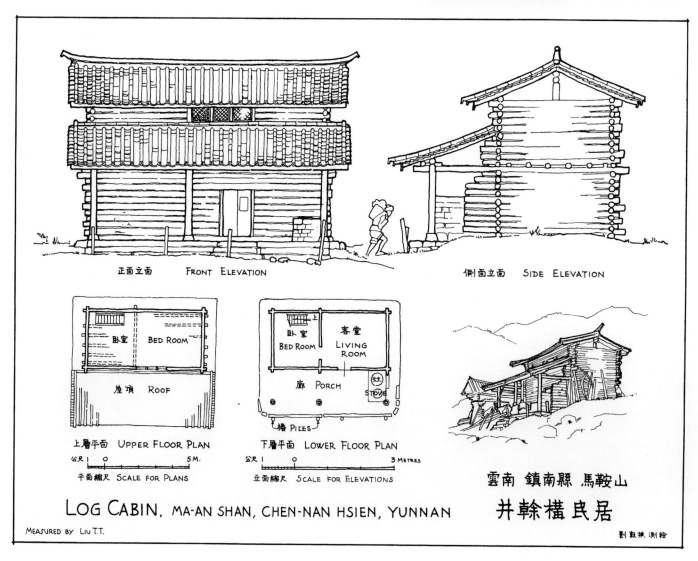

正面立面　FRONT ELEVATION

側面立面　SIDE ELEVATION

上層平面　UPPER FLOOR PLAN

臥室　BED ROOM

屋頂　ROOF

下層平面　LOWER FLOOR PLAN

臥室　BED ROOM

客堂　LIVING ROOM

廊　PORCH

灶　STOVE

樁　PILES

公尺 1　0　5 M.

平面縮尺　SCALE FOR PLANS

公尺 1　0　3 METRES

立面縮尺　SCALE FOR ELEVATIONS

LOG CABIN, MA-AN SHAN, CHEN-NAN HSIEN, YUNNAN

MEASURED BY LIU T.T.

雲南 鎮南縣 馬鞍山
井幹構民居

劉敦楨 測繪

佛　塔

在表現並點綴中國風景的重要建築中，塔的形象之突出是莫與倫比的。從開始出現直至今日，中國塔基本上是如上文曾引述的"下為重樓，上累金盤"，也就是這兩大部分——中國的"重樓"與印度的窣堵坡（"金盤"）的巧妙組合。依其組合方式，中國塔可分為四大類：單層塔、多層塔、密檐塔和窣堵坡。不論其規模，形制如何，塔都是安葬佛骨或僧人之所。

根據前引的那類文獻記載和雲岡、響堂山（圖17～19）、龍門石窟中所見佐證，以及日本現存的實物，可以看出早期的塔都是一種中國本土式的多層閣樓，木構方形，冠以窣堵坡，稱為刹。但匠師們不久就發現用磚石來建造這類紀念性建築的優越性，於是便出現了磚石塔，並終於取代了其木構原型。除應縣木塔（圖31）這唯一遺例之外，中國現存的塔全部為磚石結構。

磚石塔的演變（圖63）大致可分為三個時期：古拙時期，即方形塔時期（約500～900）；繁麗時期，即八角形塔時期（約1000～1300），雜變時期（約1280～1912）。與我們對木構建築的分期相似，這種分期在風格和時代特徵上必然會有較長時間的交叉或偏離。

圖 63

歷代佛塔型類演變圖

63

Evolution of types of the Buddhist pagoda

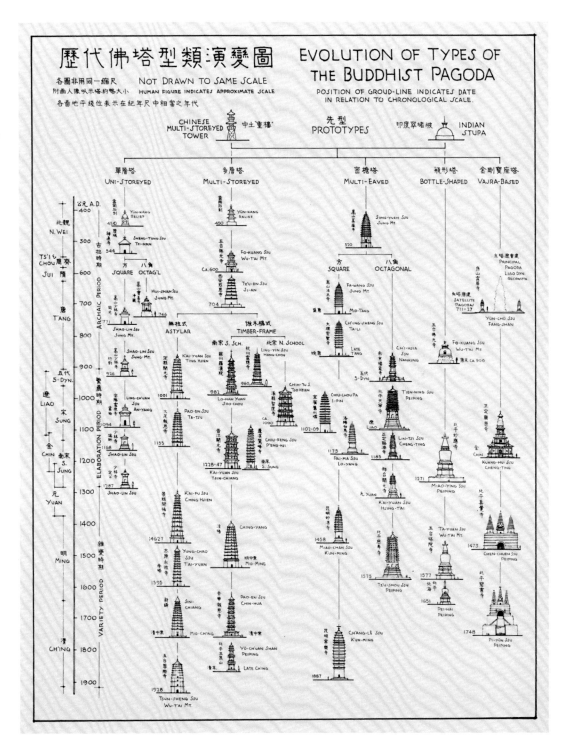

古拙時期（約 500 ～ 900）

這一時期大體始自六世紀初，直到九世紀末。其間歷經北魏、北齊、隋、唐諸代。其顯著特徵，除少數例外，均為方形、空心單筒，即塔成筒狀，內部不再用磚構分層分間（但可能有木製樓板、樓梯），如同一個封了頂的近代工廠的大煙囪。上述四種形式的塔中，前三種已在此期間內出現，並有很多實例。唯有塔的先型印度式窣堵坡，料想在此早期會有實物，但卻不曾見；儘管完全有理由相信，中國人此時已經知道了這一形式。這一點令人不解。

單層塔

除一例之外，單層塔都是僧人的墓塔。它們規模不大，看起來更像神龕而不像通常所說的塔。在雲岡石窟浮雕中，這種塔的形象甚多。其特徵是一方形小屋，一面有拱門，上面是一或兩層屋檐，再上覆以剎。

山東濟南附近神通寺四門塔（611）〔隋大業七年〕是中國最早的石塔，也是現存單層塔中最早和最重要的一座（圖64a）。但它決非這類塔的典型，因為它既不是墓塔，又不是空筒結構，而是一座方形單層亭狀石砌建築。中央為一方墩，四周貫通，四方各有一孔券門。在這一時期，塔的內部作如此處理的僅此孤例。但在十世紀以後，這卻成了塔的普遍形式。

山東長清縣靈崖寺慧崇禪師塔（約627～649）〔唐貞觀年間〕（圖64b）和建於771年〔唐大曆六年〕的河南嵩山少林寺同光禪師塔（圖64c）是這類單層墓塔的典型實例。

河南登封縣嵩山會善寺淨藏禪師塔是在建築方面具有極大重要意義的一個獨特的典型（圖64d, e）塔建於禪師圓寂(746)〔唐天寶五年〕後不久，為一棟較小的單層八角形亭式磚砌建築，下面有一個很高的須彌座。塔身外面在轉角處砌出倚柱，並有斗栱、假窗及其他構件。斗栱形制與雲岡及天龍山石窟中所見相近，但在每一櫨斗處伸出一根與栱相交的耍頭。八面闌額上各有一朵人字形補間鋪作。整座塔形為當時的典型形制；但八角形平面和須彌座卻是第一次出現，而自十世紀中葉以後，這兩者已成為塔的兩項顯著特徵。然而，在八世紀中期的建築上採用這些做法，卻是塔形演進中將發生重大變化的先兆。

圖 64
單層塔
a
山東濟南附近神通寺四門塔 544 年
建〔現已確證此塔建於 611 年〕

64

One-storied Pagodas
a
Ssu-men T'a, Shen-t'ung Ssu, near
Tsinan, Shantung, 544

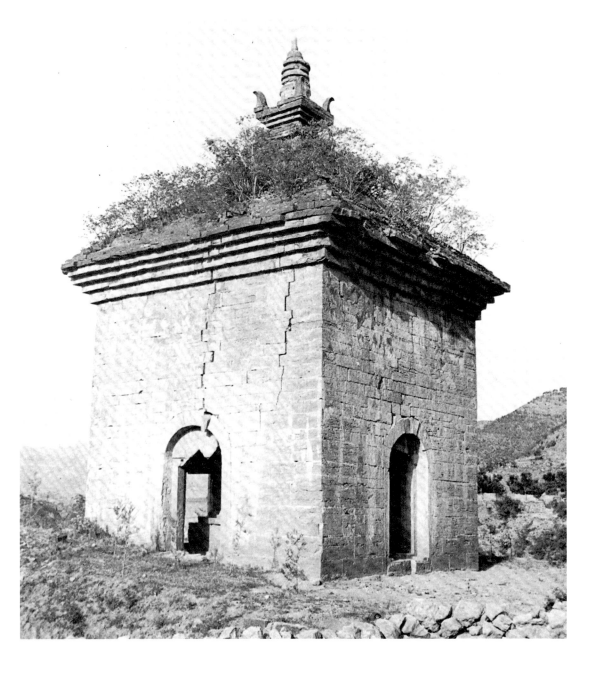

b

山東長清靈崖寺慧崇禪師塔

c

河南嵩山少林寺同光禪師塔

b

Tomb Pagoda of Hui-ch'ung, Ling-yen Ssu, Ch'ang-ch'ing, Shantung, ca. 627-649

c

Tomb Pagoda of T'ung-kuang, Shao-lin Ssu, Teng-feng, Honan, 771

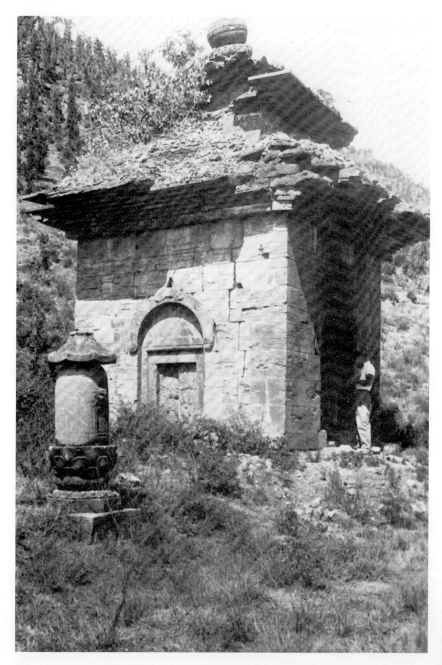

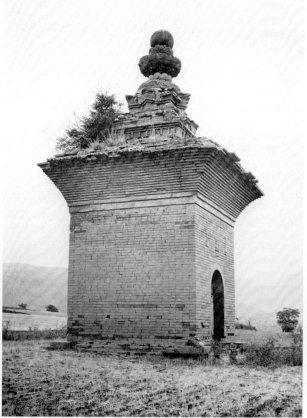

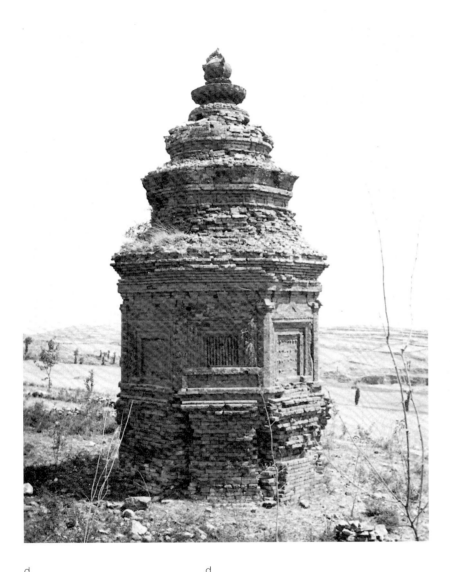

河南登封縣會善寺淨藏禪師塔

平面圖

2 古尺　　O　　IM.

d
河南登封縣會善寺淨藏禪師塔
e
平面圖
f
少林寺行鈞禪師墓塔建於926
年〔後唐天成元年〕

d
Tomb Pagoda of Ching-tsang, Hui-
shan Ssu, Teng-feng, Honan, 746
e
Tomb Pagoda of Ching-tsang, plan
f
Tomb Pagoda of Hsing-chun, Shao-
lin Ssu, 926

多層塔

　　多層塔是若干單層塔的疊加。這是雲岡石窟浮雕及圓雕中最常見的一種塔。各層的高度和寬度往上依次略減。現存磚塔外表常飾以稍稍隱起的倚柱，柱端有簡單的斗栱，是對當時木構建築的模仿。陝西西安慈恩寺大雁塔（圖65）是這種形式的塔中最著名的一座。其原構是七世紀中葉玄奘法師所獻，不久即毀，今塔建於701至704年〔唐武後長安間〕之際。這是一座典型的空筒狀塔，內部樓板及樓梯都是木構。塔面以十分細緻的浮雕手法砌出非常瘦長的扁柱，與豪勁粗大的塔身恰成鮮明對比。各柱上均僅有一斗，沒有補間鋪作。各層四面都開有券門，底層西面門楣上有一塊珍貴的石刻，描繪了一座唐代的木構大殿（圖22）。

　　在這種形式的塔中，還有兩個應當提到的例子，即西安市附近的香積寺塔和玄奘塔。前者建於681年〔唐永隆二年〕，在總體佈局和外牆處理上與大雁塔相似，但其補間也用單斗，牆上還有假窗（圖65c）。興教寺內的玄奘塔建於669年〔唐總章二年〕，是個只有五層的小塔，可能是這位大師的墓塔[校註四]。塔的底層外牆素平無柱，其上四層則隱起倚柱。在斗栱處理上，它與淨藏塔相近，櫨斗中有耍頭伸出，但耍頭外端呈直面。這座塔比淨藏塔早約七十年，是採用這種做法的最早實例（圖65d）。

　　山西五台山佛光寺中稱為祖師塔的那座多層塔，是一個極特殊的實例（圖65e）。它位於該寺唐代大殿南面，與殿相距不過幾步。六角形，兩層，下層上部砌斗一圈，斗上為蓮瓣檐，再上為疊澀檐；上層之下為平坐，平坐為須彌座形，用版柱將仰蓮座與下澀之間的束腰隔成若干小格。三檐均用蓮瓣。這種須彌座做法雖屬細節，卻是六世紀中、後期最典型的形式，甚至可用以作為判斷年代的一種標誌。如前所述，在多層木構建築中，平坐具有重要作用。因此，此處出現的平坐頗值得重視（圖65f）。

　　祖師塔的上層較富建築意味。轉角處都砌出倚柱，柱的兩端及中間都以束蓮裝飾，顯然係受印度影響。正面牆上還砌有假門，門券作火焰形，兩側牆上

校註四：原文中所註這兩塔的建造年代應互易，譯文已根據作者所著《中國建築史》改正，見《梁思成文集》（三）。

則砌出假直櫺窗，窗上白牆仍殘留着土朱色人字形補間鋪作畫迹，其筆法雄渾古拙，頗具北魏、北齊造像衣褶及書法的風格（圖65g）。

　　此塔建造年代已不可考。但從其須彌座、焰形券面束蓮柱、人字形補間鋪作和其他特徵來看，可以肯定是六世紀晚期遺構。

圖 65

多層塔

a

陝西西安慈恩寺大雁塔　建於701～704年

b

平面圖

65

Multi-storied Pagodas

a

Ta-yen T'a (Wild Goose Pagoda), Tzu-en Ssu, Sian, Shensi, 701-704

b

Ta-yen T'a, plan

西安慈恩寺大雁塔平面圖

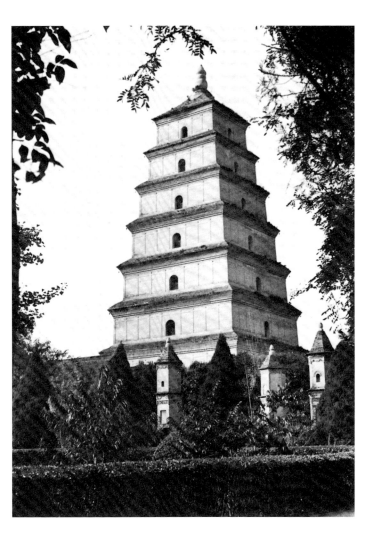

c

西安香積寺塔　建於681年

c

Hsiang-chi Ssu T'a, Sian, Shensi, 681

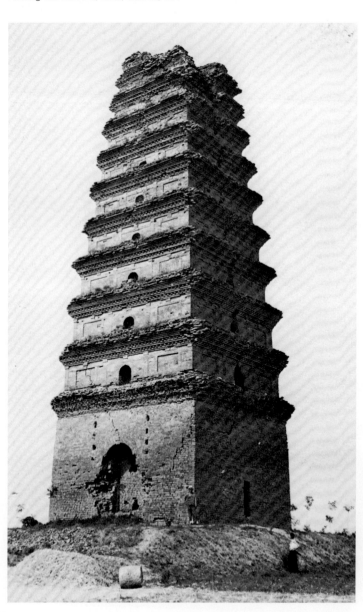

d

西安興教寺玄奘塔　建於
669 年

e

山西五台山佛光寺祖師塔約
　建於 600 年

d

Hsuan-tsang T'a, Hsing-
chiao Ssu, Sian, Shensi, 669

e

Tsu-shih T'a, Fo-kuang Ssu,
Wu-tai, Shansi, ca. 600

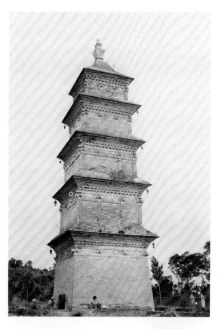

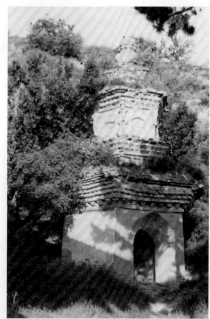

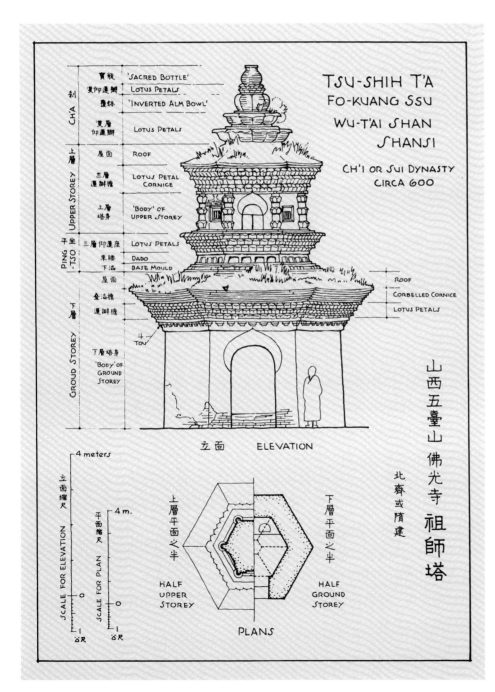

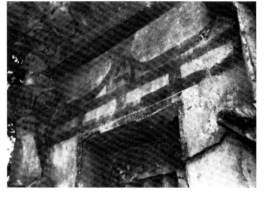

f

佛光寺祖師塔平面及立面

g

祖師塔二層窗的上方所繪斗栱

f

Tsu-shih T'a, plan and eleva-
tion

g

Tsu-shih T'a, painted *tou-kung*
over second-story window

密檐塔

圖 66

密檐塔

a

嵩嶽寺塔平面

66

Multi-eaved Pagodas

a

Plan of Sung-yueh Ssu T'a

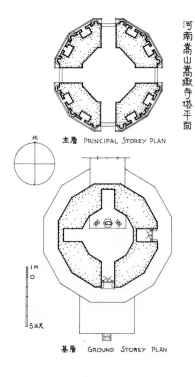

北

主層 PRINCIPAL STOREY PLAN

1M
0

5公尺

基層 GROUND STOREY PLAN

河南嵩山嵩嶽寺塔平面

密檐塔的特徵是塔身很高，下面往往沒有台基，上面有多層出檐。檐多為單數，一般不少於五層，也鮮有超過十三層的。各層檐總高度常為塔身的兩倍。習慣上，人們總是以檐數來表示塔的層數，於是，這類塔便被說成是"幾層塔"，其實這並不確切。從結構或建築的意義上說，這類塔的出檐一層緊挨一層，中間幾乎沒有空隙，所以我們稱之為"密檐塔"。

河南登封縣嵩山嵩嶽寺塔，建於520年〔北魏正光元年〕，是這類塔中的一個傑作，雖然並不典型。它有十五層檐，平面呈十二角形，是這方面的一個孤例。它的整個佈局包括一個極高的基座，上為塔身，塔身各角都飾有倚柱，柱頭仿印度式樣飾以垂蓮。塔壁四面開有券門，其餘八面各砌成單層方塔形的壁龕，凸出於塔壁外，龕座上刻有獅子。各層出檐依一條和緩的拋物線向內收分，使塔的輪廓顯得秀美異常。全塔是一個磚砌空筒，內部平面為八角形（圖66a, b）。塔內原有木製樓板和樓梯已毀，這使它從內部仰望竟像一個電梯井。

這一時期典型的密檐塔都呈正方形，下無台基，塔身外牆多為素面。這種塔最好的實例是建於八世紀早期的河南登封縣嵩山永泰寺塔和法王寺塔（圖66c, d）。

陝西西安薦福寺小雁塔建於707～709年〔唐景龍年間〕[校註五]，也屬於這一類型，但在其檐與檐之間狹窄的牆面上有窗（圖66e, f）。然而其出檐，尤其是上層出檐，與其內部的分層並不一致，因此不能表示其內部的層次。其主層與以上各"層"在高度上相差懸殊，這與多層塔有規則的分層迥然不同。所以必須正確地將它列入密檐塔一類。建於南詔時的雲南大理縣佛圖寺塔(820)和千尋塔（約850年）也同屬這一類型（圖66g-j）。

有不少唐代石塔也屬於密檐型。它們一般較小，高度很少超過二十五或三十尺〔8～9米〕。其出檐用薄石板，刻成階梯狀以模仿磚塔疊澀。主層的門多為拱門，券面作焰形，兩側並有金剛侍立。其典型遺例為河北〔北京市〕房山縣雲居寺主塔旁的四座小石塔(711～727)〔原文年代有誤，已改正〕。它們位於一座大塔台基的四角，成拱辰之勢（圖66k, 1）。這種五塔共一基座的形式後來在明、清時期十分普遍。

〔校註五〕：原文所註係建寺年代而非建塔年代，譯文按作者所著《中國建築史》改正，見《梁思成文集》（三）。

b

河南登封嵩山嵩嶽寺塔　建於 520 年

b

Sung-yueh Ssu T'a, Teng-feng, Sung Shan, Honan, 520.

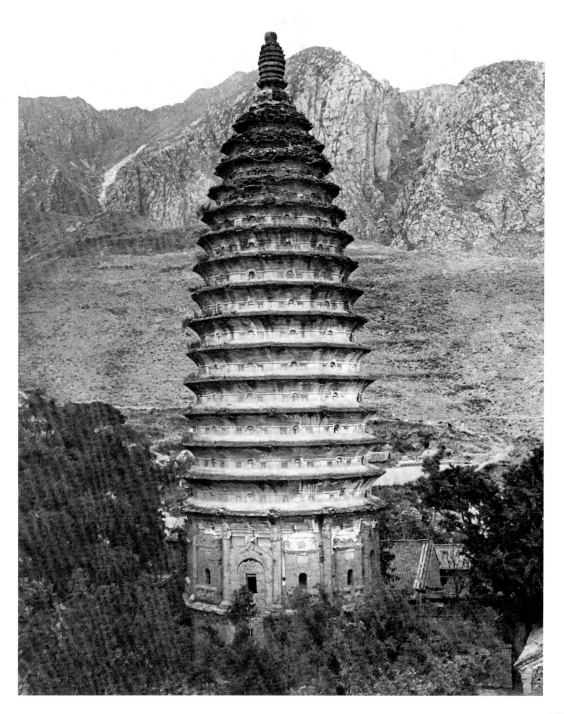

窣堵坡

　　約在十世紀末，出現了一種比前述任何類型都更具印度色彩的塔。塔身近半球形的印度窣堵坡式墓塔，在敦煌石窟壁畫中隨處可見。這一時期中的實例雖在新疆地區有不少，但在中原一帶卻罕見，唯山西五台山佛光寺內有一例。然而，後來窣堵坡終究還是在中國站住了腳。此點在下文中論及雜變時期時再談。

c

河南登封永泰寺塔　建於八世紀

d

河南登封法王寺塔　建於八世紀

c

Yung-t'ai Ssu T'a, Teng-feng, Honan, eighth century

d

Fa-wang Ssu T'a, Teng-feng, Honan, eighth century

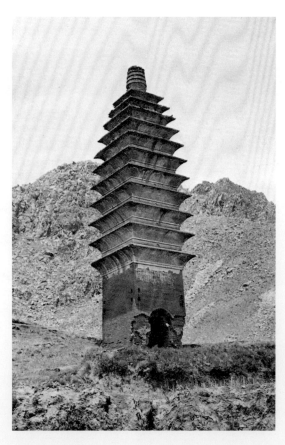

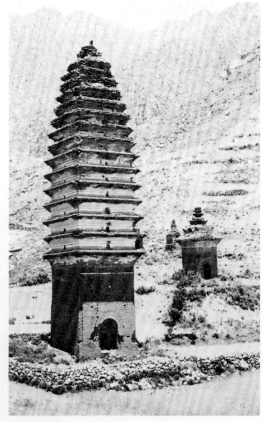

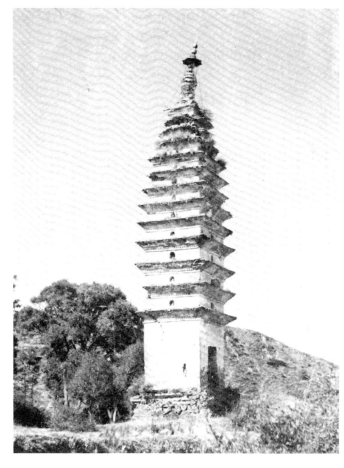

e
西安薦福寺小雁塔　建
於 707-709 年
f
薦福寺小雁塔平面

e
Hsiao-yen T'a, Chien-fu
Ssu, Sian, Shensi, 707-
709
f
Hsiao-yen T'a, plan

西安薦福寺小雁塔平面

g
雲南大理佛圖寺塔　建於 820(?) 年
h
佛圖寺塔平面

g
Fo-t'u Ssu T'a, Tali, Yunnan, 820(?)
h
Fo-t'u Ssu T'a, plan

雲南大理縣　佛圖寺塔　平面

i

雲南大理千尋塔　約建於850年

i

Ch'ien-hsun T'a, Tali, Yunnan, ca. 850

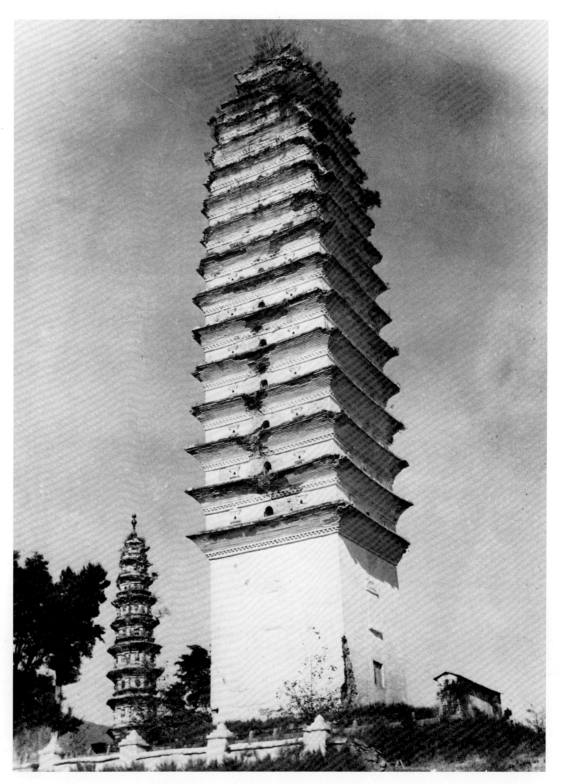

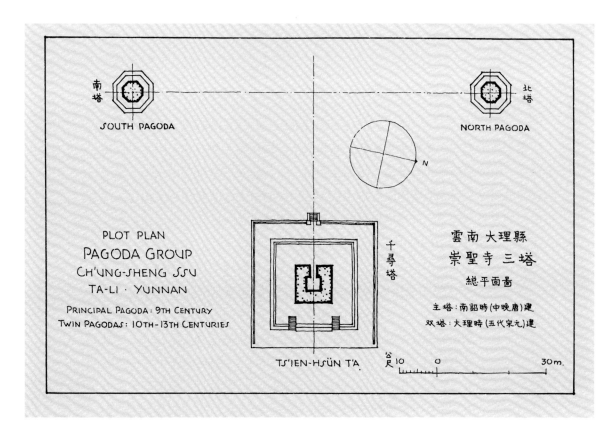

PLOT PLAN
PAGODA GROUP
CH'UNG-SHENG SSU
TA-LI · YUNNAN

PRINCIPAL PAGODA: 9TH CENTURY
TWIN PAGODAS: 10TH-13TH CENTURIES

南塔　SOUTH PAGODA

北塔　NORTH PAGODA

N

千尋塔　TS'IEN-HSÜN T'A

雲南 大理縣
崇聖寺 三塔
總平面圖

主塔：南詔時（中晚唐）建
双塔：大理時（五代宋元）建

公尺 10　0　30 m.

j
雲南大理縣崇聖寺三塔總平面
圖

k
北京房山雲居寺石塔　圖中可
見四座唐代小石塔（建於711-
727）中之兩座及主塔基座　主
塔係遼代所建〔原圖註中後一年
代有誤，已根據圖63註改正〕

l
房山雲居寺唐代小石塔細部

j
Ch'ien-hsun T'a and twin pagodas, Tali,
site plan

k
Stone Pagodas of Yun-chu Ssu, Fang
Shan, Hopei, showing two of four small
T'ang pagodas (711-722) and base of
large central pagoda, a Liao substitu-
tion

l
Detail of a small T'ang pagoda, Yun-
chu Ssu, Fang Shan

繁麗時期（約 1000 ～ 1300）

繁麗時期大體開始於十世紀末，結束於十三世紀末，即五代、兩宋以及遼金時期。這個時期塔的特徵是：平面呈八角形，並開始用磚石在塔內砌出橫向和豎向的間隔，形成迴廊和固定的樓梯。這種間隔與過去的筒形結構相比，使塔的內觀大異其趣。但這種構思也並非新創，因為早在六世紀中期，它就曾一度出現於神通寺的四門塔中（圖 64a）。

現存最早的八角形塔是 746 年〔唐天寶五年〕所建淨藏禪師墓塔（圖 64d, e），這也是第一次真正表達了英文中 Pagoda 一詞按其讀音來講的確實含意。人們一直弄不清這個怪字的字源從何而來。看來最合理的解釋是：那無非是按中國南方發音讀出的漢字 "八角塔" 的音譯而已。在本書〔英文本〕中，有意使用了英文中已有的 Pagoda 一詞而不用漢字音譯為 t'a。這是因為，在一切歐洲語言裡，都採用這個詞作為這種建築物的名稱，它已經被收入幾乎所有歐洲語種的字典之中，作為中國塔的名稱。這一事實，也可能反映了當西方人開始同中國接觸時，八角塔在中國已多麼流行。

這個時期塔的外部特徵是日益逼真地模仿着木構建築。柱、枋、繁複的斗栱、帶椽的檐、門、窗以及有欄桿的迴廊等等，都在磚塔上表現出來。因此，這一時期的多層塔和密檐塔看起來與其早期的先型已有很大區別。

單層塔

在古拙時期風行一時的單層塔到了唐末以後已日趨罕見。僅存的十二世紀以後的幾例，平面都作方形。這種石室式的塔都築於須彌座上，這種做法為唐代所未見。塔上的入口過去直通塔內，現在都作成了門，上有成排門釘及鋪首。這類典型墓塔實例有河南嵩山少林寺中的普通禪師塔(1121)〔宋宣和三年〕、行鈞禪師塔(926)〔後唐天成元年〕（圖 64f）和西堂禪師塔(1157)〔金正隆二年，原文年代有誤〕。

多層塔

圖 67

華北地區仿木構式多層塔

a

河北易縣千佛塔〔已毀於抗日戰爭時期〕

67

Multi-storied Pagodas of the Timber-

frame Subtype, North China

a

Ch'ien-fo T'a, I Hsien, Hopei

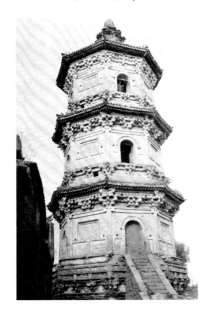

當單層塔逐漸消失的時候，高塔也在發生變化。八角形的平面已成為常規，而方形的倒成了例外。原來在塔的內部被用來分隔和聯通各層的木質樓板和樓梯已被磚石所取代。最初匠師們的膽子還小，他們把塔造得如同一座實心磚墩，裡面只有狹窄的通道作為走廊和樓梯。但在藝高膽大之後，他們的這種磚砌建築便日趨輕巧，各層的走廊越來越寬，最後竟成為一棟有一個磚砌塔心和與之半脫離的一圈外殼的建築物，兩者之間僅以發券或疊澀砌成的樓面相連。

這時期的多層塔又可分為兩個子型，即仿木構式和無柱式，前者還可再分為北宗遼式和南宗宋式。

遼式仿木構式可以說是山西應縣佛宮寺塔(1056)〔遼清寧二年〕，即中國現存唯一的一座木塔（圖 31）的磚構仿製品。在河北的典型實例有建於 1090 年〔遼大安八年〕的涿縣雙塔〔即雲居寺塔（俗稱北塔）及智度寺塔（俗稱南塔），原文及附圖英文標題均有誤，譯文已改正〕（圖 67b, c）和易縣的千佛塔（圖 67a）。

此外，在熱河〔今內蒙古自治區〕、遼寧等地也有若干遺例。它們對於木塔的忠實模仿一望可知，其比例上的唯一區別僅在於因材料所限而出檐較淺。

河北正定縣廣惠寺華塔屬於仿木構式，因其外形華麗而得名，並成為孤例（圖 67d, e）。這是一座八角形磚砌結構，平面佈局多變，組合奇妙；其外表模仿木構，塔的上部有一個裝飾非常奇特的高大圓錐體；底層四角有四座六角形單層塔相聯。這一特異佈局可能是由房山縣雲居寺塔群變化而來。華塔建築的確切年代已不可考，但從其所仿木構的特徵來看，當是十二世紀末或十三世紀初的遺物。

北方仿木構式塔的另一個罕見的例子是房山雲居寺北塔中央的主塔（圖 67f）。其四角有較早的唐代小石塔圍繞。這座塔只有兩層，顯然是應縣木塔類型的一個未完成的作品。塔頂為一巨型窣堵坡，有一個半球形的塔肚子和一個龐大圓錐形的"頸"〔十三天〕。塔的下面兩層無疑是遼代所建，但上部建築的年代可能稍晚。

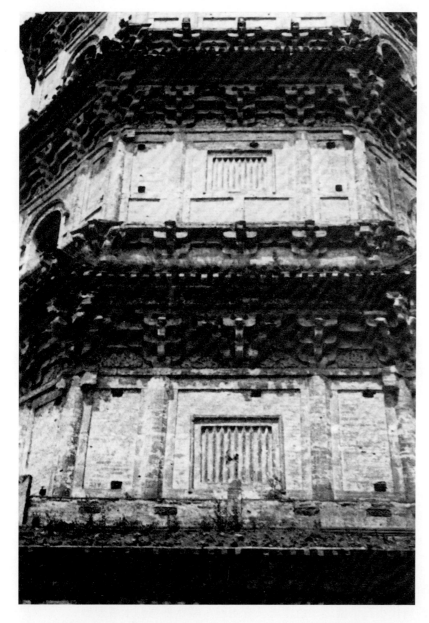

b

河北涿縣雲居寺塔細部

c

涿縣雲居寺塔

b

Detail of North Pagoda, Yun-
chu Ssu, Cho Hsien

c

North Pagoda of the Twin Pa-
godas of Yun-chu Ssu, Cho
Hsien, Hopei, 1090

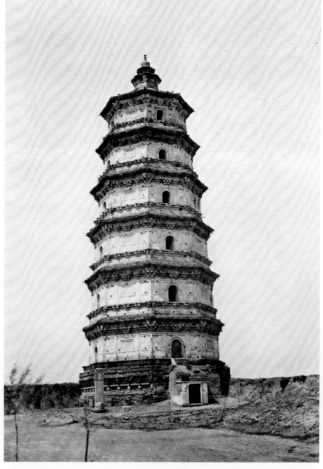

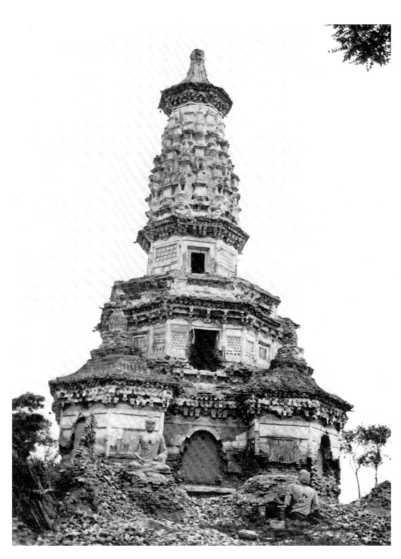

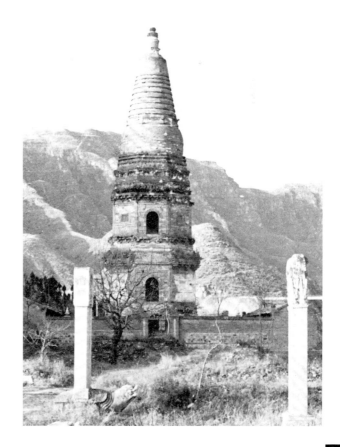

d

河北正定廣惠寺華塔　約建於 1200 年〔已毀〕

e

華塔平面圖

f

北京房山雲居寺北塔　建於遼代

d

Hua T'a (Flowery Pagoda), Kuang-hui Ssu, Cheng-ting, Hopei, ca. 1200.
(Destroyed)

e

Hua T'a, plan

f

Pei T'a (North Pagoda), Yun-chu Ssu, Fang Shan, Hopei, Liao dynasty

河北正定縣廣惠寺華塔平面圖

比尺 5　　0　　　　10 M.

南宋仿木構式塔在長江下游十分普遍。最早實現為浙江杭州的三座小型石塔。和閘口火車站院內的白塔。它們通高約十三英尺〔約4米〕實際是塔形的經幢。其雕飾十分精美，無疑是對當時木構的忠實模仿。

南方型真正的塔的實例有江蘇蘇州〔吳縣〕羅漢院的雙塔(982)〔北宋太平興國七年〕，和虎丘塔（圖68c-g）。與同期的北方型相比，它們在通體比例上顯然較為纖細。這一特點由於塔頂有細長的金屬剎，而塔下又沒有高的須彌座而顯得更為突出。從細部上看，這類塔的柱較短，但柱身卷殺微弱；斗栱較簡單，第一跳偷心，又不用斜栱。在層數不多的疊澀檐內，用菱角牙子以象徵椽頭。因而出檐很淺，使塔在輪廓上迥然不同於北方型。

福建省晉江〔泉州市〕的鎮國寺和仁壽塔(1228～1247)〔南宋理宗朝〕是南方仿木構式的石塔，它們模仿木構形式極為忠實。由於這類塔幾乎全係磚構，這兩座石塔便成了難得的實例。

無柱式即立面不用柱的塔主要是北宋形制。其遺例大多在河南、河北、山東諸省，其他地區較少見。這類塔的特點是牆上完全無倚柱，但常用斗栱。有些例子以磚砌疊澀出檐。斗栱不一定明顯分朵，而常是排成一行，成為檐下一條明暗起伏相間的帶。在大多數情況下，牆的上方都隱出闌額以承斗栱。

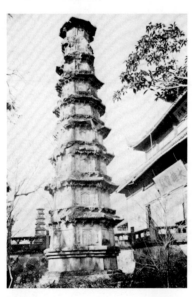

圖 68

華南仿木構式多層塔

a

浙江杭州靈隱寺雙石塔　建於960年

68

Multi-storied Pagodas of the Timber-frame Subtype, South China

a

Twin Pagodas, Ling-yin Ssu, Hangchow, Chekiang, 960

b

靈隱寺雙石塔細部

c

江蘇吳縣羅漢院雙塔　渲染圖

b

Detail of one Twin Pagoda, Ling-yin Ssu

c

Twin Pagodas, Lo-han Yuan, Soochow, Kiangsu, 982, rendering.

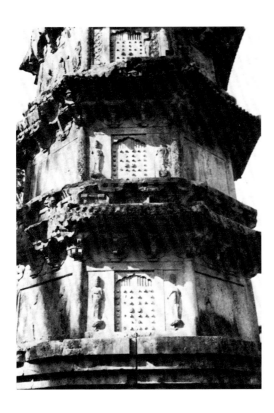

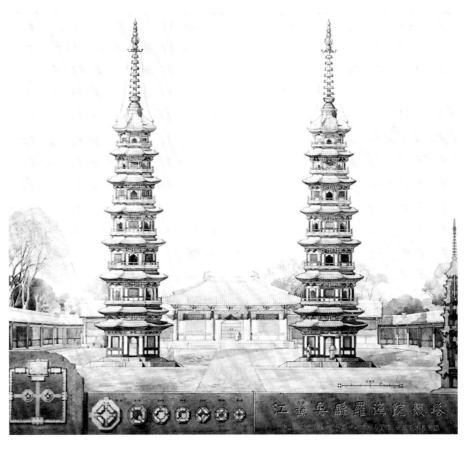

d

羅漢院雙塔平面、斷面及詳圖

e

羅漢院雙塔之一細部

d

Twin Pagodas, Lo-han Yuan, plans, section, and details

e

Detail of one Twin Pagoda, Lo-han Yuan

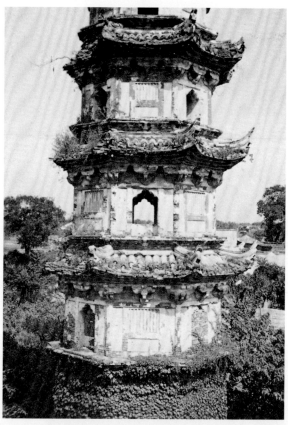

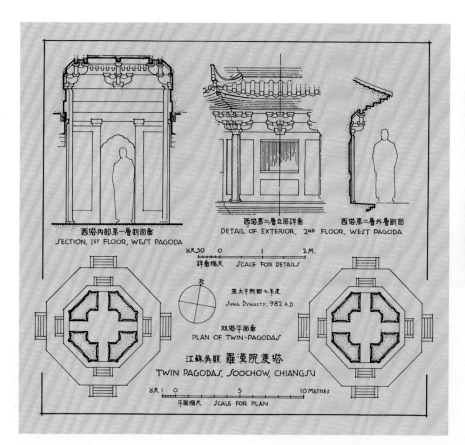

西塔內部第一層斷面畫
SECTION, 1ST FLOOR, WEST PAGODA

西塔第二層立面詳畫
DETAIL OF EXTERIOR, 2ND FLOOR, WEST PAGODA

西塔第二層外層斷面
詳畫縮尺　SCALE FOR DETAILS
'8尺50　0　　　1　　　2M.

北
宋太平興國七年建
SUNG DYNASTY, 982 A.D.

双塔平面畫
PLAN OF TWIN-PAGODAS

江蘇吳縣　羅漢院雙塔
TWIN PAGODAS, SOOCHOW, CHIANGSU

'8尺1　0　　　　5　　　10 METRES
平面縮尺　SCALE FOR PLAN

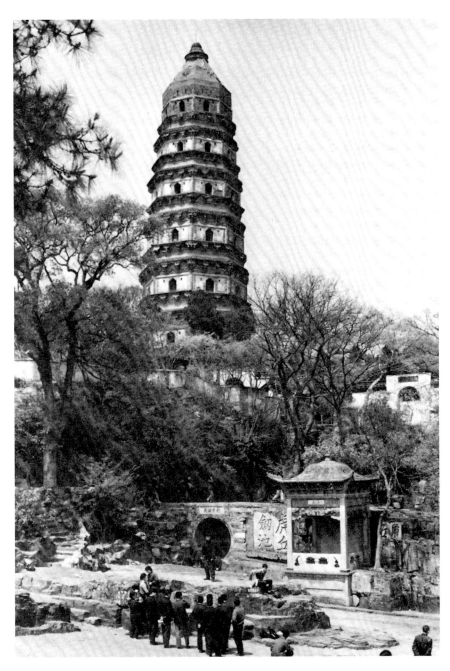

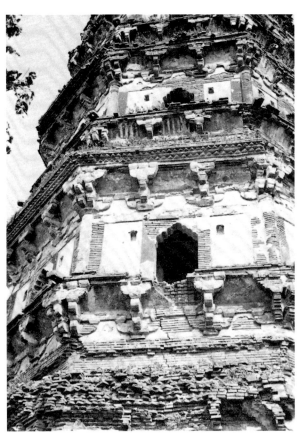

f

江蘇吳縣虎丘塔

g

虎丘塔細部

f

Tiger Hill Pagoda, Soochow, Kiangsu

g

Detail of Tiger Hill Pagoda

山東長清縣靈岩寺辟支塔（圖69a）與河南修武縣勝果寺塔是這種砌不斗栱的無柱式塔的兩個實例，均建於十一世紀晚期。河北定縣開元寺的料敵塔(1001)〔校註六〕則是疊澀出檐的一個精彩典型（圖69b）。這座塔的東北一側已完全坍毀〔校註七〕，從而將其內部構造完全暴露在外，好似專為研究中國建築的學生準備的一具斷面模型（圖69c）。這類塔在西南地區也可見到，如四川省大足縣報恩寺白塔（約1155）〔南宋紹興年間〕和瀘縣的塔等。

從宋代起，開始使用琉璃磚作為塔的面磚。河南開封市祐國寺(1041)〔宋慶曆元年〕〔校註八〕的所謂"鐵塔"就是華北地區著名的一個實例（圖69d, e），塔為多層，轉角處略微隱起倚柱，通體敷以琉璃磚，其色如鐵，因而得此俗名。

其實，真正的鐵塔在宋代也是有的。這種塔一般都很小，體型高瘦，這是其製作材料——鑄鐵所使然。這種微型塔與杭州石塔一樣，實際上是一種塔形經幢，其遺例可見於湖北當陽玉泉寺和山東濟寧。

圖 69

無柱式多層塔

a

山東長清靈岩寺辟支塔　十一世紀晚期

b

河北定縣開元寺料敵塔　1001年

c

料敵塔西北側〔應為東北側〕

69

Multi-storied Pagodas of the Astylar Subtype

a

P'i-chih T'a, Ling-yen Ssu, Ch'angch'ing, Shantung, late eleventh century

b

Liao-ti T'a, K'ai-yuan Ssu, Ting Hsien, Hopei, 1001

c

Northwest side of Liao-ti T'a

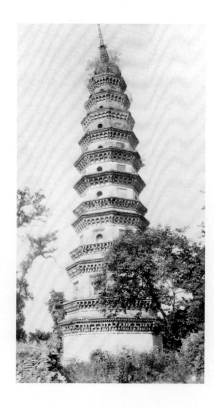

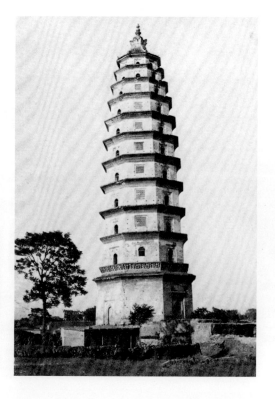

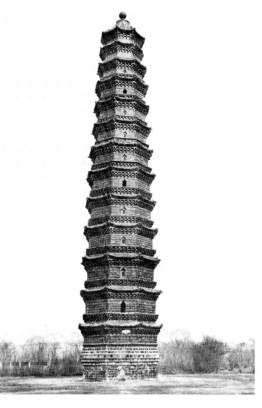

d
河南開封祐國寺鐵塔，建
於 1049 年
e
祐國寺鐵塔平面

d
The "Iron Pagoda," Yu-
kuo Ssu, K'aifeng, Honan,
1041
e
"Iron Pagoda," plan

河南開封市祐國寺鐵塔平面圖

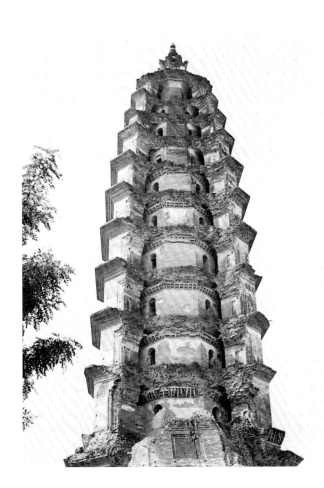

〔校註六〕：北宋咸平四年，此處原文所註係真宗下詔建塔年份，而塔
　　　　　建成年份為仁宗至和二年(1055)，參見《梁思成文集》(三)
　　　　　155 頁。

〔校註七〕：此處原文及圖註所述方向有誤，譯文根據作者所著《中國
　　　　　建築史》改正，見《梁思成文集》(三)。

〔校註八〕：根據最近資料，該寺實建於 1049 年，即宋皇祐元年。

密檐塔

唐亡之後，密檐塔僅見於遼、金統治地區，也是今天華北地區最常見的一種塔型。由於模仿木構，此時的這類塔與其古拙時期的先型相比，已大為改觀。除少數罕見的例外，它們為八角形平面，但結構上已是實心砌築而無法登臨了。塔的下面無例外地都有一個很高的須彌座，再下又常築有一個低而廣的台基。主層轉角處有倚柱，牆上隱起闌額、和假門窗。各層出檐常以逼真的磚砌斗栱支承，但用疊澀出檐的也很常見。有時兩種做法並用，遇此則只限於最下一層檐用斗栱。

這類塔最著名的一例是北京的天寧寺塔（圖70a）。在其須彌座之上還有一層蓮瓣形平座。塔上假門兩側有金剛像，假窗兩側則有菩薩像。塔建於十一世紀，後世曾任意重修。

河北易縣泰寧寺塔則是疊澀出檐的一個很好的實例〔已於1960年左右坍毀〕。河北正定縣臨濟寺青塔(1185)〔金大定二十五年〕也屬於這個類型，但規模較小；而趙縣柏林寺(1228)〔建於金正大五年〕真際禪師墓塔也與此大同小異，唯每層檐下有一矮層樓面（圖70b）。這與一般制式不同，也可能是密檐與多層塔之間的一種折衷類型。

這一時期的密檐塔有時仍保留古拙時期的某些傳統，如採用方形平面。可能建於十三世紀的遼寧朝陽縣鳳凰山大塔便是一例。河南洛陽市近郊的白馬寺塔（圖70c），建於1175年〔金大定十五年〕。這也是一座方形塔，上有十三層檐。這種平面和全塔的比例顯然仍有唐風。但這座塔是實心的，下面並有須彌座，這兩種做法又是前代所沒有的。

另一個例子是建於1102～1109年〔宋崇寧、大觀間〕的四川宜賓舊州壩白塔。如果僅看其外形，此塔直與唐塔無異，但其內部佈局——連續的通道和梯樓環繞中心方室盤旋而上，則是這一時期的特徵（圖70d）。

在西南各省，唐式方塔很多。特別是在雲南省，直到清代還在建造這種形式的塔。

圖70

密檐塔

a

北京天寧寺塔　建於十一世紀

70

Multi-eaved Pagodas

a

T'ien-ning Ssu T'a, Peking, eleventh century

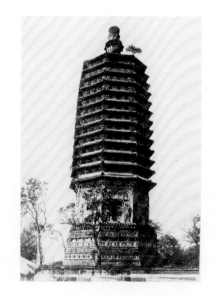

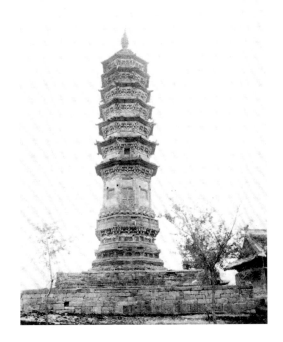

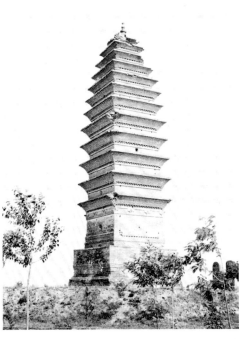

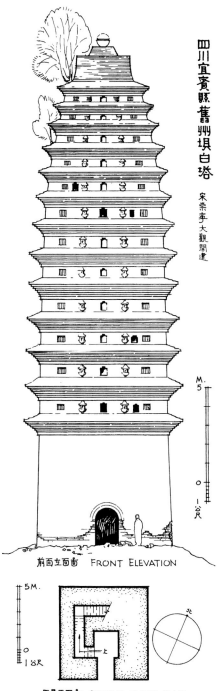

四川宜賓縣舊州壩白塔

宋崇寧大觀間建

M. 5

0

1公尺

前面立面畫 FRONT ELEVATION

5M.

0

1公尺

下層平面畫 GROUND FLOOR PLAN

PAGODA AT CHIU-CHOU-PA,
YI-PIN, SZECHUAN

SUNG DYNASTY, 1102-09 A.D.

b
河北趙縣柏林寺真際禪師塔　建於1228年
c
河南洛陽近郊白馬寺塔　建於1175年
d
四川宜賓白塔平面及立面圖

b
Tomb Pagoda of Chen-chi, Po-lin Ssu, Chao Hsien, Hopei, 1228
c
Pai-ma Ssu T'a, near Loyang, Honan, 1175
d
Pai T'a, I-pin, Szechuan, ca. 1102-1109, plan and elevation

經幢

經幢是一種獨特的佛教紀念物，始見於唐代而盛於本時期。它又可稱為經塔，視其與真塔區別大小而定。從建築意味上說，這類紀念物彼此差異很大。最簡單的一種是一根八角石柱，豎於一個須彌座上，柱端覆以傘蓋；最複雜的一種則近似於一座小規模的、真正的塔。

建於857年〔唐大中十一年〕的山西五台山佛光佛大殿前的刻有施主寧公遇姓名的經幢（圖71a），是簡式經幢的一個典型。約建於十二世紀的河北行唐縣封崇寺經幢則是宋、金時代大量經幢中最具代表性的一種。現存經幢中最大的一座位於河北趙縣（圖71b），它雕飾精美，比例優雅，為宋初即十一世紀所建。雲南昆明地藏庵內建於十三世紀的經幢也是一個有趣的實例。該幢看來更近於一具石雕，而不是一個建築物。

在宋代滅亡之後，這種紀念性建築似已不再流行。

圖 71

經幢

a

山西五台山佛光寺晚唐兩經幢立面

71

Dhanari Columns

a

Dhanari column, Fo-kuang Ssu, 857

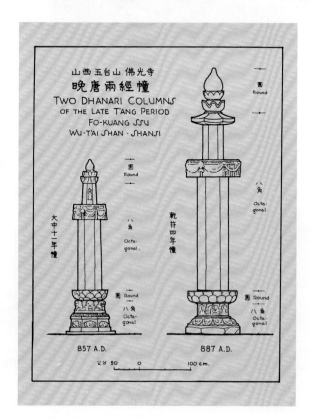

b

河北趙縣經幢　建於宋初

b

Dhanari column, Chao Hsien, Hopei,
early Sung dynasty

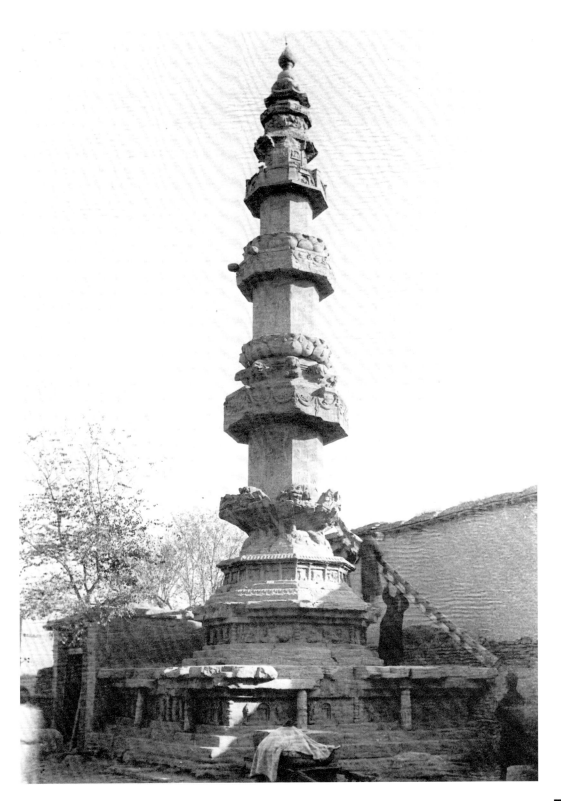

雜變時期（約 1280 ～ 1912）

從1279年元朝建國開始，到1912年清朝覆亡，可稱為塔的雜變時期。其第一個變化是，隨着蒙古民族入主中原，喇嘛教也開始流傳，於是瓶狀塔（即西藏化的印度窣堵坡）突然大為流行。這種類型早在三個世紀前已在佛光寺塔上露其端倪；在金代，它作為僧人墓塔，也曾有過許多變種；最後到了元代，終於成為定制。

這一時期的第二個創新，是成形於明代的金剛寶座塔。其特點是築五塔於一座高台之上。同樣，這種形式也早有其先河，即八世紀初的北京房山縣雲居寺五塔（圖66k），但其後七百餘年間，它卻處於休眠狀態，直到十五世紀晚期才得復蘇。儘管這種塔型在全國並不普遍，但現存實例已足可構成一種單獨的類型。

明清兩代還有大量慣例形式的塔，此時建塔已不純係事佛，而常常是為了風水。這種迷信認為自然界的因素，特別是地形和方向，會影響人們的命運，因而建塔以彌補風水上的缺陷。最常見的是文峰塔，即保佑科舉考試交好運的塔。在南方諸省，此類塔甚多，大半築於城南或城東南高處。

多層塔

自1234年金亡之後，密檐塔突然不再流行，而被多層塔所取代。在明代，這類塔的特點是塔身更趨修長，而各層更形低矮。在外形上，塔身中段不再凸出較少卷殺，通體常呈直線形收分僵直；屋檐的比例比原來木構小得多，出檐很淺，而斗栱纖細甚至取消，使屋檐淪為箍狀。這類塔實例很多。陝西涇陽縣的塔建於十六世紀初，還保有上代遺風中不少特點；而建於1549年〔明嘉靖二十八年〕的山西汾陽縣靈嚴寺塔，則是一座典型的明成塔。山西太原永祚寺雙塔建於 1595 年〔明萬曆二十三年〕（圖 72a），其出檐較遠，塔的外觀由於檐下較深的陰影而比一般的明代塔顯得明暗對比更強烈。

建於 1515 年〔明正德十年〕的山西趙城縣〔今洪洞縣〕廣勝寺飛虹塔（圖
72b）是一個特例。塔共十三層，塔身逐層收分甚驟，毫無卷殺，形成一座比
例拙劣的八角錐體。尤為拙劣的是，在其底層周圍，環有一圈過寬的木構迴
廊。塔的外面以黃綠兩色琉璃磚瓦贅飾，各層出檐則交替地以斗栱和蓮瓣承
托。在結構上，全塔實際上是一座實心磚墩，僅有一道樓梯盤旋而上。後者的
結構頗有獨到之處，全梯竟無一處供迴轉的平台（圖 72c）。

山西臨汾縣大雲寺方塔（圖 72d）大體也屬這個類型，其外觀也同樣不
佳。此塔建於 1651 年〔清順治八年〕，共五層，上更立八角形頂一層，是剎的
一個最新奇變體。底層內有一尊巨大的佛頭像，約高二十英尺〔6 米許〕，直
接置於地上。這種做法尤如放置此像的塔的設計一樣，全然不合常規。

在清代的多層塔中，還有幾處值得一提。山西新絳縣的塔屬於無柱式。雖
然大體承襲前代傳統，但卷殺過分，成為穗形。山西太原市近郊晉祠奉聖寺
塔，屬於北方仿木構式，外形優美，有遼塔之風（圖 72e）。浙江金華市的北
塔（圖 72f）則是南方仿木構式的代表作。

圖 72

雜變時期的多層塔

a

山西太原永祚寺雙塔　建於 1595 年

7 2

Period of Variety: Multi-storied Pagodas

a

Twin Pagodas, Yung-chao Ssu, Taiyuan,
Shansi, 1595

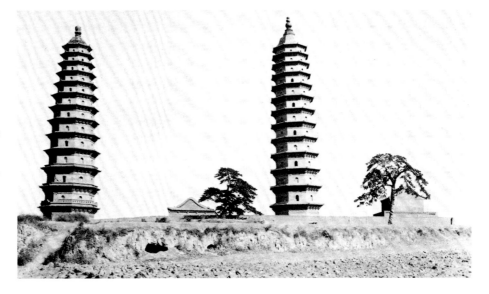

b

山西洪洞廣勝寺飛虹塔　建於 1515 年

c

飛虹塔梯級斷面圖

b

Fei-hung T'a, Kuang-sheng Ssu, Chao-ch'eng, Shansi, 1515

c

Fei-hung T'a, section through stairway

山西趙城縣 廣勝寺
飛虹塔 梯級
結構

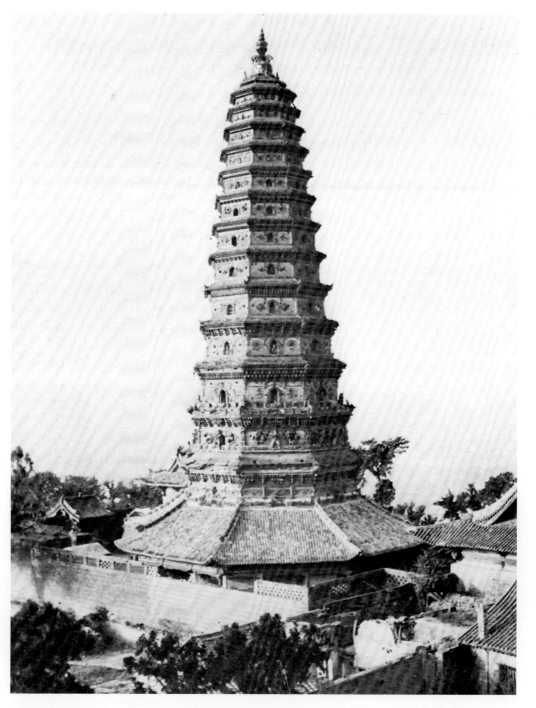

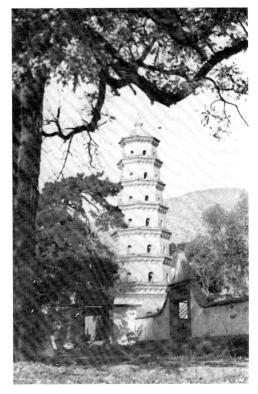

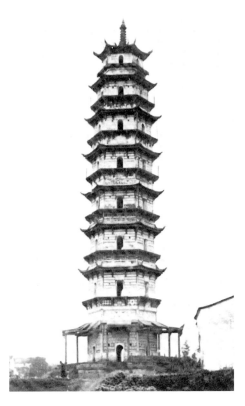

d
山西臨汾大雲寺方塔　建於 1651 年
e
山西太原晉祠奉聖寺塔
f
浙江金華北塔　建於清代

d
Square Pagoda, Ta-yun Ssu, Lin-fen, Shansi, 1651
e
Feng-sheng Ssu T'a, Chin-tz'u, Taiyuan, Shansi
f
Pei T'a, Chin-hua, Chekiang, Ch'ing dynasty

A Pictorial History of
Chinese Architecture

圖 像 中 國 建 築 史

密檐塔

　　自金滅亡之後，密檐塔遂不興。北京的兩對雙塔，規模都較小，且雖原建於元，卻在清代幾乎全部經過重建。除此而外，目前所見唯一的"足尺"元代密檐塔是河南安陽市天寧寺塔〔圖73c〕〔校註九〕，這座塔有五重檐、五層。就其現狀而言，像法國的許多哥特式大教堂的塔樓一樣，顯然是個未完成的作品。它與河北趙縣柏林寺真際塔相似，每層檐下有一個非常矮的樓層。因此，嚴格地說，它並不是個密檐塔，而只是在總的外觀上看來如此。塔頂的剎採用了清代典型的喇嘛塔。主層立面仿木構細部非常逼真地反映了當時的木構造。這座塔的平面佈局也與其外觀一樣不同尋常，因為它不像遼、金的類似建築那樣是實心的。除在其底層內室四周築有樓梯外，上部各層則為筒狀結構有如唐塔。這種平面在唐以後是很少見的。

　　儘管"足尺"的密檐塔在元代已不行時，卻常有小型的建於墓地。典型實例如河北省邢台市的弘慈博化大士墓塔和虛照禪師墓塔（約1290）〔元朝初年〕。後者為六角形，上面覆以一座半球形宰堵坡（圖73b）。地處西南邊陲的雲南省，受中原文化影響一般較遲，因此直到元代仍在建造密檐塔，但多依唐制，平面為方形，疊澀出檐。

　　明代留存的唯一一座密檐塔是北京八里莊慈壽寺塔（圖73a）。塔建於1578年〔萬曆六年〕，其造型顯然曾深受附近的天寧寺塔（圖70a）的影響，整體比例近於遼制。但在細節上，它又明顯具有明代晚期風格，如須彌座各層出入減少，塔身低矮，券窗，雙層闌額以及較小的斗栱等。

　　北京玉泉山塔，建於18世紀，是一座小型園林建築。這是清代的一個有趣的創新，可說是多層與密檐的結合型，共三層，一、二層各有兩重檐，第三層則有三重檐，看起來很別致。其平面雖是八角形，但並不等邊，嚴格地說是削去四角的正方形。全塔以琉璃飾面，立面忠實地模仿了木構建築。

〔校註九〕：原書為圖73a，應為圖73c，譯文已改正，並附勘誤。

圖 73

雜變時期的密檐塔

a

北京八里莊慈壽寺塔〔英文原文誤河南安
陽天寧寺塔〕

73

Period of Variety: Multi-eaved Pagodas

a

T'ien-ning Ssu T'a, Anyang, Honan

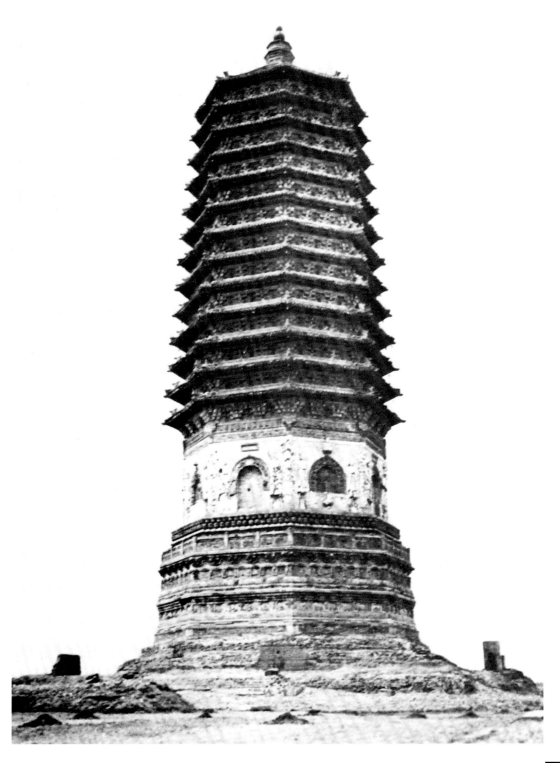

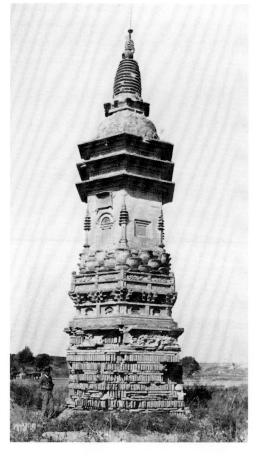

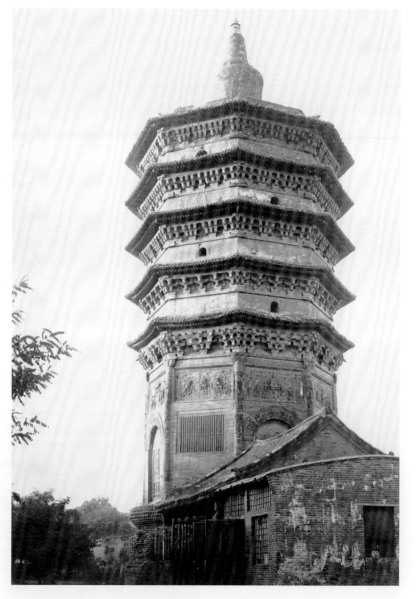

b

河北邢台虛照墓塔　約建於1290年

c

河南安陽天寧寺塔（英文原文誤為北京

八里莊慈壽寺塔，原圖亦改換）

b

Tomb Pagoda of Hsu-chao, Hsing-t'ai,

Hopei, ca. 1290

c

Tz'u-shou Ssu T'a, Pa-li-chuang,

Peking, 1578

喇嘛塔

　　如前所述，建於十世紀晚期的山西五台山佛光寺的半球形墓曾是喇嘛塔的先驅。其後，金代的一些墓塔也採用過這一形式；但直到元代，才正式成為雄偉建築物的一種形制。此時，它又出現了一些新的形式，即在一個高台上築一座瓶狀建築；台基一般為單層或雙層須彌座，平面呈亞字形，台上有塔肚子和瓶頸狀的「十三天」，再上則冠以寶蓋。

　　北京妙應寺白塔可說是這類塔的鼻祖（圖74a）。它是1271年〔至元八年〕根據元世祖忽必烈的敕令修建的。他有意拆毀了原有的一座遼塔，以便在其原址上另建此塔。與後來的同類塔相比，這座塔的比例肥短，塔肚子外側輪廓線幾乎垂直，而十三天則是一個截頭圓錐體。

　　山西省五台山塔院寺塔(1577)〔萬曆五年〕，是明代瓶狀塔的一個顯著例子（圖74b）。它的塔肚底部略向內收，而十三天的上部卻增大了。總的看來，顯得比上述白塔苗條一些。

　　山西代縣善果寺塔也建於明代，但確實年代已無考。這座塔的須彌座呈圓形，與塔身的比例比通常大得多，造型簡潔有力，上層須彌座的束腰收縮較多。它的塔肚輪廓柔和，十三天的底部又有一圈須彌座。塔形通觀穩重雅致，可以說是中國現存瓶狀塔中比例最好的一座。

　　此後，喇嘛塔在比例上日趨苗條，特別是其十三天。這種趨勢的兩個實例是北京北海公園內的永安寺白塔(1651)〔清順治八年〕（圖74c）和距北京西山的圍場園子——香山靜宜園不遠的法海寺遺址拱門石台上的喇嘛塔(1660)〔清順治十七年〕。兩者雖然規模懸殊，通體比例卻幾無二致。它們的須彌座都簡化為一層，座上塔肚以下的部分加高了，以代替過去的凹凸線道，而在法海寺則成為另一階級形的座，與下面的須彌座形狀略似。塔肚上設龕，現在已成為定制。十三天收分極少，幾乎成為圓柱形，與塔肚相較，比例上甚顯細瘦。

　　遼寧瀋陽附近地區也有幾座同類型的塔，都屬清初遺物。其特點是底座和塔肚特別寬大。這類塔的許多變型常可見於寺廟院內，多由青銅鑄成，體形很小。以山西五台山顯慶寺大殿前的諸塔為其代表。

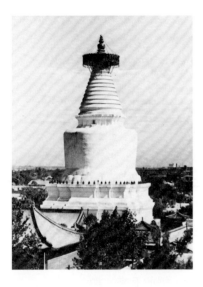

74

Period of Variety: Lamaist Stupas

a

Pai T'a, Miao-ying Ssu, Peking, 1271

b

T'a-yuan Ssu T'a, Wu-t'ai Shan, Shansi, 1577

c

Pai T'a, Yung-an Ssu, Pei Hai (North Lake) Park, Peking, 1651

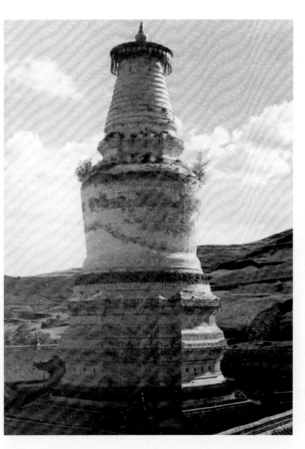

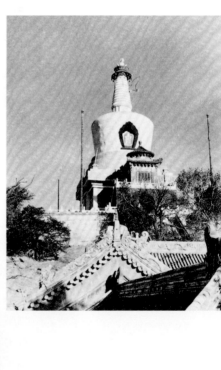

金剛寶座塔

　　明代在築塔方面的重要貢獻之一，是確立了金剛寶座塔這種塔型。其特徵是五塔同築於一個台基之上。其先型曾見於北京房山縣雲居寺諸塔(711-727)〔校註一〇〕(圖66k)。其後就是山東歷城縣柳埠村〔校註一一〕的九塔寺塔，建於唐中葉，約770年，是這類塔中一個更加華麗的實例，竟集九座小型的密檐方塔於一座八角形單層塔之上。在金代，這種構思又演變出河北正定縣華塔這種怪異的形式(圖67d)。然而，作為一種塔型的確立，以雲南昆明市近郊妙湛寺塔為其標誌，則是明天順年間(1457～1464)事了。這是一個台基上的五座喇嘛塔，其十三天修長，略作卷殺，為喇嘛塔中所僅見；而在塔肚上設龕，在當時也極少有。台基下有十字形券道，但不通塔上。

　　這類塔中最重要的一例是北京西郊大正覺寺〔俗稱五塔寺〕的金剛寶座塔(圖75a)。這座塔建於1473年〔明成化九年〕，台基劃為五層，周圍各有出檐，看去如同西藏寺廟。南面有拱門，內有梯級通往台頂，台上有密檐方塔五座，正前方小亭一座，成為梯級的出口處。

　　北京西山〔香山〕碧雲寺金剛寶座塔是另一重要實例（圖75b, c）在這組建於1747年〔清乾隆十二年〕的塔中，五塔寺的那種佈局更趨複雜。在五座密檐方塔之前，又增加了兩座瓶形塔，兩塔間稍後處的小亭本身又成為小型台基，上面再重複了五塔的佈置。整組塔群聳立於兩層毛石高台之上。

　　北京城北黃寺的群塔，規模較前述各塔要小得多。中央的喇嘛塔形狀奇特，角上的四塔則為八角多層式。塔座和下面的台基都很矮。塔前還有一座牌樓。

〔校註一〇〕：原文後一部分誤，譯文已改正，參見圖63。

〔校註一一〕：原文地點誤，譯文已改正。

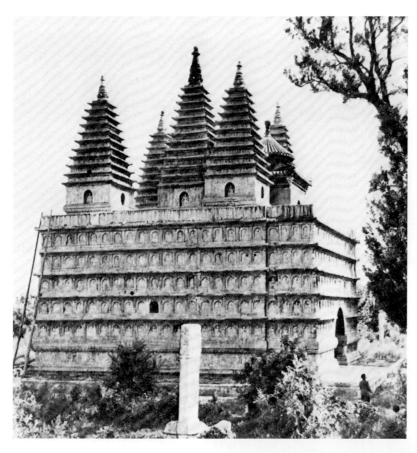

圖75

雜變時期的五合一塔

a

北京大正覺寺即五塔寺塔　建於1473年

b

北京碧雲寺金剛寶座塔　建於1747年

75

Period of Variety: Five-pagoda Clusters

a

Wu T'a Ssu (Five-pagoda Temple), Cheng-chueh Ssu, Peking, 1473

b

Chin-kang Pao-tso T'a, Pi-yun Ssu, Peking, 1747

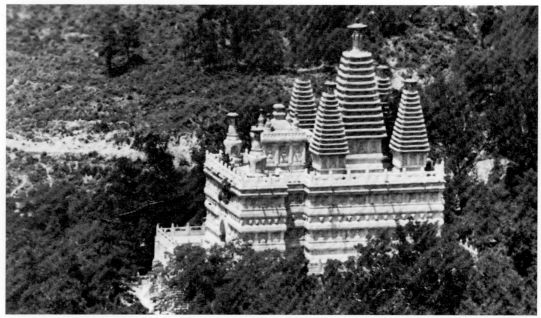

c

金剛寶座塔平面及立面圖

c

Pi-yun Ssu, plan and elevation

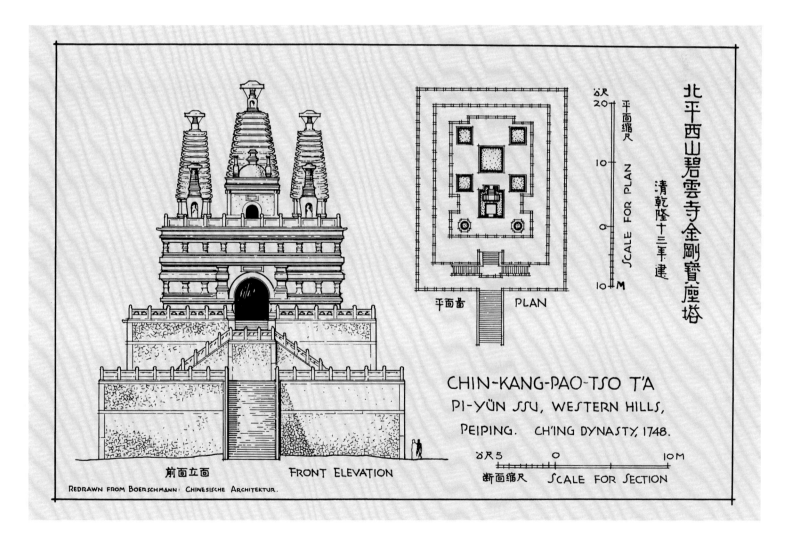

北平西山碧雲寺金剛寶座塔

清乾隆十三年建

平面縮尺　SCALE FOR PLAN

平面圖　PLAN

CHIN-KANG-PAO-TSO T'A
PI-YÜN SSU, WESTERN HILLS,
PEIPING.　CH'ING DYNASTY, 1748.

斷面縮尺　SCALE FOR SECTION

前面立面　FRONT ELEVATION

REDRAWN FROM BOERSCHMANN: CHINESISCHE ARCHITEKTUR.

其他磚石建築

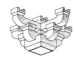

中國的匠師對於以磚石作為常用的主要結構材料這一點，一直是不甚了解的。磚石或被用於與日常生活關係不太密切的地方，如城牆、圍牆、橋涵、城門、陵墓等等，或被用於次要的地方，如木構房屋的非承重牆、窗台以下的檻牆，等等。所以，磚石結構在中國建築中與在歐洲建築中的地位是無法相提並論的。

陵　墓

現存最古老的券頂結構是漢代的磚墓，其數量極大。這種地下構築物從未以建築手法來修建，因而從建築學的角度來看，其意義不大。在地面上，墓前通常有一條大道，入口處有一對闕，然後是石人、石獸，最後是陵前的享殿。在這裡，只有闕和享殿具有建築上的意義，而那些石雕，對於學雕塑的學生比學建築的學生更為重要。至於六朝和唐代的陵墓，由於只剩下了石雕，我們就更不感興趣了。

在四川宜賓和南溪附近，曾偶然發現了幾座十二世紀的墳墓。它們顯示出南宋時期在墳墓中採用了高度的建築處理手法。這些用琢石砌築的墓室雖然不大，許多地方卻竭力模仿當時的木構建築。正對入口的一端無例外地是兩扇半掩着的門，門後半露出一個女子形象（圖76a）。這種類型的墓在中國其他地區尚未見到，它是否僅為本地區所特有，尚待研究。

明、清兩代陵墓，遺例很多。其中最重要的是皇帝的陵墓。這種陵墓的地上建築主要是陵前的一座座殿堂，所以，把這樣的建築群稱為"陵寢"，倒也恰如其分。其唯一不同之處，是在地宮的入口處築有方城一座，城上建有明樓。位於河北〔北京市〕昌平縣的明永樂長陵是河北省內昌平縣〔明十三陵〕、易縣〔清西陵〕和興隆縣〔清東陵〕三處皇陵中最宏偉的一座（圖76b, c）。

易縣清嘉慶昌陵(1820)〔嘉慶二十五年〕是地下宮殿的典型實例。〔北京明十三陵定陵發掘於本書成稿後十年——譯註〕在方城下面，有一條隧道通往一

連串的罩門、明堂和穿堂，最後到達金券，即安放皇帝棺槨之處。這些券頂地宮都以雕花白石砌築。一般還以黃琉璃瓦蓋頂，與地上建築無異，只不過上面覆以三合夯土，形成寶頂而已。有些陵墓未用瓦頂，多係承前帝遺旨，以示其節儉之德。世襲了數百年的清宮樣式房雷氏家中所藏的檔案，更切確地說是故紙堆中的圖樣，提供了有關這些地宮的寶貴資料（圖76d）。

圖 76

陵墓

a

四川宜賓無名墓　約建於 1170 年

76

Tombs

a

Unidentified tomb, I-pin, Szechuan, ca. 1170

内部　INTERIOR VIEW

平面　PLAN

AN UNIDENTIFIED TOMB C.1170
I-PIN SZECHUAN

b

北京明長陵方城及明樓

c

明長陵總平面圖

b

Tomb of Ming emperor Yung-lo, Ch'ang-
p'ing, Hopei, 1415, showing "radiant
tower" (*ming-lou*) set on "square bastion"
(*fang-ch'eng*)

c

Yung-lo's tomb, plan

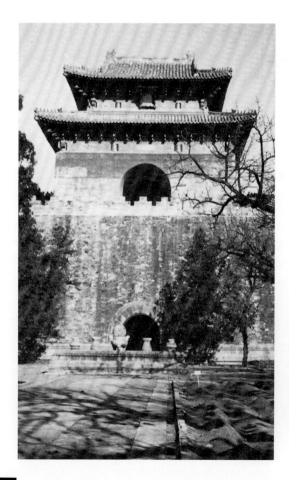

河北昌平縣 明長陵 總平面圖

明永樂七年至廿二年間建

自北平市工務局實測圖重摹

1 - 陵門 LING-MEN
FORE GATE
2 - 碑亭 PEI-T'ING
STELE PAVILLION
3 - 祾恩門 LING-ÊN MEN
MAIN GATE
4 - 焚帛爐 FENG-PO-LU
PAPER BURNERS
5 - 祾恩殿 LING-ÊN TIEN
SACRIFICIA HALL
6 - 內紅門 NEI-HUNG-MEN
INNER GATE
7 - 牌樓門 P'AI-LOU-MEN
P'AI-LOU
8 - 五供桌 WU-KUNG-CHO
INCENCE & CANDLES TABLE
9 - 方城 FANG-CH'ENG
'SQUARE BASTION'
10 - 明樓 MING-LOU
'RADIANT TOWER'
11 - 寶城 PAO-CH'ENG
RETAINING WALL
12 - 寶頂 PAO-TING
TUMULUS

PLOT PLAN

CH'ANG-LING · TOMB OF EMPEROR YUNG-LO
CH'ANG-P'ING · HOPEI ·· MING DYNASTY · 1409-24

REDRAWN AFTER PLAN BY THE BUREAU OF CONSTRUCTION · MUNICIPAL GOVERNMENT OF PEIPING

d

清昌陵地宮斷面及平面圖

d

Tomb of Ch'ing emperor Chia-ch'ing,
I Hsien, Hopei, 1820, site plan and
elevation.

清昌陵地宮斷面及平面圖（陵在河北省易縣）

自國立北平圖書館藏 樣式房雷氏圖重摹

CH'ANG LING, TOMB OF EMPEROR CHIA-CH'ING, 1796-1820, CH'ING DYNASTY

PLAN AND SECTION OF SUBTERRANEAN TOMB CHAMBERS, REDRAWN AFTER ORIGINAL DRAWINGS
BY THE LEI FAMILY, HEREDITARY OFFICIAL ARCHITECTURAL DESIGNERS. (COLLECTION, NATIONAL PEIPING LIBRARY).

券頂建築

在中國，除山西省外，全部以磚石砌成的地上建築是極少見的。山西省常見的民居是券頂窰居，一般有三至七個筒形券頂並列，各券之間以門孔相通，券頂的截面成橢圓或拋物線形，敞開的一端在檻牆上裝窗。券肩填土以形成平頂，可從室外梯級攀登。

寺廟的大殿有時也用券頂結構，稱為無樑殿。建於1597年〔明萬曆二十五年〕的山西太原永祚寺，即雙塔所在，是其中最好的實例（圖77a, b）。這座殿的券頂是縱向的，門窗孔與山西一般的民居相似，但外面有柱、額、斗栱等的處理。類似的建築物在山西五台山顯通寺內和江蘇蘇州都可見到（圖77c, d）。

在明代中葉以前，還沒有將磚築券頂建築的外表模仿成一般木構殿堂的做法，雖然在磚塔上已很常見。這與歐洲文藝復興時期的建築採用希臘、羅馬時代古典柱式的做法相仿。值得一提的是，當1587年〔萬曆十五年〕利瑪竇到達南京，耶穌會開始對中國文化發生影響時，山西原有的券頂窰居已經為這種形式的建築的發展提供了一個很充分的基礎。耶穌會傳教士的到達中國，與無樑殿在中國的出現恰好同時，這也許並非巧合。

北京郊區還有幾座清代的無樑殿（圖77e），都比山西所見明代遺構要大得多。它們外觀無柱，彷彿藏在厚重的牆內，而只以琉璃磚砌出柱頭上的額枋和斗栱。目前還不了解，為什麼這種宏偉壯觀的建築未能普及。

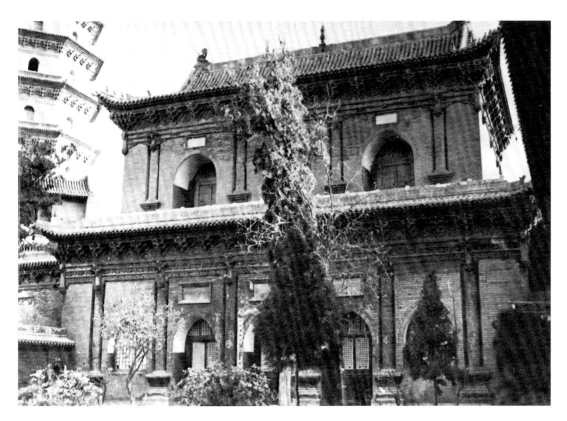

圖 77

無樑殿

a

山西太原永祚寺　建於 1597 年

b

永祚寺磚殿平面圖

77

Vaulted "beamless halls" (*wu-liang tien*)

a

Yung-chao Ssu, T'aiyuan, Shansi, 1597

b

Yung-chao Ssu, plan

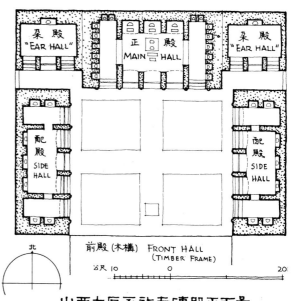

朵 殿 "EAR HALL"　正 殿 MAIN HALL　朵 殿 "EAR HALL"

配 殿 SIDE HALL

配 殿 SIDE HALL

北

前殿 (木構) FRONT HALL (TIMBER FRAME)

营尺 10　　0　　20

山西太原永祚寺磚殿平面圖

YUNG-CHAO SSU, T'AI-YUAN, SHANSI, PLAN OF BRICK VAULTED HALLS,　明萬曆二十五年建.　A.D. 1597.

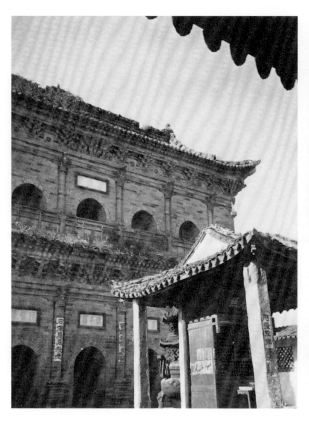

c
江蘇蘇州開元寺無樑殿
d
開元寺無樑殿內藻井
e
北京西山無樑殿　建於十八世紀

c
K'ai-yuan Ssu, Soochow, Kiangsi
d
K'ai-yuan Ssu, interior detail of vaulting
e
Beamless hall, Western Hills, Peking, eighteenth century

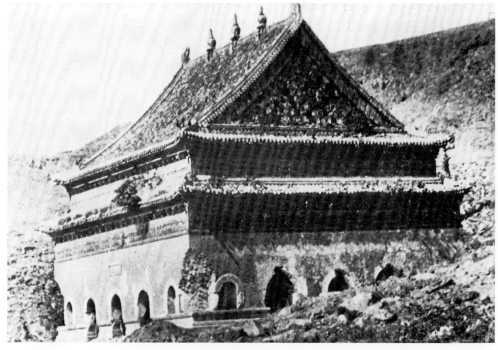

橋

　　中國最古老的橋是木橋，河面寬時則用浮橋。文獻中關於拱橋的記載最早見於四世紀。

　　中國現存最古老的拱橋是河北趙縣近郊的安濟橋，俗稱"大石橋"（圖78a、b）。這是一座單孔〔空撞券〕橋，在弧形主券兩肩又各有兩個小撞券。從露出河床上的兩點算。其跨度為115英尺〔35米〕，但加上埋入兩岸土中部分，其淨跨應大於此數。當年我們曾在橋墩處發掘，試圖尋找其起拱點，但由於河床下二米左右即見水而未能成功。〔後經實測，起拱點之間的淨跨為37.47米——譯註〕。

　　這座橋是隋朝(581～618)建築大匠李春的作品。主券由二十八道獨立石券並列組成。這位匠師顯然深知各道券有向外離散的危險，所以將橋面部分造得略窄於下端，從而使各道石券都略向內傾，以克服其離心傾向。然而，他的預見和智慧未能完全經受住時間和自然的考驗，西側的五券終於在十六世紀坍毀〔不久即修復〕，而東側的三券也在十八世紀坍倒。

　　趙縣西門外還有一座式樣相同，但規模較小的橋，人稱"小石橋"〔永通橋〕（圖78c）。是1190～1195年〔金明昌間〕由匠師褒錢而所建[校註一二]，顯然是模仿"大石橋"，但長度只略過後者的一半。這座橋的欄桿修於1507年〔明正德二年〕，它與早期的木構欄桿十分接近，是從早期仿木構式演化為明清流行式的一個過渡，因此是一個值得注意的實例。欄桿下部華版的浮雕圖案亦很有趣。

　　同宮室一樣，清代的橋在設計上也標準化了（圖78d）。北京附近有許多這種官式橋，其中最著名的就是蘆溝橋，西方稱為"馬可·波羅橋"。這座橋原建於十二世紀末，即金明昌年間，後毀於大水。現存的這座十一孔，全長約1,000英尺〔實測266.5米〕的橋是十八世紀重修的。這就是1937年日本軍隊

〔校註一二〕：建造永通橋的匠師姓名已失傳，原文及圖78c註字均誤。按《畿輔通誌》中有"趙人袁錢而建"一語，意為趙縣人民集資興建，該圖的繪製者將"袁"誤看作"褒"，並誤為人名。

在一次"演習"中對中國守軍發動突然襲擊，即所謂的"蘆溝橋事變"的歷史性地點，這次事變導致了全國性的抗日戰爭（圖78e）。

　　南方各地的拱橋在結構上一般比官式橋要輕巧些。如浙江金華縣的十三孔橋就是一個傑出的範例（圖78f）。南方還常可見到以石頭作橋墩，上架以木樑，再鋪設路面的橋，雲南富民縣橋可作為代表。陝西西安附近滻河、灞河上的橋是以石鼓砌橋墩，再以木頭架作橋板（圖78g, h）。在福建省，常可見到用大石板鋪成的橋。在四川、貴州、雲南、西康，〔今四川西部〕諸省，還廣泛使用了懸索橋（圖78i, j）。

圖78

橋

a

河北趙縣安濟橋（大石橋）　建於隋朝
581～618年

78

Bridges

a

An-chi Ch'iao (Great Stone Bridge), near
Chao Hsien, Hopei, Sui, 581-618

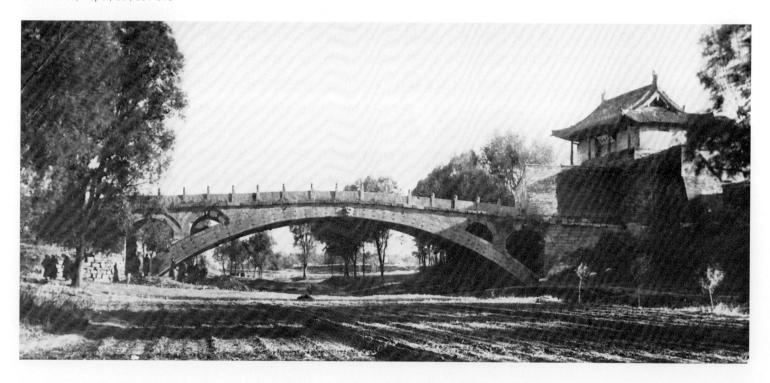

b

安濟橋立面、斷面及平面圖

c

河北趙縣永通橋立面

b

An-chi Ch'iao, plan, elevation, and section

c

Yung-t'ung Ch'iao (Little Stone Bridge), Chao Hsien, Hopei, late twelfth century, elevation

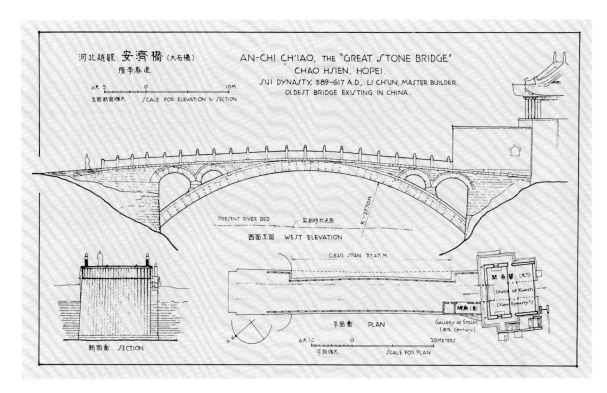

河北趙縣 安濟橋 (大石橋)
隋李春建

AN-CHI CH'IAO, THE "GREAT STONE BRIDGE"
CHAO HSIEN, HOPEI.
SUI DYNASTY, 589-617 A.D., LI CH'UN, MASTER BUILDER.
OLDEST BRIDGE EXISTING IN CHINA.

SCALE FOR ELEVATION & SECTION
立面斷面橋尺

R=27.70M.

PRESENT RIVER BED　實測時狀況面

西面立面 WEST ELEVATION

CLEAR SPAN 37.47 M.

平面畫 PLAN

斷面畫 SECTION

關帝閣 (元?) TOWER OF KUANTI (Yüan Dynasty?)

GALLERY OF STELES (18th Century)

平面橋尺　SCALE FOR PLAN

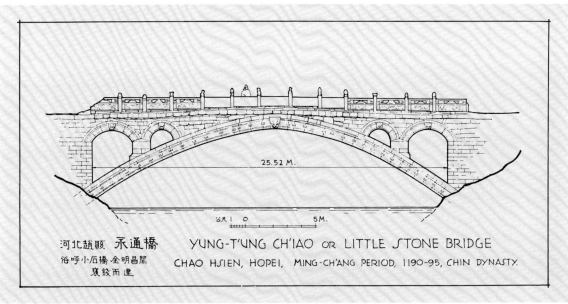

河北趙縣 永通橋
俗呼小石橋·金明昌間
襄錠而建

25.52 M.

YUNG-T'UNG CH'IAO OR LITTLE STONE BRIDGE
CHAO HSIEN, HOPEI, MING-CH'ANG PERIOD, 1190-95, CHIN DYNASTY.

d

清官式三孔石橋做法要略

d

Ch'ing rules for constructing a three-arched bridge

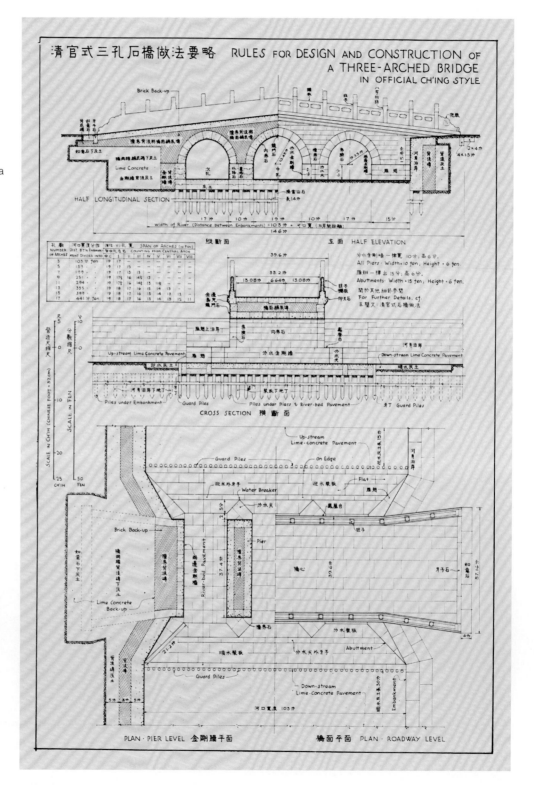

e

北京蘆溝橋建於十八世紀

f

浙江金華十三孔橋建於 1694 年

e

Lu-kou Ch'iao (Marco Polo Bridge),
Peking, eighteenth century

f

Thirteen-arched bridge, Chin-hua,
Chekiang, 1694

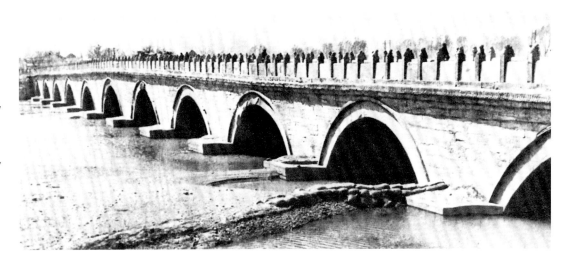

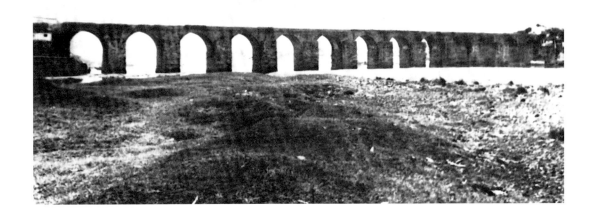

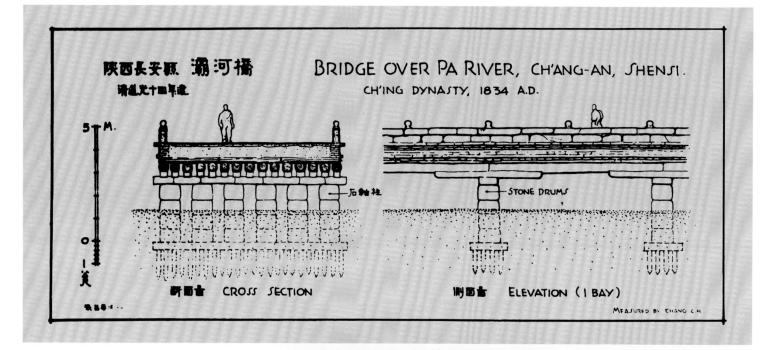

陝西長安縣 灞河橋
清道光十四年建

BRIDGE OVER PA RIVER, CH'ANG-AN, SHENSI.
CH'ING DYNASTY, 1834 A.D.

5 M.

0

一丈

石軸柱

STONE DRUMS

斷面圖 CROSS SECTION

側面圖 ELEVATION (1 BAY)

MEASURED BY CHANG C.H.

g

灞河橋斷面及側面圖

h

灞河橋細部

g

Bridge over Pa River, Sian, Shensi,

1834, elevation and section

h

Detail of Pa River bridge

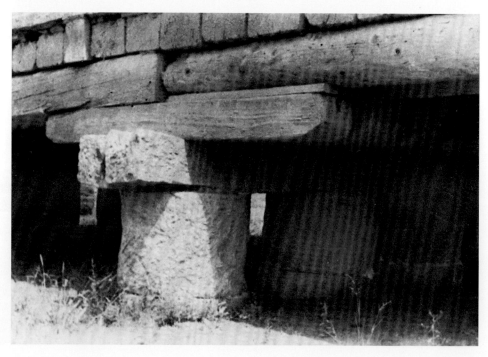

i

四川灌縣竹索橋　建於 1803 年

j

竹索橋斷面、立面及平面圖

i

Bamboo suspension bridge,

Kuan Hsien, Szechuan, 1803

j

Kuan Hsien suspension bridge,

elevation, plan, and section

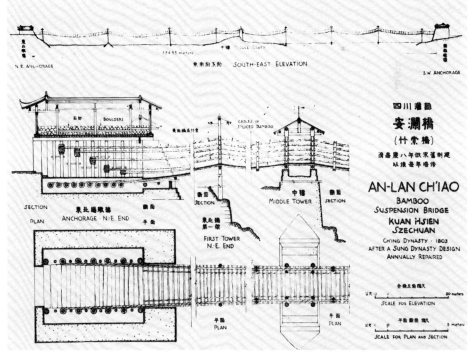

台

早在殷代，已常有為了娛樂目的而築台的做法。除史籍中有大量關於築台的記載外，在華北地區，至今仍有許多古台遺迹。其中較著名的，有今河北易縣附近戰國時燕下都（公元前三世紀末）遺址的十幾座台。但都只剩下一些二十至三十英尺〔7至10米〕左右的土墩，其原貌已不可考了。

用於宗教目的的台稱作壇。北京天壇的圜丘壇就是其中最為壯觀的一座。天壇是每年農曆元旦黎明時皇帝祭天的地方，創建於1420年〔明永樂十八年〕，但曾於1754年〔清乾隆十九年〕大部重修。丘是以白石砌築的一座圓壇，共有三層，逐層縮小，各有欄桿環繞，四方有台階通向壇上（圖79a）。其他地方的壇，如北京的地壇、先農壇等等，則僅僅是一些低矮、單調的平台，沒有什麼裝飾。

河南登封縣附近告成鎮的觀星台（圖79b）〔校註一三〕，從建築學的角度看意義不大，但可能使研究古天文學的學生大感興趣。這是元代郭守敬所築的九台之一，用以在每年冬至和夏至兩天中觀測太陽的高度角。

〔校註一三〕：此處原文及附圖標題中的名稱均誤，譯文已按作者所著《中國建築史》（見《梁思成文集》三）改正。

圖79
台
a
北京天壇圜丘　始建於1420年，1754年重修

79
Terraces
a
Altar of Heaven (Yuan-ch'iu), at Temple of Heaven, Peking, 1420, repaired 1754.

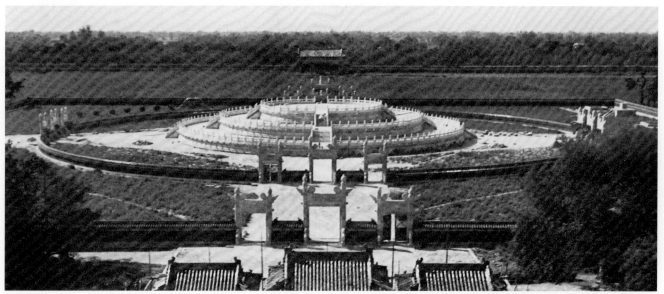

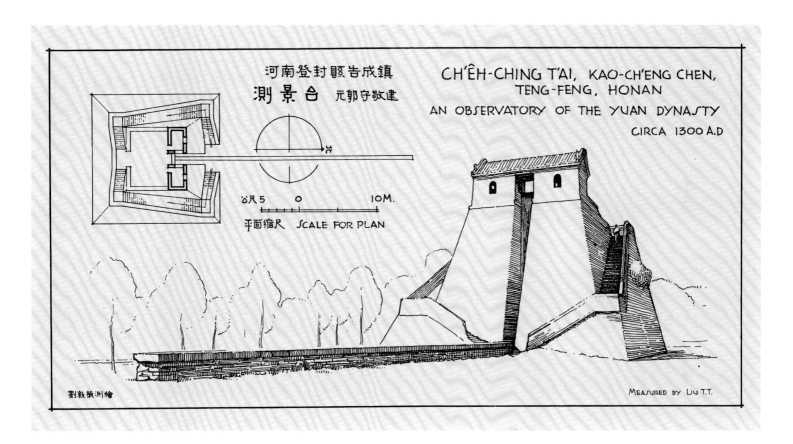

河南登封縣告成鎮
測景台 元郭守敬建

CH'ÊH-CHING T'AI, KAO-CH'ENG CHEN, TENG-FENG, HONAN
AN OBSERVATORY OF THE YUAN DYNASTY
CIRCA 1300 A.D

公尺 5　　0　　　10M.
平面縮尺 SCALE FOR PLAN

劉敦楨測繪

MEASURED BY LIU T.T.

b
河南登封縣告成鎮測景台平面及透視圖
b
Ts'e-ching T'ai, a Yuan observatory,
Kao-ch'eng Chen, near Teng-feng,
Sung Shan, Honan, ca. 1300

牌樓

中國所特有的牌樓，是用來使入口處壯觀的一種建築物，如同漢代的闕一樣。作為標誌性的獨立大門，它可能受到過印度影響，而不僅與著名的印度桑溪窣堵坡入口（建於公元前 25 年）偶然相似相已。

現存最古的牌樓可能要推河北正定縣龍興寺牌樓，它大約建於宋代，但上部在後世修繕時原貌已大改。在《營造法式》中，把與此類似的大門稱為烏頭門。在唐代文獻中，也常見到這個名詞。然而，直到明代這種建築物才廣為流行。

這類建築物中最莊嚴的一座是北京昌平縣明十三陵入口處的白石牌樓 (1540)〔嘉靖十九年〕（圖80a）。清代皇陵也有類似的牌樓，但規模較小。全國其他地方還有不計其數的石牌樓，其形制各異。四川廣漢縣的五座牌樓，就其單座形式而言是典型的，但成組佈置卻很少見，實為壯觀（圖 80b）。

在北京，木構牌樓很多。〔成賢〕街上的一座以及頤和園湖前的一座是其中的兩個典型（圖80c, d）此外，北京還有不少磚砌券門做成牌樓形式，並飾以琉璃（圖 80e）。

圖 80

牌樓

a
北京昌平明十三陵入口處白石牌樓
b
四川廣漢附近的五座牌樓

80

P'ai-lou Gateways

a
Marble *p'ai-lou*, at entrance to Ming Tombs, Ch'ang-p'ing, Hopei, 1540
b
Five related *p'ai-lou*, near Kuang-han, Szechuan

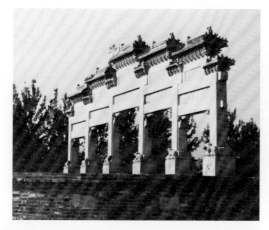
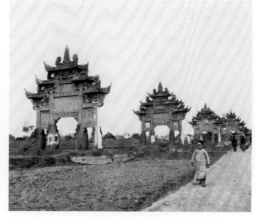

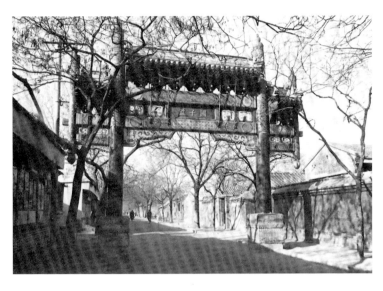

c
北京街道上的牌樓
d
北京頤和園湖前牌樓
e
北京國子監琉璃牌樓

c
Street *p'ai-lou*, Peking
d
Lakefront *p'ai-lou*, Summer
Palace, Peking
e
Glazed terra-cotta *p'ai-lou*,
Kuo-tzu Chien, Peking

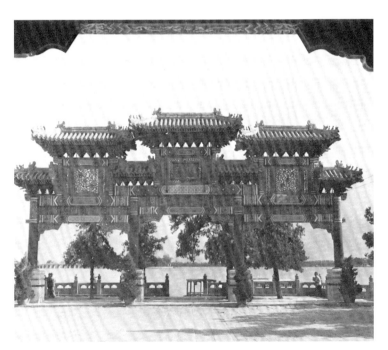

中國朝代和各時期與公元年代對照表

Shang-Yin Dynasty	商─殷	ca. 1766-ca. 1122 B.C.
Chou Dynasty	周	ca. 1122-221 B.C.
Warring States Period	春秋戰國	403-221 B.C.
Ch'in Dynasty	秦	221-206 B.C.
Han Dynasty	漢	206 B.C.-220 A.D.
Eastern Han	東漢	25-220
Six Dynasties	六朝	ca. 220-581
Northern Wei Period	北魏	386-534
Northern Ch'i Period	北齊	550-577
Sui Dynasty	隋	581-618
T'ang Dynasty	唐	618-907
Five Dynasties	五代	907-960
(Northern) Sung Dynasty	北宋	960-1126
Liao Dynasty	遼	947-1125 (in North China)
(Southern) Sung Dynasty	南宋	1127-1279
Chin Dynasty	金	1115-1234 (in North China)
Yuan Dynasty (Mongol)	元	1279-1368
Ming Dynasty	明	1368-1644
Ch'ing Dynasty (Manchu)	清	1644-1912
Republic	中華民國	1912-1949
Sino-Japanese War	抗日戰爭	1937-1945
People's Republic	中華人民共和國	1949-

技術術語一覽

"accounted heart" 見 chi-hsin

an 庵

ang 昂

ch'a-shou 叉手

che-wu 折屋

ch'en-fang t'ou 襯枋頭

chien-chu 建築

chi-hsin 計心

ch'i 契

ch'iao 橋

chih 槽

chien 間

chin-kang pao-tso t'a 金剛寶座塔

ching-chuang 經幢

ch'ing-mien ang 琴面昂

chu 柱

chu ch'u 柱礎

chu-ju-chu 侏儒柱

chu-che 舉折

chu-chia 舉架

chu-kao 舉高

chuan-chien 攢尖

ch'uan 椽

ch'üeh 闕

ch'ung-kung 重栱

Dhanari column 經幢

fang 枋

fang-ch'eng ming-lou 方城明樓

fen 分

feng-shui 風水

fu-chiao lu-tou 附角櫨斗

fu-tien 廡殿

"full ts'ai" 足材

"grasshopper head" 螞蚱頭

hsieh-shan 歇山

hsuan-shan 懸山

hua-kung 華栱

jen-tzu kung 人字栱

"jump" 跳

ke 閣

kuan 觀

kung 宮

kung 栱

lan-e 闌額

lang 廊

liang 梁

ling 檁

ling-chiao ya-tzu 菱角牙子

lou 樓

lu-tou 櫨斗

ma-cha t'ou 螞蚱頭

miao 廟

ming-fu 明栿

ming-pan 皿板

p'ai-lou 牌樓

pi-tsang 壁藏

p'i-chu ang 劈竹昂

p'ing-tso 平座

pu 步

p'u-p'ai fang 普拍枋

san-fu yun 三福雲

sha 剎

shan-men 山門

shu-chu 蜀柱

shu-mi-tso 須彌座

shu-yao 束腰

shua-t'ou 耍頭

ssu 寺

"stolen heart" 偷心

stupa 窣堵坡

t'a 塔

t'ai 臺

tan-kung 單栱

t'an 壇

ti-kung 地宮

t'i-mu 替木

t'iao 跳

tien 殿

t'ien-hua 天花

t'ing-tzu 亭子

to-tien 朵殿

t'o-chiao 托腳

tou 斗

tou-k'ou 斗口

tou-kung 斗栱

t'ou-hsin 偷心

ts'ai 材

tsao-ching 藻井

ts'ao-fu 草栿

tsu-ts'ai 足材

tsuan-chien 攢尖

wen-fang t'a 文風塔

wu-liang tien 無梁殿

wu-t'ou men 烏頭門

yen 檐

ying shan 硬山

yueh-liang 月梁

部分參考書目

Chinese Sources

Shortened Names of Publishers in Peking

Chien-kung: Chung-kuo chien-chu kung-yeh ch'u-pan-she 中國建築工業出版社(China Building Industry Press)

Ch'ing-hua: Ch'ing-hua ta-hsueh chien-chu hsi 清華大學建築系(Tsing Hua University, Department of Architecture)

Wen-wu: Wen-wu ch'u-pan-she 文物出版社(Cultural Relics Publishing House)

YTHS: Chung-kuo ying-tsao hsueh-she 中國營造學社(Society for Research in Chinese Architecture)

Publications

Bulletin, Society for Research in Chinese Architecture. See *Chung-kuo ying-tsao hsueh-she hui-k'an.*

Chang Chung-yi 張仲一，Ts'ao Chien-pin 曹見賓，Fu Kao-chieh 傅高傑，Tu Hsiu-chun 杜修均。*Hui-chou Ming-tai chu-chai* 徽州明代住宅(Ming period houses in Hui-chou [Anhwei]). Peking: Chien-kung, 1957.
A useful study of domestic architecture.

Ch'en Ming-ta 陳明達。*Ying Hsien mu-t'a* 應縣木塔(The Ying Hsien Wooden Pagoda). Peking: Wen-wu, 1980.
Important text, photographs, and drawings by Liang's former student and colleague. English abstract.

——. *Ying-tsao fa-shih ta-mu-tso yen-chiu* 營造法式大木作研究(Research on timber construction in the Sung manual *Building Standards*). Peking: Wen-wu, 1981.
A continuation and development of Liang's research.

Ch'en Wen-lan 陳文瀾，ed. *Chung-kuo chien-chu ying-tsao t'u-ch'i* 中國建築營造圖集(Chinese architectural structure: Illustrated reference manual). Peking: Ch'ing-hua (nei-pu)(內部)，1952. No text; for internal use only.

Chien-chu k'e-hsueh yen-chiu-yuan, Chien-chu li-lun chi li-shih yen-chiu-shih, Chung-kuo chien-chu shih pien-chi wei-yuan-hui 建築科學研究院建築理論研究室中國建築史編輯委員會(Editorial Committee on the History of Chinese Architecture, Architectural Theory and History Section, Institute of Architectural Science). *Chung-kuo ku-tai chien-chu chien-shih* 中國古代建築簡史(A summary history of ancient Chinese architecture). Peking: Chien-kung, 1962.

——. *Chung-kuo chin-tai chien-chu chien shih* 中國近代建築簡史(A summary history of modern Chinese architecture). Peking: Chien-kung, 1962.

Chien-chu kung-ch'eng pu, Chien-chu k'e-hsueh yen-chiu-yuan, Chien-chu li-lun chi li-shih yen-chiu-shih 建築工程部建築科學研究院建築理論及歷史研究室(Architectural Theory and History Section, Institute of Architectural Science, Ministry of Architectural Engineering). Pei-ching ku chien-chu 北京古建築(Ancient architecture in Peking). Peking: Wen-wu, 1959. Illustrated with excellent photographs.

Chung-kuo k'e-hsueh yuan T'u-mu chien-chu yen-chiu-so 中國科學院土木建築研究院(Institute of Engineering and Architecture, Chinese Academy of Sciences), and Ch'ing-hua ta-hsueh Chien-chu hsi 清華大學建築系(Department of Architecture, Tsing Hua University), comp. *Chung-kuo chien-chu* 中國建築(Chinese architecture). Peking: Wen-wu, 1957. Very important text and pictures, supervised by Liang.

Chung-kuo ying-tsao hsueh-she hui-k'an 中國營造學社彙刊(Bulletin, Society for Research in Chinese Architecture). Peking, 1930-1937, vol. 1, no. 1-vol. 6, no. 4; Li-chuang, Szechuan, 1945. vol. 7, nos. 1-2.

Liang Ssu-ch'eng 梁思成. *Chung-kuo i-shu shih: Chien-chu p'ien ch'a-t'u* 中國藝術史：建築篇插圖(History of Chinese arts: Architecture volume, illustrations). N.p., n.d., [before 1949].

——, Chang Jui 張銳. *T'ien-chin t'e-pieh-shih wu-chih chien-she fang-an* 天津特別市物質建設方案(Construction plan for the Tientsin Special City). N.p., 1930.

——, Liu Chih-p'ing 劉致平, comp. *Ch'ien-chu she-chi ts'an-k'ao t'u-chi* 建築設計參考圖集(Reference pictures for architectural design). 10 vols. Peking: YTHS, 1935-1937.
Important reference volumes treating platforms, stone balustrades, shop fronts, brackets, glazed tiles, pillar bases, outer eave patterns, consoles, and caisson ceilings.

——. *Ch'ing-tai ying-tsao tse-li* 清代營造則例(Ch'ing structural regulations). Peking: YTHS, 1934; 2nd ed., Peking: Chung-kuo chien-chu kung-yeh ch'u-pan-she, 1981.
Interpretation of text from field studies.

——, ed. *Ying-tsao suan-li* 營造算例(Calculation rules for Ch'ing architecture). Peking: YTHS, 1934. The original Ch'ing text of the *Kung-ch'eng tso-fa tse-li,* edited and reorganized by Liang.

——. *Ch'u-fu K'ung-miao chien-chu chi ch'i hsiu-ch'i chi-hua* 曲阜孔廟建築及其修葺計劃(The architecture of Confucius' temple in Ch'ü-fu and a plan for its renovation). Peking: YTHS, 1935.

——. *Jen-min shou-tu ti shih-cheng chien-she* 人民首都的市政建設(City construction in the People's Capital). Peking: Chung-hua ch'uan-kuo k'e-hsueh chi-shu p'u-chi hsieh-hui 中華全國科學技術普及協會, 1952.
Lectures on planning for Peking.

——, ed. *Sung ying-tsao fa-shih t'u-chu* 宋營造法式圖註 (Drawings with annotations of the rules for structural carpentry of the Sung Dynasty). Peking: Ch'ing-hua (nei-pu)(內部), 1952.
No text; for internal use only.

——, ed. *Ch'ing-shih ying-tsao tse-li t'u-pan* 清式營造則例圖版 (Ch'ing structural regulations: Drawings). Peking: Ch'ing-hua (nei-pu)(內部), 1952.
No text; for internal use only.

——, ed. *Chung-kuo chien-chu shih t'u-lu* 中國建築史圖錄 (Chinese architectural history: Drawings). Peking: Ch'ing-hua (nei-pu)(內部), 1952.
No text; for internal use only.

——. *Tsu-kuo ti chien-chu* 祖國的建築(The Architecture of the Motherland). Peking: Chung-hua ch'uan-kuo k'e-hsueh chi-shu p'u-chi hsieh-hui 中華全國科學技術普及協會, 1954.
A popularization.

——. *Chung-kuo chien-chu shih* 中國建築史(History of Chinese architecture). Shanghai: Shang-wu yin-shu kuan 商務印書館, 1955.
Photocopy of his major general work, handwritten in wartime, ca. 1943. Published for university textbook use only. Unillustrated.

——. *Ku chien-chu lun-ts'ung* 古建築論叢(Collected essays on ancient architecture). Hong Kong: Shen-chou t'u-shu kung-ssu 神州圖書公司, 1975.
Includes his study of Fo-kuang Ssu.

——. *Liang Ssu-ch'eng wen-chi* 梁思成文集(Collected essays of Liang Ssu-ch'eng). Vol. 1. Peking: Chien-kung, 1982.
First of projected series of six volumes.

Liu Chih-p'ing 劉致平. *Chung-kuo chien-chu ti lei-hsing chih chieh-ko* 中國建築的類型和結構(Chinese building types and structure). Peking: Chien-kung, 1957.
Important work by Liang's student and colleague.

Liu Tun-chen [Liu Tun-tseng] 劉敦楨, ed. *P'ai-lou suan-li* 牌樓算例(Rules of calculation for P'ai-lou). Peking: YTHS, 1933.

——. *Ho-pei sheng hsi-pu ku chien-chu tiao-ch'a chi-lueh* 河北省西部古建築調查紀略(Brief report on the survey of ancient architecture in Western-Hopei). Peking: YTHS, 1935.

——. *I Hsien Ch'ing Hsi-ling* 易縣清西陵(Western tombs of the Ch'ing emperors in I Hsien, Hopei). Peking: YTHS, 1935.

——. *Su-chou ku chien-chu tiao-ch'a chi* 蘇州古建築調查記(A report on the survey of ancient architecture in Soochow). Peking: YTHS, 1936.

——. Liang Ssu-ch'eng 梁思成. *Ch'ing Wen-yuan ke shih-ts'e t'u-shuo* 清文淵閣實測圖説(Explanation with drawings of the survey of Wen-yuan Ke of the Ch'ing). N.p., n.d. [before 1949].

——. *Chung-kuo chu-chai kai-shuo* 中國住宅概説(A brief study of Chinese domestic architecture). Peking: Chien-kung, 1957.
Also published in French and Japanese editions.

——, ed. *Chung-kuo ku-tai chien-chu shih* 中國古代建築史(A history of ancient Chinese architecture). Peking: Chien-kung, 1980.
An important textbook.

——. *Liu Tun-chen wen-chi* 劉敦楨文集(Collected essays of Liu Tun-chen). Vol. 1. Peking: Chien-kung, 1982.

Lu Sheng 盧繩. *Ch'eng-te ku chien-chu* 承德古建築(Ancient architecture in Chengte). Peking: Chien-kung, n.d. [ca. 1980].

Yao Ch'eng-tsu 姚承祖, Chang Yung-sen 張鏞森. *Ying-tsao fa-yuan* 營造法原(Rules for building). Peking: Chien-kung n.d. [ca. 1955].
A unique account, written several centuries ago, of construction methods in the Yangtze Valley.

Western-Language Sources

Boerschmann, E. *Chinesische Architektur.* 2 vols. Berlin: Wasmuth, 1925.

Boyd, Andrew. *Chinese Architecture and Town Planning, 1500 B.C.-A.D. 1911.* London: Alec Tiranti, 1962; Chicago: University of Chicago Press, 1962.

Chinese Academy of Architecture, comp. Ancient *Chinese Architecture. Peking:* China Building Industry Press; Hong Kong: Joint Publishing Co., 1982.
Recent color photographs of old buildings, many restored.

Demieville, Paul. "Che-yin Song Li Ming-tchong Ying tsao fa che." Bulletin, *Ecole Francaise d'Extreme Orient* 25 (1925): 213-264.
Masterly review of the 1920 edition of the Sung manual.

Ecke, Gustav. "The Institute for Research in Chinese Architecture. I. A Short Summary of Field Work Carried on from Spring 1932 to Spring 1937." *Monumenta Serica* 2 (1936-37): 448-474. Detailed summary by an Institute member.

——. "Chapter 1: Structural Features of the Stone-Built T'ing Pagoda. A Preliminary Study." *Monumenta Serica* 1 (1935/1936): 253-276.

——. "Chapter II: Brick Pagodas in the Liao Style." *Monumenta Serica 13* (1948): 331-365.

Fairbank, Wilma. "The Offering Shrines of 'Wu Liang Tz'u'" and "A Structural Key to Han Mural Art." In *Adventures in Retrieval: Han Murals and Shang Bronze Molds,* pp. 43-86, 89-140. Cambridge, Mass.: Harvard University Press, 1972.

Glahn, Else. "On the Transmission of the *Ying-tsao fa-shih."* *T'oung Pao* 61 (1975): 232-265.

——. "Palaces and Paintings in Sung." In *Chinese Painting and the Decorative Style,* ed. M. Medley. London: Percival David Foundation, 1975. Pp. 39-51.

——. "Some Chou and Han Architectural Terms." *Bulletin No. 50, The Museum of Far Eastern Antiquities* (Stockholm, 1978), pp. 105-118.

——. Glahn, Else. "Chinese Building Standards in the 12th Century." *Scientific American,* May 1981, pp. 162-173.
Discussion of the Sung manual by the leading Western expert. (Edited and illustrated without her participation.)

Liang Ssu-ch'eng. "Open Spandrel Bridges of Ancient China. I. The An-chi Ch'iao at Chao-chou, Hopei." *Pencil Points,* January 1938, pp. 25-32.

——. "Open Spandrel Bridges of Ancient China. II. The Yung-tung Ch'iao at Chao-chou, Hopei." *Pencil Points,* March 1938. pp. 155-160.

——. "China's Oldest Wooden Structure." *Asia Magazine,* July 1941, pp. 387-388.
The first publication on the Fo-kuang Ssu discovery.

——. "Five Early Chinese Pagodas." *Asia Magazine,* August 1941, pp. 450-453.

Needham, Joseph. *Science and Civilization in China.* Vol. 4, part 3: "Civil Engineering and Nautics." Cambridge: Cambridge University Press, 1971. Pp. 58-210.
Exhaustive treatment of Chinese building.

Pirazzoli-t'Serstevens, Michele. *Living Architecture: Chinese.* Translated from French. New York: Grosset and Dunlap, 1971; London: Macdonald, 1972.

Sickman, Laurence, and Soper, Alexander. *The Art and Architecture of China.* Harmondsworth: Penguin, 1956. 3rd ed. 1968; paperback ed. 1971, reprinted 1978.
Still a leading source.

Siren, Osvald. *The Walls and Gates of Peking.* New York: Orientalia, 1924.

——. *The Imperial Palaces of Peking.* Paris and Brussels: Van

Oest, 1926. 3 vols.

Thilo, Thomas. *Klassische chinesische Baukunst: Strukturprinzipien und soziale Function.* Leipzig: Koehler und Amelang, 1977.

Willetts, William. "Architecture", In *Chinese Art,* 2:653-754. New York: George Braziller, 1958.